我們永不言棄

走過香港殘疾人運動50年

香港傷殘人士體育協會　編著

責任編輯：林雪伶

裝幀設計：涂　慧

排　　版：周　榮

印　　務：龍寶祺

我們永不言棄 —— 走過香港殘疾人運動50年

編　　著：	香港傷殘人士體育協會
撰　　文：	劉智鵬（第一章）、朱凱勤（第二章）
出　　版：	商務印書館（香港）有限公司
	香港筲箕灣耀興道3號東滙廣場8樓
	http://www.commercialpress.com.hk
發　　行：	香港聯合書刊物流有限公司
	香港新界荃灣德士古道220–248號荃灣工業中心16樓
印　　刷：	亨泰印刷有限公司
	香港柴灣利眾街27號德景工業大廈10樓
版　　次：	2022年7月第1版第1次印刷
	© 2022商務印書館（香港）有限公司
	ISBN 978 962 07 0611 0
	Printed in Hong Kong

目 錄

第一章
香港殘疾人運動紀事

第二章
細說香港殘疾人運動

代 序

攜手推動本地殘疾人運動精英化

　　今年香港傷殘人士體育協會踏入金禧之慶，我謹此送上最誠摯的祝賀。協會自 1972 年成立至今，一直肩負推動香港殘疾人運動發展的重任，培育並協助運動員提升競技水平，在國際體壇上為港爭光，創下不少輝煌的歷史時刻。欣悉協會特以《我們永不言棄──走過香港殘疾人運動 50 年》一書刊載本地殘疾人運動半世紀以來的重要里程及豐碩成果，留下一幕幕珍貴的紀錄，饒富意義。我能為書冊撰寫序言，深感榮幸。

　　殘疾運動員多年來在國際比賽的成績有目共睹，單單在歷屆殘疾人奧運會中合共取得 131 面獎牌，其他國際的獎牌更不計其數。從「天下第一劍」張偉良、「神奇小子」蘇樺偉，到近年的「輪椅劍后」余翠怡、硬地滾球三金得主梁育榮等，一個個耳熟能詳的名字對香港人來說都是激勵人心的奮鬥故事。去年的東京 2020 殘奧運更是一項極為艱鉅的任務，運動員經歷賽事延期後，需在疫情下備戰及閉門作賽，最終克服重重難關，全力以赴取得佳績，着實令人動容。

　　非凡成就的背後，實有賴協會一直堅守崗位，充分發揮職能，促進運動員締造一個又一個驕人成績。作為協會緊密合作的機構，香港體育學院在過去數十年與協會合力推動本地殘疾人運動發展，協助他們於國際體壇發光發亮。

殘疾人運動項目精英資助先導計劃

　　體院一直透過殘疾運動員精英培訓計劃，為殘疾人運動提供財政資助，範圍涵蓋訓練開支及使用體院訓練設施和技術支援服務，以培育本港具潛質的殘疾運動員，讓他們於大型運動會及國際賽事中奪取佳績，締造體育成就。

　　為了支持殘疾人運動的長遠發展，體院近年為殘疾運動員提供更全面的支援。除了在 2015 年落成的賽馬會體育館，為多項殘疾人運動項目提供世界級的訓練設施，更於 2017 年配合特區政府推行殘疾人運動項目精英資助先導計劃，向協會轄下的羽毛球、硬地滾球、草地滾球、乒乓球、保齡球和輪椅劍擊，以及香港智障人士體育協會轄下的游泳和乒乓球共八個項目所屬精英運動員提供全職訓練，並提供直接財政資助、運動科學、醫學、住宿及膳食等支援，讓他們能夠專心投入訓練，備戰國際大賽。

　　在 2018 亞洲殘疾人運動會，香港代表團不負眾望，勇奪 11 金、16 銀、21 銅共 48 面獎牌，創出歷屆最佳成績，當中先導計劃運動員的獎牌數目佔獎牌總數 75%，可見計劃成效顯著。該計劃於 2019 年更納入恆常制度，有助推動殘疾人運動長遠發展。

　　本人藉此機會感謝協會多年來與體院緊密合作。深信協會繼續秉持「承續開創」的精神，為香港體壇培育更多出色健兒，協助他們追求卓越，在未來的國際賽事延續輝煌，再創高峰。

香港體育學院主席　林大輝博士　SBS, JP

2022 年 6 月 6 日

序

殘障運動照亮人生　共建關愛共融社會

　　追求「更快、更高、更強」的崇高奧運精神是人類與生俱來的權利。1948 年倫敦奧運會開幕當天，在史篤曼維爾醫院附近的草坪前，從德國逃難至英國的神經外科醫生格特曼，組織了 16 名下肢癱瘓的病人，坐在輪椅上拉弓、瞄準，進行了一場射箭比賽。隨後，格特曼在英國政府的授意下於史篤曼維爾醫院建立了脊柱損傷科，他樹立起一個偉大的信念：不僅要讓殘障人士更舒適地生活，而且要讓他們重建自信和尊嚴。及後，史篤曼維爾醫院的「運動會」年年上演，而且項目越來越多，參與人數也節節攀升。

　　到了 1952 年，一支荷蘭隊伍的到來，讓這賽事升級為國際比賽。1960 年，格特曼創辦的比賽第一次走出史篤曼維爾，在羅馬奧運會後於相同的場館舉行，這次比賽被認定為歷史上首屆殘奧運，自此，奧運之光照亮了殘障人士的人生。1976 年起，殘奧運除了脊柱損傷人士，還增加了截肢、視力障礙等選手，首屆冬殘奧運也於同年舉行。2022 年春，北京冬殘奧運火種採集儀式在史篤曼維爾體育場舉行，殘奧火種綿延不滅。

與運動員關係密不可分

　　殘障人士參與體育運動，是人類社會文明向前邁進的一大象徵。香港作為經濟發達的國際城市，一向重視對殘障人士的關愛，所以在殘障運動上起步較早。歷屆殘奧運上，香港隊累計取得逾

130 面獎牌，成績斐然，其中成績最好的一屆要數 2004 年雅典殘奧運，創下 11 金、7 銀、1 銅的佳績。去年東京殘奧運，香港首次有電視台直播賽事，全港觀眾見證本港殘疾運動員毋懼殘疾全情投入，以實力詮釋奧運精神，為人生書寫精彩一筆。

醫生與殘疾人體育運動從來都密不可分。因為殘障人士本身也是病人，離不開醫生、物理治療師的支援和照顧。從另一個角度而言，運動本身也是殘障人士康復的一部分。殘障人士由於身體活動能力受到限制，如果長期臥床不起或缺乏運動，會令他們的身體機能日益衰弱，因此運動對殘障人士尤其重要。本會一直在醫療及物理治療方面支援運動員，更在 2011 年設有定期物理治療服務支援合資格及有需要的運動員，可接受由本會義務醫生及物理治療師提供的基本物理治療、傷患處理、醫療跟進及傷患紀錄處理，確保他們以最佳狀態重返運動訓練。

我行醫多年，有幸參與協會工作，在杜拜 2017 亞洲青少年殘疾人運動會、印尼 2018 亞洲殘疾人運動會等大型運動會上擔任隊醫，與殘疾運動員結下不解之緣。記得在印尼雅加達殘疾人運動會上，一名射箭輪椅運動員因其下肢癱瘓沒有知覺，以致整個下半身被螞蟻咬了數百個傷口都不自知。在這種情況下，他仍然堅持代表香港出賽。那一刻我深受感動，體會到殘疾運動員征戰賽場，要比健全運動員克服更多困難，任何一枚獎牌都來之不易，這也更堅定了我支援殘疾人運動的決心。

傷健共學仍任重道遠

殘疾運動員在賽場上取得成功，除了自身努力，亦是教練、醫生、物理治療師、心理治療師、營養師等協同作戰的結果，是社會關愛和地區綜合實力的體現。近年來，香港的殘疾人運動成績受到

來自其他國家和地區的挑戰，若要繼續保持香港殘疾人運動的高水準，就需要進一步鞏固現有優勢項目；同時還要辦好社區活動，讓更多殘障人士有機會參與社區體育運動。

現時殘疾人運動面臨場地選擇少、教練不足等限制，殘疾人士要參與社區運動困難重重。以設施為例，政府 2008 年推出的《設計手冊：暢通無阻的通道 2008》，列明建築物必須遵守通道闊度、引路帶設計等規定，又規定每層必須設有至少一個暢通易達洗手間，但這對支援殘障運動還遠遠不夠。試想，遇上一些羣體運動或運動班活動，一個洗手間根本不敷應用。本會早前曾做過一項問卷調查，在 500 多間被調查的學校中，大部分殘障學生沒有機會跟健全學生一起參與體育課，這顯然不利於殘障人士康復及發展，進一步推進傷健共學仍然任重道遠。

格特曼說過，舉辦運動會對殘障人士而言，不論在生理還是心理方面都具有重要意義，「但最重要的是讓他們重新融入社會」。這種極具遠見的想法對提高殘障人士福祉，創建共融社會具有深遠影響。香港殘疾人奧委會暨傷殘人士體育協會以此這精神為基礎，於 2022 年 4 月 1 日分拆為「香港殘疾人奧委會」及「香港傷殘人士體育協會」，繼續致力於推動現有運動項目發展及推廣，協助殘疾運動員提升競技水平，締造非凡的體育成就。

梁禮賢醫生
香港傷殘人士體育協會主席

梁醫生（右）於杜拜 2017 亞洲青少年殘疾人運動會擔任香港代表團隊醫，為港隊成員治療傷患。

我們的創會會長方心讓教授

　　1972 年，方心讓教授開始擔任香港傷殘人士體育協會的創會會長。他是一位國際傳奇人物，並被視為香港，乃至亞洲的「復康之父」。他也活躍於支持中國內地復康服務發展，尤其是在 1980年代中國開始對外開放、發展經濟之時。

　　方教授生於南京，於 1936 年移居香港。他入讀英皇書院，並於 1940 年升讀香港大學。因為戰爭的緣故，他最終在 1947 年於上海畢業成為醫生，及後在 1948 年回到香港。他先加入瑪麗醫院作為外科醫生，然後成為一位骨科醫生、一位香港大學的高級講師，以及一位在脊椎手術方面享負盛名的專科醫生。

　　方教授一生堅持全面復康的概念。自私人執業起，他提出了一系列倡議，全都圍繞著一個簡單且明確的目標：協助殘疾人士克服挑戰，讓他們過豐盛和積極的人生。

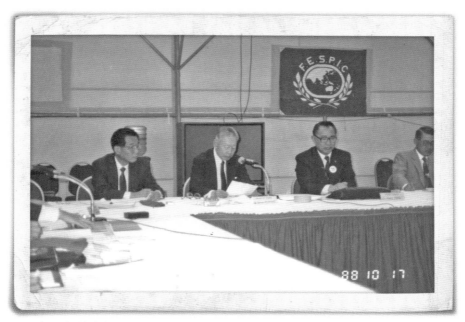

1988 年，在漢城殘奧運選手村舉行遠東及南太平洋區傷殘人士運動會聯會執委會會議，會議由方教授（左三）主持。

有來自多個地區國家代表參與同年在香港舉行的會議。

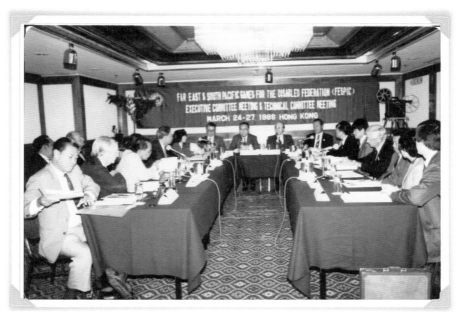

1980 年代開始，方教授協助鄧樸方（右）在中國內地發展殘疾人運動的組織、設施和
項目。

2001 年方教授榮獲國際殘奧會榮譽獎章，並於翌年獲頒授遠南榮譽獎章，以表揚其積
極推動殘疾人運動發展，貢獻良多。

他創立了香港復康會及香港弱能兒童護助會，並着手建立兩個香港復康醫院，分別是 1962 年建成的戴麟趾夫人復康院和 1984 年建成的麥理浩復康院。他也協助成立大口環根德公爵夫人兒童醫院，服務當年大多數因小兒麻痺症致嚴重殘障的兒童。他聯合了地區復康組織及不同專科界別，組織了香港復康聯會，該聯會其後併入香港社會服務聯會。

他與一眾志同道合的社會賢達在 1972 年成立香港傷殘人士體育協會，跟中村裕博士和格蘭特博士在 1974 年成立遠東及南太平洋區傷殘人士運動會聯會，並在 1975 年於日本大分舉辦首屆運動會。方教授在 1982 年將第三屆運動會帶到香港舉辦，以剛開幕的銀禧體育中心（香港體育學院的前身）作為運動會的場地，而部分剛落成的威爾斯親王醫院則用作為選手村。

方教授分別於 1974 及 1978 年獲港督委任參與立法局及行政會議，在香港經濟及社會發展蓬勃時，在各方面均貢獻良多。1980 年代開始，他協助鄧樸方（其後成為中國殘疾人聯合會主席團名譽主席）在中國內地發展殘疾人運動的組織、設施和項目，對中國推廣復康功不可沒，當中最突出的是在武漢創立世界衛生組織復康協作中心，該中心至今為全中國培訓了數以千計的復康人員。

方教授最大的貢獻大概是他對身邊的人的深遠影響。他獨特的魅力、目光和領袖風格是難以言喻的，但任何人跟着他工作後，人生都將變得不一樣。

方教授在復康方面是一位國際巨人和香港傳奇，我們對於能跟他一同工作、推動殘疾人運動感到榮幸。

周一嶽醫生 GBS, MBE, JP
香港傷殘人士體育協會名譽會長
2022 年 5 月 4 日

香港殘疾人

紀事

運動

走過半世紀歷程，香港傷殘人士體育協會從以為殘疾人士提供運動復康為主的機構，漸漸發展為多項殘疾人運動體育總會，以及國際殘疾人奧委會轄下的地區殘疾人奧委會，見證了本地與國際殘疾人士體育運動的變遷。

自創會以來，協會堅持以推動香港的殘疾人運動發展為己任，持續為殘疾人運動員提供訓練支援、組織本地活動及賽事、選派運動員參與國際比賽，致力於培育並協助本地的殘疾人運動員提升競技水平、突破自我、締造成就，並推動本地殘疾人士體育活動的發展、宣傳及推廣。協會同時肩負着地區殘疾人奧委會的角色及本地殘疾人運動發展的重任。於 2005 年應國際殘疾人奧委會要求易名為「香港殘疾人奧委會暨傷殘人士體育協會」。

為了明確職能，協會在 2022 年 4 月 1 日踏入新里程，正式拆分為香港殘疾人奧委會及香港傷殘人士體育協會，作為多項體育總會，協會持續推動殘疾人運動項目發展及推廣，培育本地殘疾運動員提升競技水平，締造體育成就。

半個世紀以來，香港的殘疾人運動發展面對過無數挑戰，亦創下無數光輝時刻。在邁入新發展階段的同時，香港的殘疾運動員必然能延續過往輝煌，再攀巔峰；協會面對新的挑戰與機遇，也將迎難而上，再造傳奇。

香港殘疾人運動的演進

香港傷殘人士體育協會的
成立與發展

(1972-2005)

創會故事

　　早於 1944 年，體育運動對癱瘓人士的復康效用開始獲得國際
社會認同，各類型的殘疾人運動賽事相繼舉辦，相關的組織亦應
運而生。[1] 香港的殘疾人運動則在 1950 至 1960 年代開始發展，主
要由醫院的物理或職業治療部門應用作輔助治療與復康的手段。
其後，越來越多殘疾人士參與運動，相關團體接連成立，在推廣殘
疾人運動與充實殘疾人士社交活動方面發揮了積極作用。[2] 當時的
體育活動由一些復康中心舉辦，以遊戲和體能訓練的形式進行。

1　香港傷殘人士體育協會：《三十週年紀念特刊》，頁 31。
2　潘德新譯，藍新福著：〈香港傷殘人仕運動發展小史〉，載傷殘人士體育協會：
　　《一九八四年四月會訊》，頁 1。

此後，香港的殘疾人運動漸漸從復康活動提升至高水平競技層面。1964 年，美國代表隊於東京 1964 殘疾人奧運會結束後訪港，並藉此機會，與一支由香港復康會住院病友組成的輪椅籃球隊舉辦了一場友誼賽；這是香港第一項有紀錄的殘疾人士體育比賽。1970 年，香港首次派出兩名小兒麻痺症運動員，前赴蘇格蘭參加第三屆英聯邦傷殘人士運動會。同年，紐西蘭殘疾人運動隊亦於國際史篤曼維爾傷殘人士運動會後訪港。當時，香港復康聯會正好在啟德皇家空軍基地運動場舉行運動日，於是特別安排多個項目供主、客運動員作賽；這也是首次為香港各級殘疾人士舉辦的比賽。

運動日活動結束後，香港復康聯會深覺必須成立獨立機構推廣殘疾人體育運動。1972 年，在方心讓教授及屈慕蓮夫人的領導下，傷殘人士體育協會遂告成立，二人分別出任會長及主席，臨時辦公室設於戴麟趾夫人復康會，接替了香港社會服務聯會體育委員會的工作。[3]

協會一向以推動「……發揮潛能，不要因傷殘而畏縮……」的精神為目標，持續為殘疾人士提供更多的體育支援服務，幫助他們投入到體育運動當中。初時，協會擔任復康體育機構的角色，並不以培訓精英殘疾運動員為目的，而是希望促使更多殘疾人士接觸運動，並藉此促進復康過程。在隨後半世紀的歲月，面對不同挑戰與機遇，協會漸漸開拓更廣闊的發展路向。

3　香港傷殘人士體育協會：《三十週年紀念特刊》，頁 31。

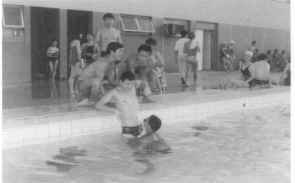

1970 年代本地殘疾人運動有輪椅
障礙項目、射箭、游泳和乒乓球等。

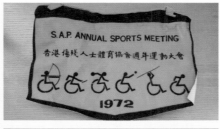

S.A.P. ANNUAL SPORTS MEETING
香港傷殘人士體育協會週年運動大會
1972

冠軍 S.A.P. 1973

當時協會週年運動大會
錦旗及獎牌。

發展里程

1972 年，協會甫成立，便獲香港政府承認成為甄選殘疾運動員代表香港參加國際比賽的唯一認可機構。協會隨即計劃選派香港代表隊參加 1972 年德國海德堡殘奧運及 1974 年舉辦的第四屆英聯邦傷殘人士運動會；同時舉辦射箭、標槍、輪椅賽跑、輪椅接力賽等 10 餘項比賽，並籌劃參與其他國際賽事。同年 9 月，為擴展各項殘疾人士體育活動，協會首次舉辦賣旗日籌措款項，當時協會贊助人馬登夫人曾登上《麗的電視》與《無綫電視》呼籲公眾支持。10 月，協會主辦第四屆全港傷殘人士運動大會。協會亦曾獲邀參加香港節，與香港教育司署體育組聯合舉辦體育運動訓練。

在創會初期，協會舉辦的活動主要以復康、社交及康樂為目標，透過組織傷殘人士的各類體育運動及康樂活動，培養參加者業餘的體育精神，使他們對運動產生興趣，掌握相關技巧及規則，並體會勝利的樂趣。

在整個 1970 年代，協會除了舉辦不同本地殘疾人士體育活動，更積極組織、訓練香港的殘疾運動員參與國際賽事。參賽為數不多，但其中不乏一些重大賽事，除上述賽事外，亦包括於 1975 年舉辦的第一屆遠東及南太平洋區傷殘人士運動會（遠南運動會）、1977 年的第二屆遠南運動會及各屆殘奧運等。[4]

1976 年，香港業餘劍擊總會接受協會成為附屬會員，協會成員因此得到更多與外間劍擊能手交流的機會。1979 年，協會首次籌辦國際傷殘人士邀請運動會，吸引來自印尼、日本、澳門及新加坡的隊伍赴港參賽，時任港督的麥理浩爵士更親設酒會款待參賽運動員。這場體育盛會隨之成為了 1982 年由香港主辦的第三屆

4　香港傷殘人士體育協會：《三十週年紀念特刊》，頁 31。

遠南運動會的參考，並為協會日後籌辦國際賽事提供了寶貴經驗。此時，協會也展開了推動地區殘疾人運動發展的工作，是年，更協助澳門傷殘人士體育協會成立。

活動、比賽、宣傳及合作等工作雖有條不紊地展開，但創會初期在僅有一名職員、年均約港幣二萬元經費、器材與物資匱乏的情況下，協會的確面對發展上的困難，會員也往往被視為接受運動復康的病人，而非運動員。直至 1980 年代，協會在面對重重挑戰的同時，逐漸蛻變為專注於競技體育的組織，為會員爭取訓練資源及社會關注、舉辦豐富活動、發展各項體育項目及加強區域合作，推動傷殘人士體育運動持續發展。

在促成地區合作方面，協會與內地聯繫頻繁，包括前赴安徽合肥參加第一屆全國殘疾人運動會，當時的香港代表更將不同的輪椅運動項目介紹給當地運動員；同時承辦第二屆穗、港、澳輪椅三角賽，集結三地的醫生及物理治療師交流殘疾人運動獨有的級別鑑定知識，並利用地區合作展開廣泛的推廣。在國際賽事中，協會則擔任協調的角色，積極組織隊伍出賽。值得注意的是，協會於 1983 年舉辦了一項名為「京港慈善長跑」的特別活動 —— 時任銀禧體育中心首任院長祈賦福先生於 10 月 25 日由北京天安門出發，55 日後跑抵灣仔運動場，協會派出四名運動員與他完成最後一程。這項活動促成了中國傷殘人士體育會的成立，所籌得善款亦解決了協會派隊參加來年殘奧運的經費問題。

香港的殘疾人運動發展至此時，各個項目的運動已漸趨專業化，運動員需要更專業的教練來發掘他們的潛能，並安排合適的訓練。1980 年，協會為各項目設立體育小組，在這些小組的推動下，活動不斷增加，參加比賽及特別項目的人數亦見上升。此時，協會會員也日漸趨向參加健全人士的游泳、乒乓及田徑等體育活動。

方心讓教授為殘疾運動員舉行京港慈善長跑籌款活動。

時任香港公益金會長姬達爵士夫人（左三）到訪協會總部。

聯合國將 1981 年定為「國際傷殘人士年」，香港政府對協會的資助也相應增加，[5] 為響應國際傷殘人士年，協會舉辦了一場綜合田徑大賽，並邀請香港業餘田徑總會、香港弱智人士體育協會及香港聾人福利促進會參加；香港公益金亦特別為傷殘人士安排以「傷健一家」為主題的「傷健同行」活動，籌措善款。政府部門及不少機構亦為殘疾人士舉辦活動，達成聯合國所訂立的口號——完全的參與和平等（Full Participation and Equality）。

1982 年，協會主辦第三屆遠南運動會，香港代表隊取得的成績，以及該賽事的妥善組織及圓滿舉辦，引發了公眾關注，這也促使更多殘疾人士參與體育運動，為協會之後組織代表隊參與國際賽事增加新血。[6]

踏入 1984 年時，不止參與協會活動的人數有所突破，各項目的成績也有所進步。在過去 10 多年中，香港代表隊於國際賽事中累計取得了 109 面金牌、88 面銀牌及 94 面銅牌的傑出成績，而這個驕人成績是由 400 多名會員中僅五分之一的活躍運動員所取得的，他們的毅力與能力不得不令人敬佩。協會在其後數年迎來更進一步的發展，以 1985 至 1986 年度為例，當時推行的體育項目已達九項，活躍會員達到 526 名之多，一度為歷年之最；各項定期活動的參與人次達 11,500 人次，較前一年度增幅達百分之三十一。同時，為特殊學校提供的活動顯著增加，增設的「學校會籍」開放申請後，吸引多達九間特殊學校、近 800 名學生參加。由當時的協會副主席周一嶽醫生成立的運動醫療小組，為運動員改善並設計了合適的訓練程序，建樹良多。隨後，協會亦開始重視

5　香港傷殘人士體育協會：《三十週年紀念特刊》，頁 31。
6　香港傷殘人士體育協會：《三十週年紀念特刊》，頁 17。

紐約 1984 殘疾人奧運會開幕禮。

（左起）梅艷玲、曹萍、黃英及黃玉薇刷新田徑女子 4x400 米輪椅接力賽世界紀錄，歷史性取得香港殘奧運首批金牌之一。

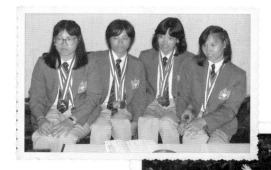

香港主辦六城市輪椅籃球邀請賽以慶祝協會成立 15 週年。

殘疾青年的發展，轄下的特殊學校委員會籌劃新計劃，為年輕成員提供了更多的機會，並研究發展更多種類的殘疾人運動，讓更多痙攣（腦癱）及視障人士等也能參與其中。同時，培訓項目不再只針對精英運動員，特殊學校的體育項目與教練的發展也得到了重視。

然而，直至 1980 年代末，相關的發展資源仍捉襟見肘，殘疾運動員面對人手緊缺、外派隊伍資金不足、訓練場地不足等諸多問題。協會在期望為他們爭取與健全運動員同等待遇的同時，亦展望自身及周邊國家及地區的殘疾人運動協會的財政儲備能夠得到改善，並爭取讓政府調整現有的資助政策，發展痙攣（腦癱）計劃和技術發展項目。最終，在踏入 1990 年代時，協會終爭取到了一定的資源分配。

1989 年，「國際殘疾人奧委會」（下稱國際殘奧會）成立，該組織負責統籌及管理殘奧運及所有多於一個國際組織舉辦的錦標賽，其時香港獲邀加入，但尚未擁有投票權。而協會也正式註冊為「香港傷殘人士體育協會」（簡稱 SAPD）。次年，香港康樂體育發展局成立。在種種挑戰、變革與機遇之下，協會遂將未來發展策略的年限，由一年增至四年，以訂立更加長遠的目標，妥善發展各項計劃。而其中一個重要目標，是在未來四年內推行社區發展計劃，促使公眾關注殘疾人士對正常體育活動的需要，並遊說香港市政局、各區區議會等為殘疾人士提供適當的體育活動。該年度，協會也開始有組織地在社區及特殊學校推廣活動，並在香港公益金的支持下推行先導計劃，尋找適合各類殘疾人士的新運動項目，於學校展開巡迴示範，介紹多種新項，並逐步推廣至全港各區。

踏入 1990 年代時，香港的殘疾人運動已經在國際上建立了一定的地位，協會發展也在此時迎來了新的里程，開始按發展策略籌劃社區發展計劃，以填補精英運動員與初學者之間的縫隙，為

香港培養更多具潛質的運動員，相關的活動隨之從基層漸漸推展至精英水平，迎合不同程度的運動訓練需求。

　　1990 年 12 月，「遠東及南太平洋地區運動研討會」在香港召開。在會上，65 名亞太地區的代表就田徑、乒乓球及游泳等項目展開級別鑑定和技術細節的討論，帶來大量的專業知識，促使協會在未來更能有效地籌辦活動，推動本地殘疾人運動的發展。令人振奮的是，協會成功取得 1994 年首屆輪椅劍擊世界錦標賽的主辦權，亦是首個在歐洲以外舉辦該項賽事的城市，為香港體育史立下一大里程碑，這意味着協會長久以來的付出，已受到國際肯定，更使香港在國際體壇上的知名度有所提升。而得益於這場賽事的成功，國際痙攣人士康樂及運動協會因此於次年選擇在香港召開週年大會，這也是該會首次在亞洲舉辦週年大會。協會藉此機會，主辦遠東及南太平洋區痙攣人士田徑邀請賽與技術及級別鑑定研討會，以此提高痙攣（腦癱）人士在香港及遠南地區體育運動上的參與度及關注度。也是在 1994 年，協會新設團體會員，吸納庇護工廠及復康中心成員，使會員組織進一步擴大。

　　千禧年是一個嶄新的年代，協會在接受挑戰的同時也迎來了變革。2005 年年底，為了加強與本地有關體育組織的溝通，協助他們參與殘奧運及其他國際殘奧會認可的活動，而決議加設「殘奧會項目委員會」，國際殘奧會亦肯定協會一直擔負起地區殘奧會的角色、工作與責任。

協會總部變遷

　　協會成立之初，在戴麟趾夫人復康院設置臨時辦公室，隨後向徙置事務處成功申請秀茂坪新區 25 座地下 20 及 21 號兩個單位作辦事處，1973 年 5 月 20 日正式搬遷至該址，並邀得李比爵士夫人主持開幕。此辦事處不止作辦公之用，亦儲存體育器材，並可

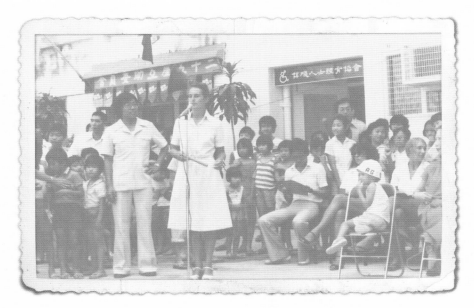

創會主席屈慕蓮夫人（右）及職員蔣德祥（左）。

總部遷往秀茂坪新區 25 座地下，開幕儀式中李比爵士夫人（後排中）觀看乒乓球示範。

舉辦乒乓、劍擊、飛標及籃球等體育活動。1978 年，總部遷往秀茂坪新區 25 座 8 至 10 室地下，並邀請社會福利署署長薛文先生於 7 月 15 日主持開幕。

隨着體育器材的增加，總部空間不敷使用，漸不足以應付康樂與訓練需求。1986 年初，協會喜獲政府獎券基金核准修葺基金，得以全面裝修秀茂坪總部。而香港銀行基金會和戴麟趾爵士康樂基金（Sir David Trench Fund）的慷慨捐贈，使協會能夠安裝一系列綜合設備。1988 年，協會新設體能中心，為備戰漢城殘奧運及提升運動員體能配備了多種設備，並安排醫生及物理治療師負責設計運動員的體能訓練計劃。

1990 年代，由於會務不斷發展，協會極需尋覓面積更大的合適場地配合各項活動的推行，最終得到房屋署及社會福利署的應允，獲編派沙田大圍一處面積約 270 平方米的單位，作新總部之用。1992 年，毅行者慈善信託基金捐助港幣 170 萬元，協助協會搬遷至該址。1995 年 5 月 20 日，此位於沙田美林邨的新總部連附設的十米射擊場正式開幕，並命名為「香港傷殘人士體育協會毅行者體育中心」，當天邀得眾多嘉賓參與開幕。2002 年，協會在賽馬會慈善基金的資助下，為總部完成擴充工程。

行政及財政

協會在 1989 年由「傷殘人士體育協會」改稱為「香港傷殘人士體育協會」。1997 年，正式登記註冊為有限公司。而協會的行政架構，歷年來為順應發展策略，時有調整。許多協會委員更因擁有專業知識及能力與對殘疾人士體育活動發展的貢獻，而在國際組織擔任公職。

在內部行政架構方面，協會創辦之初由方心讓教授擔任會長，屈慕蓮夫人任主席，並以馬登夫人為贊助人。1974 年，協

1989 年，協會委員及
教練參與毅行者活動。

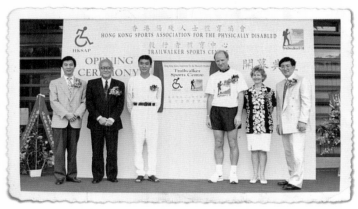

協會總部遷至沙田美林邨，當天
邀得眾多嘉賓參與開幕。

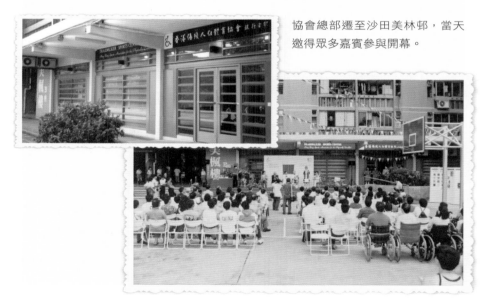

會加設執行委員會，屈慕蓮夫人被選為主席。1980年，為使執委會更了解各項體育活動的訓練、推廣及改進，以實行相應的調整與改善工作，並提高運動員競技水平，為參加第三屆遠南運動會作準備，體育發展及推廣小組隨之設立。在試驗階段，乒乓、田徑及游泳等項目成立專責小組，並逐步推廣到其他項目，漸次促進所有運動的發展及推廣。這個小組隨後改稱為體育活動發展及推廣委員會，由林俊英先生擔任主席。1983年，協會為新設立的運動員資助基金，成立了運動員基金資助委員會，處理相關事宜。

1985年，屈慕蓮夫人離港，執委會主席一職改由冼德勤先生出任。該年度，時任協會副主席的周一嶽醫生發起組織由醫生、物理治療師、醫療輔助人員及有關工程師組成的運動醫療小組，並出任小組主席。小組的主要工作為負責會員的級別鑑定，與教練緊密合作，為運動員設計或改良適當的訓練程序。隨後，協會又設立特殊學校工作小組，安排給特殊學校學童的活動及相關的教師訓練課程亦隨之增加。

1987年，周一嶽醫生接任執委會主席，協會成立技術委員會，取代體育活動發展及推廣委員會，這個變化使協會能夠平衡發展所有運動項目，讓每個運動代表在委員會中都擁有平等的發言權。當時協會轄下，包括技術委員會在內，還有由運動醫療小組及特殊學校工作小組分別改組的醫療委員會及特殊學校委員會共三個小組。醫療委員會於是年劃分為四個地區小組，方便向會員提供服務，其後又改稱為運動醫學委員會。為提升該小組的專業能力，協會曾邀請世界知名的級別鑑定專家來港及派員赴廣州展開醫療及級別鑑定的研討及交流。未久，協會取消特殊學校委員會，改設發展委員會，以加強學校及團體成員的發展工作。

周一嶽醫生在2004年卸任執委會主席一職，委任為特區政府

衛生福利及食物局局長，並任協會會長，該職位遂由副主席馮馬潔嫻女士接任。

創會至今，協會加入不少地區或國際體育組織，委員亦相繼出任公職，在發展地區殘疾人士體育事務上取得不少成就與榮譽。

1973 年，協會加入成為香港社會服務聯會會員。[7]1976 年，成為香港業餘體育協會暨奧林匹克委員會附屬會員，得以與其他團體加強聯繫，並獲得專業協助，協會也是當時世界首個獲地區奧委會接納為會員的殘疾人士體育組織。[8]隨後，又獲國際史篤曼維爾傷殘人士運動聯會、國際傷殘人士運動聯會、國際失明人士運動聯會及國際痙攣人士體育及康樂運動聯會接納為會員。

1979 年，方心讓教授獲選為國際史篤曼維爾運動聯會的執行委員，又當選為遠東及南太平洋區傷殘人士運動聯會主席，此二任命無疑對香港殘疾人士體育運動的發展有莫大影響。

協會主辦 1982 年第三屆遠南運動會時，已有不少執行委員擔任一些國際技術委員會的成員，周一嶽醫生亦曾被選為數個國際聯會的委員，1997 年更被選為國際殘奧會副會長。他們時常獲邀出席國際會議，如周醫生及時任執委會主席的冼德勤先生，曾代表香港首次出席第十一屆國際傷殘體育聯會會員大會，了解各國殘疾人運動發展的動向。在九十年代，有更多的委員及協會代表也在多個國際體育組織擔任公職。他們憑藉專業知識及經驗，協助其他有需要的國家及地區發展殘疾人士體育運動。在此機遇下，協會隨之承擔起領導的角色，積極聯繫世界各地相關組織，為發

7　香港傷殘人士體育協會：《三十週年紀念特刊》，頁 31。
8　香港傷殘人士體育協會：《三十週年紀念特刊》，頁 31。

展殘疾人運動貢獻力量。在國際殘奧會的國際乒乓委員會中，時任協會技術委員會主席蔣德祥先生更是當時僅有的亞洲區代表。

此外，不少協會委員對發展本地與地區殘疾人士體育運動的付出與貢獻，取得了社會與國際認可，歷年來獲得不少表彰與嘉獎。

1995 年，周一嶽醫生榮獲英女皇頒授 MBE 勳銜，其後於 2001 年獲頒銀紫荊星章。2005 年，為表揚他推動本地殘疾人運動超過 20 年，並在國際殘疾人運動發展作出了卓越的貢獻，國際殘奧會向他頒授象徵最高榮譽的「國際殘疾人奧委會榮譽獎章」，可謂實至名歸。

2001 年，方心讓教授獲頒大紫荊勳章，時任執委會副主席的蔣德祥先生亦獲頒榮譽獎章。次年，在協會成立 30 週年之際，方教授又榮獲國際殘奧會及遠東及南太平洋傷殘人士運動聯會頒授榮譽獎章，成為首位獲得此兩項殊榮的亞洲人士，證明他過往數十年推動及發展本地及國際殘疾人運動的重大貢獻獲得了世界認可。

在財政方面，協會活動經費的主要來源為香港政府，包括社會福利署、香港康體發展局、香港市政局的撥款，香港公益金的資助，以及社會各界及熱心市民的捐助。

1974 年，協會成為香港公益金會員，開始接受定期資助。1977 年，為社會福利署接納為受資助機構。[9] 1984 年，協會受惠於在市政局資助下的精英運動員訓練計劃，[10] 另獲教育署體育組支持及銀禧體育中心提供訓練場地及教練。

9　香港傷殘人士體育協會：《三十週年紀念特刊》，頁 31。
10　香港傷殘人士體育協會：《三十週年紀念特刊》，頁 31。

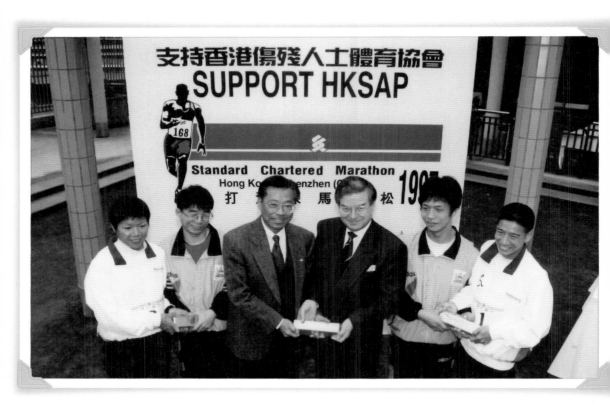

渣打香港馬拉松自 1997 年舉辦以來，一直全力支持協會推動本地殘疾人運動發展。
蔣德祥（左三）及渣打銀行總經理威爾遜（右三）出席記者招待會。

1980 年代中後期，來自香港政府的資助一度減少，協會與社會福利署商討增加員工等事數年間一直未有結果，而活動及會員人數又有所增加，經費、人手、訓練資源等由是左支右絀。當時協會僅有七座會車三部，並不足以接載眾多會員來往訓練場所，需經常租借復康巴士，此舉更是加重了財政負擔，故急需另覓方法抵銷顯著增加的交通開支。協會幸得不少商業機構贊助經費及體育器材等，方不致縮減太多活動。協會在籌集第四屆遠南運動會的經費時，亦有幸獲益健健身器材公司協辦「體能馬拉松」籌募經費，更有飛利浦莫里斯（亞洲）集團等捐款贊助，使代表隊順利成行。協會也是在這段時期，首次獲得商業資助，包括資金與體育用品及服裝上的贊助。[11] 其後，社會福利署和政府的體育基金繼續為協會提供資助，香港賽馬會及飛利浦莫里斯（亞洲）集團等商業機構亦持續提供贊助，但協會經費仍然緊絀，且仍需面對訓練場地不足、運輸及交通不便等問題；缺乏訓場地，亦使運動員未能有足夠空間放置輪椅及器材。

　　直至 1989 至 1990 年度，協會終擺脫赤字，達到收支平衡，相關工作也逐漸得到了政府與相關團體的承認，獲得的資助不斷增加。此時支持並捐助協會舉辦活動的包括數個政府機構，還有不同社團、工商機構及各界人士等。此後，協會收入仍以捐款、贊助及政府補助為主，支出大多用於本地、國際賽事和訓練。

11 香港傷殘人士體育協會：《三十週年紀念特刊》，頁 31。

香港殘疾人奧委會暨
傷殘人士體育協會的發展
（2005-2022）

易名緣起、使命和願景

2004 年，執委會副主席馮馬潔嫻女士繼周一嶽醫生接任主席一職，旋即計劃未來工作大綱，其中包括：應國際殘奧會要求，將協會易名為「香港殘疾人奧委會暨傷殘人士體育協會」，並與鄰近國家及地區建立緊密關係，進一步參與國際事務，提升亞洲殘疾人士的體育水平；更積極地發掘、招募和培訓新秀運動員，以接替資深運動員；發展協會既有的專才，參與並推動國際及地區殘疾人運動事務。這些變動為協會帶來新的機遇，也使香港殘疾人運動得到更進一步的發展。

協會心懷協助香港殘疾運動員締造體育成就的願景，竭盡全力投入相關的工作，實現如下使命：[12]

12 香港殘疾人士奧委會暨傷殘人士體育協會：《PROJECT 2026：2021-2026 策略發展計劃薈萃》，頁 2。

（一）推動殘奧運動及鼓勵殘疾人士參與體育運動；

（二）推廣及發展不同種類的殘奧運動項目；

（三）提升香港殘奧運動員的競技水平；

（四）喚起社會人士對殘疾人體育運動的關注、支持及認同；

（五）挑選香港代表隊參加殘疾人奧運會、亞洲殘疾人運動會、全國殘疾人運動會及有關的國際認可比賽，以及全權管理參賽代表隊的事宜；

（六）管理及執行地區殘奧會的工作；

（七）籌辦及推廣本地及國際賽事。

是年 12 月，香港傷殘人士體育協會正式更名為「香港殘疾人奧委會暨傷殘人士體育協會」，亦使用了新設計的標誌，這些改變意味着國際殘奧會認同協會創會以來一直兼負地區殘奧會及本地殘疾人運動體育總會的雙重角色。2021 年，協會持續積極推動並參與國際殘疾人運動事務，在國際殘奧會、亞洲殘奧會等不同的國際體育聯會中，派出超過 60 個代表擔任管治和技術職位。

發展里程

協會易名後的發展目標及路向仍然十分明確，其一，在國際上，繼續積極參與地區及國際殘疾人運動事務，包括舉辦及參加國際賽事、活動、研討會與各體育組織舉辦的委員會會議，與更多的國際組織建立緊密合作關係，全力推廣殘疾人運動，提升香港在國際上的地位，並促進社會對殘疾人運動的關注和支持。協會便曾派員參加於埃及開羅舉辦的國際殘奧會特別會員大會，參與商討及制定國際奧委會的新架構和憲章等，藉此提升香港在國際殘疾人運動發展上的參與與話語權。其二，在本地方面，致力發掘和培養更多具潛質的新秀，同時為專業技術人員提供更多培

訓機會，以加強殘疾人運動的支援。此外，緊貼世界最新的專業技術發展動向亦是當時的目標之一，故協會竭力提升有關知識及技術，以期為本地的發展作更適切的貢獻。在財政方面，協會則計劃在政府各相關部門的資助、慈善及公眾捐款外，拓展新的資金來源，以為運動員取得更多資源和支援。面對即將到來的 2008 年北京殘奧運，協會亦提早投入為運動員備戰，透過積極安排運動員出戰海外賽事，儘可能爭取入場券。

此時，協會共管轄 14 項體育運動，既有在國際上具有極高競爭力的項目，亦有受制於內外因素及條件而難以取得突破成績的項目，故需要重新評估並重組資源分配；同時，加強對精英運動員的支援與培訓，並為殘疾人士提供不同類型的體育活動。當時，協會還缺乏具發展空間的新秀運動員，因此，發掘新生力量也是當務之急。此外，協會亦持續就兼負地區殘奧會應有的職能與角色，向特區政府及有關部門爭取更合理的資源分配。

隨着越來越多國家積極發展殘疾人運動，並投入大量資源創造優良的訓練環境，應用專業的運動醫學及科學的訓練方法，使國際競技水平大幅提升，香港因而面對更激烈的競爭環境。而協會迎難而上，於 2009 年年初推行行政架構改革，並繼續尋求社會各界的認同，為殘疾運動員爭取合理資源。由該年開始，協會於每屆殘奧運落幕後，均會制定為期四年的策略發展計劃，主要透過審視各運動項目的發展空間，來改進各單項運動及代表隊的訓練模式，並制定合適的長遠目標與發展路向，同時加強管理，充分利用周邊網絡，更合理、更有效地分配資源。

2009 至 2012 年的策略發展計劃，主要圍繞行政架構改革、現有項目重組及代表隊訓練、運動員及教練支援這三個方面進行。在行政架構方面，協會重組各項目主任的職責。在重組現有單項項目及代表隊訓練方面，協會以 2010 年亞洲殘疾人運動會（下稱

亞殘運）作為指標，檢驗審視各單項未來的發展空間，對所有體育項目作出全面檢討和分析，務求使資源得到合乎效益的分配；重新制定現有基層及代表隊訓練模式，簡化為「初級、新秀訓練班、興趣班」、「代表隊集訓隊」及「代表隊」；與康文署合作推出「明日之星飛躍計劃」，在特殊學校乃至復康機構、宿舍及工場中選拔人才進行重點培養。在運動員及教練支援方面，擴大醫學委員會及技術委員會的職能，合併成立「運動表現提升諮詢委員會」，以有效結合技術及醫學委員會的職能。同時，籌備成立「公關及市務小組」，統籌及策劃公關活動進一步加強社會各界對協會的認識。

在實踐以上發展策略的同時，協會亦承擔地區殘奧會的責任，與不同國際體育聯會舉行會議，力求加強各地區殘奧會的聯繫，並提升香港在世界殘疾人運動的地位。由於殘奧運是殘疾人運動在世界上最高水平的比賽，為了讓香港代表隊在這項比賽中綻放潛能，協會為每屆賽事設立攻關小組，提供全方位的支援。與此同時，繼續派代表出席眾多國際體育活動，包括國際殘奧會級別鑑定委員會會議等。而香港的專業裁判亦出席執證中華台北乒乓球公開賽 2010、IWAS 輪椅劍擊世界錦標賽 2010 及 IWAS 輪椅劍擊世界盃 2011 等國際比賽，向世界展示專業能力。這些工作無不意味著香港在 2010 年代的國際殘疾人運動界已經取得了一定的地位及影響力。

自 2013 年 1 月 1 日起，協會配合國際殘奧會對各地區殘奧會會徽的要求，更換以紫荊花圖案及國際殘奧會紅、藍、綠三片「扇葉」（Agito：意思為推動）為設計重心的新會徽。同時，協會早於1972 年開始擔當地區殘奧會的角色，但多年來仍處於本地單項體育總會的地位及資助模式上止步不前。因此與特區政府展開多次商討，終於在 2013 年獲民政事務局轄下的體育委員會正式承認為多項體育總會。

協會開展明日之星飛躍計劃，以發掘新秀運動員。

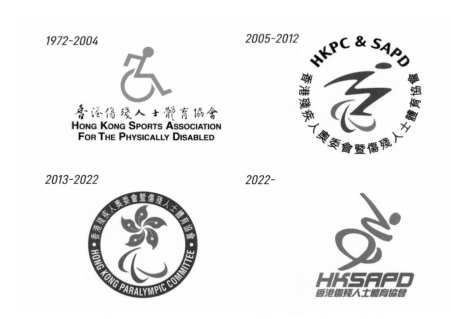

協會歷代會徽，2013 新會徽（左下）以香港特別行政區紫荊花圖案及國際殘疾人奧委會紅、藍、綠三色扇葉為設計重心。

與變革同時到來的，是新一期的發展計劃——2013 至 2016 的策略發展計劃，圍繞運動項目發展、青訓系統、協會管治與市務及公關四個重點進行。第一，重點加強教練及技術人員培訓、運動傷患管理及運動科學的應用等多方面的工作，與歐美國家相比，香港這方面的工作仍處於起步階段，故需進一步推動相關措施。更制定「運動級別鑑定長遠發展策略」，完善本地的相關工作及培育更多級別鑑定員。第二，吸引更多殘疾人士參與運動，並透過活動發掘更多有潛質的殘疾人運動員。第三，調整行政等方面的工作，與時俱進，提升管治水平。第四，加強利用互聯網及社交網絡提升大眾對殘疾人運動的關注與了解。協會隨之再次檢視所有運動項目，包括以殘奧運為目標的田徑、射箭、硬地滾球、射擊、兵乓球及輪椅劍擊；以亞殘運為目標的羽毛球、柔道、草地滾球、保齡球及輪椅籃球；發展項目則為游泳。而為爭取更多殘奧運入場券，並在正式比賽中取得優異成績，資源亦計劃優先分配予射箭、田徑、羽毛球、硬地滾球、射擊、乒乓球和輪椅劍擊七項運動。其後，協會擬定「延續卓越計劃 2015-2018」，並獲得民政事務局支持，為 2016 里約殘奧運及 2018 亞殘運的備戰工作取得資源。

　　2017 年，協會在迎來 45 週年誕辰的同時，着手推進新一輪的工作。在 2017 至 2020 策略發展計劃中，協會針對運動項目發展、運動員及教練、公關及市務、財務及行政、協會管治五方面作出規劃，主要以推動協會及殘疾人運動發展為藍圖。第一，為各項目制定明確目標並適時檢討成效，制定長遠規劃，包括加強與復康中心及社區組織等機構的合作，擴大發掘新秀的渠道。第二，令人欣喜的是，特區政府推出「殘疾人運動項目精英資助先導計劃」，透過香港體育學院為運動員提供全面支援，這對運動員發展無疑有着莫大裨益。第三，協會義工組織「香港殘奧之友」於 2016 年成立，在不同範疇支持協會會務，並協助推動殘疾人運動發展。

第四，在政府穩定的經濟支援下，協會採取加強預算及資源控制、精簡行政程序等措施，以維持穩健的財政狀況。最後，着手計劃將協會拆分為兩個獨立機構，分別承擔地區殘奧會的角色與本地多項體育總會的責任，以便更有效地推動殘奧運動的發展。

在穩步實施各項策略計劃的同時，2018年7月7日，協會與韓國殘奧會簽署首份與地區殘奧會簽訂的合作備忘錄，為備戰殘奧運及亞殘運作更好的準備。是次合作為雙方創造了更多的交流機會，包括集訓、參與當地比賽及舉辦教練和技術官員工作坊等。雙方亦同意在運動醫學、運動科學及級別鑑定方面，加強資訊流通、技術應用和經驗分享。

未來發展策略

在隨後的時間裏，協會緊鑼密鼓推動會務，協助運動員迎接賽事。然而世事無常，自2020年開始，受2019新冠病毒病疫情影響，訓練場地關閉、恆常訓練暫停，東京2020殘奧運資格賽煞停，許多大型國際比賽未能如常進行，殘疾人運動的發展在這個時期面對前所未有的挑戰，但協會未曾減少對運動員的支援，並迎難而上，尋求更多新發展、新機遇。

截至2021年，協會已圓滿執行了三份四年計劃，並取得令人滿意的成果，同時，也未因疫情而停下腳步。回顧過往的計劃與工作，在深入分析本地及國際殘疾人運動的發展趨勢後，協會擬定了2009年以來第四份並且是首份以六年為期的發展計劃「Project 2026」，務求以有前瞻性的方式規劃工作。而經過多年發展，協會已建立起高效問責的管治、穩健的財政基礎及人力資源架構，故這份橫跨2021至2026年的策略計劃，將着眼於體育項目發展、社區參與、大眾認同、與本地及國際持份者合作等方面，又以開拓基層參與及招募新秀運動員為重中之重。計劃涵蓋兩屆殘奧運

與兩屆亞殘運（東京 2020 殘奧運、巴黎 2024 殘奧運、杭州 2022 亞殘運及愛知名古屋 2026 亞殘運），設 10 項策略目標與相關行動方案，將協助協會與時並進，促成長遠發展。

2022 年 4 月 1 日起，為明確協會職能與發展目標，香港殘疾人奧委會暨傷殘人士體育協會，正式分拆為香港殘疾人奧委會及香港傷殘人士體育協會兩個獨立個體，將更有效、更精準地推進相關工作。

行政及財政

協會於 2005 年易名之後，行政架構基本保持不變。2007 年，在技術委員的主持下，協會成立了「活動項目重整核心小組」，對各運動項目進行重整與定位，以提升隊伍士氣與競技水平。

自 2009 年起，協會定期舉行職員退修會，對行政架構及各項目作出全面檢討，以制定長遠發展策略。是年，時任發展委員會主席林俊英先生出任新設的總幹事一職，負責統領秘書處的工作，打造更專業團隊。同年，方心讓教授辭世，會長一職遂由周一嶽醫生接任。2013 年，周醫生辭任會長，馮馬潔嫻女士接任該職，執委會副主席林國基醫生遂任主席。

2010 年，協會增設「運動表現提升諮詢委員會」，組織團隊負責結合運動科研及醫學委員會的功能，全面為運動員提供技術、器材、運動科學及醫學等方面的支援；同時，為統籌及策劃公關活動，加強向社會大眾宣傳殘疾人士運動，成立「公關事務小組」，負責統籌及策劃公關活動。

為備戰 2012 倫敦殘奧運，協會於北京殘奧運結束後立即著手成立「備戰倫敦殘奧運攻關小組」，邀請運動科學及醫學方面的專家加入，為訓練提供專業建議並協助密切監測運動員的訓練進度。此後數屆殘奧運及亞殘運賽事，協會亦分別成立攻關小組，從運

43

動科學、運動心理、傷患管理和預防及運動營養等方面着手，提供全面、有效益的專業支援，幫助運動員提升競技水平。

近年來，香港的運動員面臨更激烈的競爭環境，協會遂於2017年7月成立「運動員表現提升小組委員會」，提供傷患管理、體能訓練、運動科研、級別鑑定、運動生物力學、運動心理以及醫療檢查等支援服務。而為了發掘與培養年輕力量，協會隨後於2019年9月成立「新秀運動員拓展小組委員會」，協助制定及落實相關策略。其後，更取得社會福利署的「社會福利發展基金」資助，建立運動項目管理系統，將運動員數據電子化，協助監察運動員訓練及表現，以優化行政程序。隨後，協會成立「市務及傳訊小組委員會」，制定「社交媒體運用優化計劃」，進一步加強推廣及宣傳。隨着不同工作小組的成立，運動員的發掘、培訓及管理逐步向着具針對性及更專業化的方向發展，而推廣工作也全面展開。

協會成員方面，眾多委員繼續在國際體育組織擔任公職，維繫對外關係，並在國際上提供專業支援。2005年，時任執委會副主席的蔣德祥先生獲選為北京殘奧運的乒乓球技術總監，成為首位擔任殘奧運技術總監的亞洲人。同年，協會硬地滾球教練梁艷芬女士，出任是年亞洲及南太平洋硬地滾球錦標賽的技術總監，成為首位亞洲硬地滾球技術總監。2006年，亞洲殘疾人奧委會於吉隆坡成立，蔣德祥先生獲選為該會技術及體育發展委員會主席。時任執委會副主席的林國基醫生，則獲國際殘奧會委任成為該會治療用途豁免委員會成員，2013年國際硬地滾球體育聯會成立，林俊英擔任創會秘書長及副主席。自此之後，越來越多協會代表憑藉自身能力、熱誠與貢獻，在國際組織擔任諸多要職，積極維繫國際及地區間的關係，持續推動國際殘疾人運動的發展。

他們在國際上佔據一席之地的同時，也往往因推動香港及國際殘疾人運動方面的成就而獲得表彰。2006年，執委會主席馮馬

時任執行秘書鄒婉芸（左）榮獲亞洲殘奧會榮譽獎章，以表揚其積極推動殘疾人運動發展。

潔嫻女士及贊助人馬登夫人獲特區政府頒授銅紫荊星章，時任協會義務秘書的伍澤連先生則獲得民政事務局局長嘉許狀。伍先生於次年獲授榮譽勳章，隨後於 2015 年獲頒銅紫荊星章。2007 年，周一嶽醫生及蔣德祥先生獲得遠南運動聯會頒發的獎章及獎狀，蔣先生更繼方心讓教授及周醫生之後，榮獲國際殘奧會榮譽獎章此一重大榮譽，隨後又獲頒授銅紫荊星章。馮馬潔嫻女士、林國基先生及利子厚先生也先後獲委任為太平紳士。2016 年，時任協

會副會長的劉德華先生獲頒銅紫荊星章，而執行秘書鄒婉芸女士則獲亞洲殘奧會頒發榮譽獎章。次年，已接任協會主席的林國基醫生榮膺銅紫荊星章。協會總幹事林俊英先生於 2012 年獲頒榮譽勳章，於 2019 年榮獲亞洲殘奧會頒發榮譽獎章。2022 年，時任行政總監馮秀娟亦獲頒此項殊榮。以上種種，足證他們貢獻獲得肯定。

　　財政方面，協會主要的經費來源仍為特區政府社會福利署、康樂及文化事務署等部門的撥款，以及香港體育學院、香港公益金、渣打銀行等及市民的慷慨襄助。

貳

殘疾人運動面面觀

服務和設施

創會之初，協會以提供復康、社交及康樂活動為主，常設免費的訓練課程，並與全港不同機構、場地合作，為殘疾人士籌辦體育及康樂活動、提供場地與設施，並舉辦聯賽或友誼賽。

場地方面，協會的培訓班及訓練課程多需借用各區康文署或銀禧體育中心（現時的香港體育學院）設施，或安排於港九的運動場內進行。為使運動員能夠在配套完善的合適場地裏訓練，協會多年來數次擴充總部，並持續與不同的機構合作，以取得相關支援。

協會早期使用的場地包括銅鑼灣皇仁書院、戴麟趾夫人復康院、深水埗第五十六工兵營內的保齡球場、巴富街運動場等處所。1975 年，為便利會員使用，協會在總部之外，特設新中心於彩虹邨金漢樓地下，開放予會員參加桌球、飛標、乒乓球及輪椅籃球

等運動，並命名為彩虹活動中心，開幕之時更邀得時任市政局主席的沙理士議員蒞臨主持。1979 年，因彩虹中心無法繼續提供適當的訓練設備，協會將其關閉並租借其他特殊的體育活動場地及器材以展開系列訓練活動。1976 年 4 月，位於心光盲人院的籃球場正式啟用，協會會員得以在此進行輪椅籃球活動。次年，由圓桌會第八桌贊助、設於心光盲人院的香港活動中心開放，協會在此安排輪椅籃球、乒乓球、障礙賽、游泳、劍擊及排球多項活動，並開始推行每月一次的級別鑑定。[13]

1986 年，戴麟趾夫人復康院特許協會於該中心興建射擊練習場（之前運動員於香港義勇軍團總部練習），以促進射擊運動的發展。隨後，為解決會員前往訓練場地的交通問題，協會分別在全港各區開辦訓練課程，並與不同地區的志願團體及體育機構合辦活動，方便殘疾人士就近參與活動。

九十年代，協會與政府市政總署成立特別小組，視察各區康樂場所，如游泳池、場地的洗手間及更衣室等，作日後建立無障礙場地及設施作參考，亦派員出席市政總署職員講座，分享殘疾人運動資訊。

踏入 2000 年後，協會開始爭取到更多大型訓練設施。2008 年，香港體育學院展開重建計劃，協會爭取保留該院舊運動員宿舍，並倡議將其翻新為精英殘疾運動員專屬的室內訓練場地。長期以來，協會與康樂及文化事務署緊密合作，為部分運動項目尋求合適的場地作基礎訓練或舉辦賽事之用，並維持穩定的場地供應。2015 年 10 月，香港體育學院「賽馬會體育館」的落成，為硬地滾球、乒乓球和輪椅劍擊隊提供了完善的訓練場地和設施，對

13 香港傷殘人士體育協會：《三十週年紀念特刊》，頁 31。

香港體育學院賽馬會體育館正式開幕，
以提供訓練場地作支持殘疾人運動的長遠發展。

提升殘疾人運動員的技術水平極有幫助，團隊亦終於無需再為物色訓練場地而煩惱。2021 年，戴麟趾爵士康樂基金撥款 400 萬港幣，資助協會在西貢大網仔域多利遊樂會興建殘疾人射箭場，令人欣喜。[14]

於活動參與及交通方面，協會往往與政府或社區組織合作，向會員予以便利。

早於創會之初，協會便因擔憂會員因交通不便放棄參與運動訓練，而提供會車接送服務予難以搭乘公共交通工具出行的會員。1975 年，協會與社區各公共場所合作，提供便利輪椅使用者的處所列表予會員。同時，提供交通公具幫助輪椅使用者參加或參觀感興趣的各項運動節目，更為他們搜羅及訂購運動輪椅。

協會曾於 1978 年及 1983 年分別啟用兩部七座會車，用於接載會員及裝載體育器材往返訓練場地，並租用復康巴士應付會員的交通需求，隨着會務發展，復康巴士亦不敷使用，使會員時常遇上交通困難。1985 年，英皇御准香港賽馬會捐贈七座小巴一部，使會車數量增至三部，然而交通問題仍未能得到紓解，成為當時阻礙會員參加活動的主要原因之一。為此，協會持續與政府交涉，爭取得到合理的資金支持與資源分配，以解決交通資源問題。

在其他服務及支援方面，協會經常透過會訊分享有關殘疾人福利及支援的消息，為他們爭取更好的社會支援。1973 年，社會福利署向嚴重殘疾人士發放傷殘津貼，協會曾協助會員辦理申請手續。在級別鑑定方面，協會亦持續爭取更合理的鑑定方式，務求讓運動員得到公平競賽的機會。1984 年，因深覺行動不便是殘

14 香港殘疾人士奧委會暨傷殘人士體育協會：〈2019-2020 年度第五次執行委員會會議摘要〉，2020 年 7 月 30 日。2022 年 4 月 13 日擷取自 https://www.hksapd.org/home/content.php?page=&id=2996。

疾人士參與成人教育的最大阻礙，協會便倡議政府完善便利殘疾人士的基礎設施建設，包括建議將成人教育課程設立在殘疾人士容易到達的地方，擴充特殊接載服務，促請有關部門檢討入學標準、課程類別等。

在有限的資源內，協會一直爭取為會員提供更好的支援與服務，並克服時下發展殘疾人運動的種種挑戰與困難。

至 1980 年代末，殘疾人運動員的待遇與健全運動員相比，仍具相當差距，這個問題主要體現在人手緊缺、外派隊伍資金不足、訓練場地不足等方面，許多殘疾人士因支援不足而難以接觸體育運動。實際上，當時世界上只有大約百分之一的殘疾人士有機會接觸運動，有鑑於不少國際組織已於多年前發起推廣適合一般殘疾人士的康樂體育活動，協會亦配合持續參加「國際傷殘人士康樂、體育及餘閒研討大會（RESPO）」，研討相關方案。同時仿效荷蘭，對本地的康體活動提出多項重要建議，務求舉辦紥根社區的週期性康體活動，確保活動費用全免，場地交通方便，有充足的活動範圍，適合所有殘疾人士參與，讓他們獲得自信及成就感。在此之上，協會仍堅持優化活動內容，促使更多殘疾人士投入參與。

協會還十分重視體育活動在學校內的發展，故持續向特殊學校學生提供活動及教練。在 1985 年，協會更首次派遣五名特殊學校學生參與澳洲青少年輪椅運動會，與 150 名當地青少年運動員競逐獎項。他們不止摘下七金、八銀、四銅，更打破了個人最佳紀錄，令人振奮。在此之後，協會持續展開鼓勵殘疾學童參與體育運動，發掘及培育年輕運動員的工作。

隨着殘疾人運動的不斷發展，協會提供給運動員的支援也漸趨精細化及專業化。2009 年，協會透過運動表現提升諮詢委員會及公關及市務小組，全面為運動員提供技術和器材，並加強社會各界對傷殘運動的關注與了解。為了讓運動員在出戰重大國際賽

事前作好充分的準備並得到充足的支援，協會往往會成立攻關小組，結合運動科研，組織運動科學、運動醫學方面專家及醫護人員，為運動員提供全面的專業技術支援與意見。同時持續為運動員提供海外集訓機會，安排他們和其他國家的運動員交流，並邀請海外教練提供指導。

近年，縱使受 2019 新冠病毒病疫情影響，協會亦不曾減少對運動員的支援，並在民政事務局及香港體育學院的支持下，繼續為香港運動員提供全面的訓練支援。

2019 年，殘疾人運動項目精英資助計劃恆常化，協會與體育學院通力為運動員提供技術支援，制定個人化訓練，並適時監察進度；同時，開設基礎殘疾人運動教練課程，提升教練對殘疾人運動的認識，以延續及提升運動員表現。除此之外，協會還獲得社會福利署資助為期三年的「運動項目管理系統」，建立全面的運動員電子資料庫、運動員醫療和健康資訊文件，以此作為監察運動員訓練和表現進度的工具。

半個世紀以來，協會在場地、交通、訓練、技術支援、醫療支援、社區推廣等方面舉辦了無數活動及設計了大量策略與計劃，逐步推動殘疾人士參與運動，使各級的運動員得到適切支援。這些服務與設施歷年來不斷改善與發展，亦將在未來更進一步。

運動員訓練

恆常訓練及歷年發展

自創會起，協會便持續為殘疾運動員提供不同的恆常訓練，並隨着會務及殘疾人運動的發展，推出適合不同殘疾人士的項目訓練。

最初，協會僅設射箭、輪椅籃球、游泳、田徑及乒乓球五個項目的訓練班，在其後數年之間加設輪椅劍擊、桌球、排球、舉重等，並持續開設新項目，為不同類型的傷殘人士提供更多運動機會。如於 1982 年的遠南運動會結束後，協會隨即決定成立弱視草地滾球隊。僅僅六個月的訓練，便使這支隊伍在第四屆世界盲人草地滾球大賽中為香港贏下第一面獎牌，至 1990 年代中，更躋身世界前五。1989 年，全新的運動項目 —— 硬地滾球正式成為當時協會第 11 個運動發展項目，次年 5 月，協會便舉辦了第一屆硬

地滾球聯賽。協會隨後舉辦首個失明人士訓練班，並首次與本地地區體育團體合作舉辦有關射箭的訓練活動。同時，還與其他機構合辦野外定向活動，透過掌握相關技術，殘疾人士亦能夠與健全人士一同比賽，同家人朋友分享運動的樂趣。

隨着殘疾人運動從復康手段漸漸發展為競技體育，並趨向精英化。1980 年，協會展開精英運動員的定期訓練計劃，市政局則於 1984 年開始資助此計劃，這對當時的協會發展有十分正面的影響。[15] 協會亦曾在飛利浦莫里斯（亞洲）集團的捐助下成立了運動員基金，以此促進本地殘疾人運動精英化的發展，使運動員得到更多訓練資源和時間，從而提升競逐獎牌的能力。在重大國際賽事前夕，協會則為運動員舉行集訓、訓練營或訓練班。1982 年，為主辦第三屆遠南運動會，協會特別安排「輪椅劍擊訓練及比賽宿營」，除了劍手，還邀請曾參與該項賽事的裁判及義工協助比賽進行，藉此累積籌劃及組織賽事的經驗。

1980 年代末期，運動員的體能問題是當時急需改善的問題之一，因此協會要求所有具潛質的運動員每星期接受額外的體能訓練，並於總部設置體能中心，添置不同的器材，安排教練及物理治療師特別設計體能訓練計劃。同時，更與銀禧體育中心合辦精英訓練計劃，由該中心提供運動設施，為協會培養乒乓球、劍擊、田徑三個殘奧項目及輪椅網球的運動員。其後，亦曾撥款為表現超卓的運動員設立特別訓練課程，建立良好的人才培育環境。

與此同時，協會也並未忽視社區中的殘疾人士的運動需求，並堅持鼓勵他們參與體育活動。1988 年，協會成立地區訓練計

15 香港傷殘人士體育協會：《三十週年紀念特刊》，頁 31。

劃,以此減輕殘疾人士交通不便的問題。[16]1995年,則與香港康體發展局合辦「運動展潛能發展計劃」,旨在使更多公眾人士接觸並了解殘疾人士運動,透過利用學校、醫院或工廠的空間為訓練場地,節省租用場地及安排交通的開支,解決泊車與儲物的問題,同時吸引與該場地相關的殘疾人士共同參與。1986至1987年度,為迎接1988年漢城(尚未易名首爾)殘奧運,協會平均每週舉辦多達27次初級或高級課程,而是年參與訓練的運動員多達11,998人次。其後,而參與恆常訓練的人次逐年增長,屢破巔峰,在2020至2021年度,增至多達34,789人次,可見協會對殘疾人運動的推動在這數十年間取得相當不錯的成果。

隨着參加殘奧運的國家及參賽者人數不斷增加,自1996年亞特蘭大殘奧運起,各參賽國家及地區皆需參加資格賽爭取入場券,因此需要加緊培訓運動員的步伐。是屆賽事,協會得到康體發展局及香港體育學院的財政及技術支持,運動員亦不負眾望,共取得24個參賽席位。

2000年及之後,香港殘疾運動員在悉尼殘奧運一度創下歷史最佳成績,在為此感到欣喜與振奮的同時,協會也深覺殘奧運水平的不斷提高,因此對協會的政策、管理、對執委會的監管工作,作出全面及全新的規劃以調整,務求順利推行精英培訓、新人招募及活動發展等方面的工作。該年,協會亦向康體發展局提出建議,將協會重點運動項目從原本的田徑、乒乓球、輪椅劍擊、射擊、射箭及草地滾球六項,加入硬地滾球,增至七項。在康體發展局的場地及技術支援與康文署的撥款資助下,協會當時得以向不同類型及程度的肢體殘疾人士提供13項的基層訓練體育活動,

16 香港傷殘人士體育協會:《三十週年紀念特刊》,頁31。

每年舉辦多達 80 多個訓練課程。

　　與此同時，協會派員赴國外參與大量關於殘疾人競技技術、賽制、管理的討論，如出席於加拿大召開的國際硬地滾球委員會會議，共同商討硬地滾球的推廣和發展、級別鑑定師及裁判的培訓；出席於波蘭的國際及截肢體育聯會輪椅劍擊委員會會議，討論新賽制；出席於韓國的國際殘奧會會員大會，商議修改殘奧運級別鑑定的法規等。在為本地運動員提供更全面、專業及完善的訓練計劃與支援的同時，也長遠地將目光放在促進地區殘疾人運動事務改善與發展之上。

　　除此之外，協會持續獲得社會各界及企業的慷慨捐助，得以投放資源支持運動訓練及運動備戰，經常舉辦工作坊、本地集訓營及海外集訓等活動，使運動員能夠得到專業支援，並得以與世界各地的運動員及教練切磋交流，提升競技水平。

教練培訓及新秀發掘

　　2021 年，協會首次以區域化概念規劃訓練班，於 4 月推行「硬地滾球區域訓練計劃」，在港島東、南、九龍東、西，以及新界東、西六個區域，為肢體殘疾人士提供硬地滾球訓練，方便他們選擇合適的地點參與活動，以此開拓基層參與。未來，除了繼續推動競技項目的精英化發展，協會也將倡導運動融入殘疾人士生活，建立殘疾人士運動文化，為社會注入活力。[17]

　　若要為運動員提供適切的訓練與支援，專業的教練團隊不可或缺。

17 香港殘疾人士奧委會暨傷殘人士體育協會：《PROJECT 2026：2021-2026 策略發展計劃薈萃》，頁 9，17。

硬地滾球區域訓練計劃啟動，同時標誌一系列區域／地區訓練活動的展開。

協會舉辦基礎殘疾人運動教練課程以促進殘疾人運動教練發展。

於創會初期，協會便已實行多項教練培訓活動。1976 年，協會曾派出兩名會員參加由香港乒乓球總會及康樂事務體育組合辦的乒乓球教練課程，以籌辦新的訓練班。1978 年，協會、市政局及香港業餘籃球聯會首次推行輪椅籃球教練訓練班，由著名國際裁判及籃球教練尤應邦先生、協會輪椅籃球負責人、多名教練及物理治療師合作組成教練團，解決結合輪椅操控及健全人士籃球運動技巧的難點。是次活動對殘疾人士的體育培訓及輪椅籃球運動的發展，有着重大影響。1981 年，協會推薦資深箭手參加香港射藝會的射藝教練課程，藉此提升射藝輔導員及教練的水平。

　　踏入 1980 年代，由於各運動項目越趨專業化，協會需要更專業的教練來組織運動訓練，以進一步提升運動員的能力，故開始籌辦或派員參與專門培養殘疾人運動教練的課程。1986 年，協會與香港痙攣協會合辦殘疾人游泳教練班，除了協會教練，還吸引來自復康中心、醫院及特殊學校的物理治療和職業治療專業人員參加，這促使協會籌辦高級課程。次年，國際傷殘人士體育協調委員會等機構舉辦殘疾人教練訓練課程，協會亦派遣教練參加，藉此機會學習殘疾人運動的基本設施、推廣方法、訓練理論及技巧等內容。隨後，協會繼續增聘資深及富熱誠的教練及訓練員，並開辦運動研討課程，使教練團隊能夠更透徹地了解殘疾人運動員的需要，並設計適合的訓練計劃。為慶祝協會 15 週年，協會主辦六城市輪椅籃球邀請賽，同時特邀兩位來自比利時及西德的著名裁判及教練，來港主持輪椅籃球教練及裁判研討會，此事對輪椅籃球的訓練及裁判工作有所促進。

　　1996 年，協會與香港教練委員會合作舉辦培訓活動，推出全港首個殘疾人游泳教練證書課程，開辦硬地滾球教練證書課程等不同的教練培訓班，為香港培養更多不同項目的專業教練。國際上，協會曾倡議為遠南地區的殘疾人運動項目舉行教練研討會，

以培養更多合資格的教練、工作人員和級別鑑定師，此舉促進了殘疾人運動在 1990 年代的發展。

　　與此同時，為了給運動員提供更多專業支持，協會也致力培養相關的專業人員，除了積極參加級別鑑定工作，亦安排不同的工作坊與課程培訓本地級別鑑定人員，並不斷物色及吸納更多醫療人員及物理治療師。其後，於 2010 年設立的運動表現提升諮詢委員會中展開多項工作，建立教練培訓的內容及結構，以追求長遠提升教練能力與運動素質；並與香港教練培訓委員會緊密合作，探討如何將體適能訓練融入常規訓練，以求進一步提升運動員表現。

　　自 2011 年起，協會於每年四月舉辦週年教練研討會，邀請不同的主講嘉賓，與各項目的教練進行交流及分享，為各項目建立長遠的教練培訓工作。歷年的主題包括運動科學及醫學的應用、運動員管理、運動心理、體能訓練設計、精英培訓、經驗分享等，使教練可以全面、專業地支援運動員。

　　在 2010 年代初期，協會除了輪椅劍擊隊及乒乓球隊聘有全職教練，其餘全為半義務性質的教練。縱使他們具有專業能力，資歷卻往往不受認可，故協會為教練培訓擬定全面計劃，務求為本地教練設立清晰及受認可的資歷架構。隨後，在民政事務局的支持下，協會與香港體育學院合作，在 2019 至 2020 年度開辦基礎殘疾人運動教練課程，至今吸引逾百名教練參加。為了進一步強化課程內容，協會於 2021 年 5 月成立由教練及資深體育教師組成的工作小組，為 11 個運動項目編撰教練手冊，進一步推動教練培訓工作。

　　50 年來，協會對殘疾人運動的支援、培訓、宣傳等均取得長足的發展。在這漫長的歲月裏，協會除了鼓勵更多殘疾人士參與運動，發掘有潛力的後起之秀，為地區及國際競技場尋找新生力

量也是工作重點之一。

踏入千禧年代時，由於個別項目隊員老化的問題開始浮現，發掘及培訓新秀運動員刻不容緩。有見及此，協會成功倡議並取得了 2003 年首屆遠東及南太平洋青少年傷殘人士運動會的主辦權，並期望透過賽事鼓勵及培育更多有天賦的青少年參與運動，乃至備戰 2008 年北京殘奧運，同時促進遠南運動聯會成員之間的友誼及溝通。其後，協會設新秀精英運動員選拔計劃，邀請 25 歲以下的會員參加測試，從中選出適合者加入技術改良班或代表隊展開訓練計劃，為日後的國際賽事儲備人才。

2007 年，為了發掘、培訓及獎勵傑出而優秀的本地運動員，協會與本港八間特殊學校合作推出外展培訓計劃，在校內舉辦迎新會及訓練班，並成功在學校的積極配合下吸引學生投入參與，從中選拔年輕而具潛質的青少年。同時，透過舉辦級別鑑定講座，向駐校物理治療師及老師提供最新的級別鑑定資訊，幫助他們為學生作初步評估，隨之協助發掘年輕人才。

2009 年，協會與康樂及文化事務署合作推出「明日之星飛躍計劃」，鼓勵殘疾學童參與運動，以期建立一套切合香港殘疾人運動發展的青訓系統。首、次階段於是年年中完成，並計劃與其他友好團體合作，發掘更多「明日之星」為港爭光。該計劃隨後安排有發展潛力的新人，到集訓隊訓練營接受港隊教練的專業指導，並設工作坊促進他們之間的互相交流。計劃在最初的兩年間吸引 60 名年青運動員參與，為港隊建立了可持續發展的梯隊。

2012 年，該計劃將重心放在尋找更多發掘新秀的渠道，以及系統性培訓具有潛質的運動員兩方面。前者乃聯同香港傷健協會，推行「野甘菊」計劃，以運動試練日的方式，在初離開醫院的肢體殘疾人士中發掘人才。後者，則於該年四月更改並調配訓練時數，安排有潛力的運動員與代表隊集訓隊共同參與訓練，共計 54 人參

與。此外，還安排在週年比賽表現優異的參加者一同參與集訓，以增加港隊實力，並以 2013 年吉隆坡亞洲殘疾人青少年運動會為參賽目標，為他們提供更全面的訓練。2012 至 2013 年度，計劃舉行青少年代表隊訓練營，共組織 28 名青少年運動員參加，此時，已有不少新秀運動員嶄露頭角，並在國際賽事中取得優異成績。

隨後，協會透過以四年為期限的策略發展計劃，繼續系統化地發掘與培養年輕運動員，在 2017 至 2020 年的第三份策略計劃中，更與主流學校、復康中心及為肢體殘疾人士提供服務的機構接觸，藉此擴大發掘新秀的渠道。

2020 至 2021 年度，協會擬定的六年計劃將招募新秀運動員設為發展重點之一，隨即積極舉辦同樂日、地區興趣班和區域訓練班等多種活動，為更多殘疾人士提供接觸運動的機會，促使有天賦的參加者接受常規訓練；並透過全方位的規劃，包括重整運動員發展架構，訂立梯隊訓練及升級準則，增加訓練、升學及就業支援、加強與運動員的溝通等措施，藉此為香港代表隊建立具成效而可持續的梯隊培訓計劃。[18]

殘疾人運動項目精英資助先導計劃

2017 年，特區政府於施政報告中提出「殘疾人運動項目精英資助先導計劃」，並以印尼 2018 亞殘運為試點，提供額外撥款建立系統化支援。當時，協會共有六個項目依據成績被納入該計劃，包括三個 A 級精英項目（硬地滾球、乒乓球、輪椅劍擊）及三個 B 級精英項目（羽毛球、草地滾球、保齡球）。A 級精英項目更獲

18 香港殘疾人士奧委會暨傷殘人士體育協會：《2020-2021 年報》，頁 17；《PROJECT 2026：2021-2026 策略發展計劃薈萃》，頁 11。

政府推行殘疾運動項目精英資助先導計劃，並以印尼 2018 亞洲殘疾人運動會為試點，協會轄下其中六個運動項目（硬地滾球、羽毛球、草地滾球、乒乓球、保齡球及輪椅劍擊）被納入計劃。

得聘請全職總教練的額外資助，而在相關安排下，運動員每星期須接受不少於 20 小時的訓練，兼職運動員則為 12 小時。先導計劃於是年 12 月 1 日展開，協會共 30 名運動員參與其中，其中 12 名投身全職行列。

　　此計劃使協會得到適時適切的支援，部分項目獲得了更長遠與系統化的支援與配套，為運動員提供了更理想的訓練環境，對改善他們的表現產生了立竿見影的效果。在計劃的支持下，運動員能在「全心投入運動訓練爭取體育成就」或「專注工作」中作出取捨，因此使教練團獲得更充足的訓練時間。面對世界競技水平的迅速發展，計劃也能配合本地訓練體制的調整與日漸增加的支援需求，故計劃自 2019 年起恆常化對協會發展更是一大鼓舞，為殘疾人運動員提供場地、津貼及系統化的訓練得以延續。

運動員支援

　　歷年以來，蒙政府各相關部門、商業機構及社會大眾的慷慨解囊，協會得以向運動員提供各種補助金、訓練基金及相關的支援，協助他們平衡生活、工作與訓練，得以全心全意投入訓練，提升競技水平。

　　1983 年，協會曾在美國運通盃慈善籌款的捐贈下成立「運動員贊助基金」，用於支援運動員在參加海外比賽時遇到的財政困難。1986 年，香港僱主與商界特別為僱員提供額外有薪假期，使運動員能夠代表香港出席海外賽事。同時，政府在 1986 年 1 月設立了「弱能人士體育補助金」，以補貼運動員參加比賽時的交通費用、所需的特別器材、訓練費用，以及在暫停本職工作時損失的薪金，以減輕他們的負擔，使他們能夠專注地投入運動。此項補助金設立後，協會遂取消了用途相同的「運動員贊助基金」。

為了嘉獎、鼓勵運動員，協會前義務司庫楊道傳先生於 1974年捐設「全年最佳運動員獎」。獎項頒予能夠協助推動各項體育活動及於各個別項目中有傑出表現的會員，以此激勵他們堅持參加訓練及比賽，時刻保持高度體育精神，並在公平競技下達成至高的競技精神及理想。1984 年，協會設立「傑出運動員獎」，旨在嘉獎在各自運動項目有傑出成就及優異表現的運動員。兩個獎項均設立至今。其後更獲得體育用品公司 Kappa 及 Fila 贊助支持。

1990 年，協會在香港體育學院及香港康體發展局的支持下，為運動員提供獎學金及多項資助。飛利浦莫里斯（亞洲）集團亦支持協會成立運動員基金，用作鼓勵具有發展空間的精英運動員。同年，香港公益金撥款資助痙攣（腦癱）運動發展計劃，是項計劃內容包括培訓活動相關教練及工作人員，為特殊學校痙攣學生舉辦活動，加強於社區中心及地區體育會舉辦培訓課程。

1994 年，香港體育學院透過「獎學金運動員訓練計劃」，提供訓練相關支援，加上共融訓練計劃有了全職教練的指導，此舉使港隊於是年的遠南運動會中囊括輪椅劍擊賽事全部九面金牌。香港康體發展局亦設有「獎學金運動員」獎勵。兩個機構其後亦分別推出「傷殘人士體育資助基金」及「殘疾人士體育訓練資助」。2001年，特區政府於該財政年度撥款五千萬港幣，設立「香港展能精英運動員基金」，旨在為殘疾人運動員運動事業的各個階段及退役後的生活提供支援。自這些獎勵計劃設立至今，協會已經有逾 2,000人次取得上述資助。

由康體發展局主辦、恒生銀行贊助的優秀運動員獎勵計劃亦於 1994 年開始推行。港隊於 1996 年出征亞特蘭大殘奧會時，獲得此計劃廣大支持，如恒生銀行承諾嘉獎金牌獲得者五萬港幣、銀牌二萬港幣、銅牌一萬港幣，中國銀行等機構亦贊助獎金或旅行用品。其後，香港殘疾運動員在 2004 年雅典殘奧會中創下歷史

性佳績，而獲獎勵港幣 952,000 獎金。教練嘉獎方面，香港教練培訓委員贊助設立「滙豐銀行慈善基金優秀教練選舉」和「教練獎勵計劃」兩項贊助計劃，旨在表揚於發展殘疾人運動方面作出貢獻的教練。歷年來，協會有許多教練在這些計劃中獲獎，可見他們在發展殘疾人運動方面作出的貢獻獲得了社會的普遍認可。

2006 年，渣打銀行及香港體育學院，分別向協會頒贈 25 萬及約 44 萬港幣鼓勵金，以獎勵香港代表隊在遠南運動會上傑出的表現，支援協會培育本地優秀運動員。同年，協會特設「運動員訓練基金」，為有潛質但因經濟困難而未能投入訓練的運動員提供必須的資助，包括購買必要的體育器材、資助參與代表隊訓練、補貼他們因參與海外比賽而失去的收入等，以確保他們能全心投入訓練並取得佳績。在 2011 年時，協會還推行運動員就業發展計劃，為運動員提供就業諮詢、轉介服務和舉辦相關工作坊，並開設實習員工職位。[19]

2019 年，服務協會數十年的首位義務輪椅劍擊教練、前副會長曾子修先生與世長辭，為記念他推動殘疾人運動的貢獻，並秉承其無私奉獻的精神，協會於 2021 至 2022 年度起，每兩年舉辦「曾子修紀念獎」，嘉獎 25 歲或以下、成績及品格優異的年輕運動員。

有賴社會各相關機構設立以上各種慈善基金，才使香港的殘疾人運動員能夠心無旁騖，專注提升自身能力，而得以屢創佳績。

19 香港殘疾人奧委會暨傷殘人士體育協會：〈歷史及大事紀要〉。2022 年 4 月 2 日擷取自 https://hksapd.org/home/content.php?id=1375。

歷年參賽和榮譽

本地和國際賽事

　　自創會起，協會均會為不同體育項目舉辦各種運動會、週年比賽、聯賽及友誼賽，並主辦及參與大型國際比賽。歷年來，香港代表隊參加的主要國際賽事包括殘奧運、遠南運動會、國際史篤曼維爾傷殘人士運動會、世界輪椅劍擊錦標賽及各個體育項目的錦標賽事等。在這些由本土或其他地區舉辦的賽事中，香港代表隊屢次攀上高峰，連連打破個人最佳或世界紀錄，足證殘疾人運動在香港已得到長足發展。

　　在代表世界最高水平的殘奧運中，香港代表隊自 1972 年參賽以來，共於 13 屆殘奧運中摘取了 40 面金牌、39 面銀牌及 52 面銅牌共 131 面獎牌，[20] 其中不乏歷史性的奪獎時刻。1984 年的殘

20 香港殘疾人士奧委會暨傷殘人士體育協會：〈歷屆成績〉，2022 年 4 月 2 日擷取自 https://web.hksapd.org/ 歷屆成績；〈2021 年海外賽事〉，2022 年 4 月 2 日擷取自 https://hksapd.org/home/content.php?id=3061。

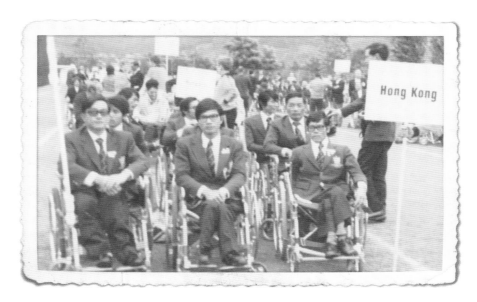

海德堡 1972 年殘奧運開幕禮。

多倫多殘奧運，黃錫球（左）於男子跳高賽事中取得銅牌，為香港首面殘奧運田徑獎牌。

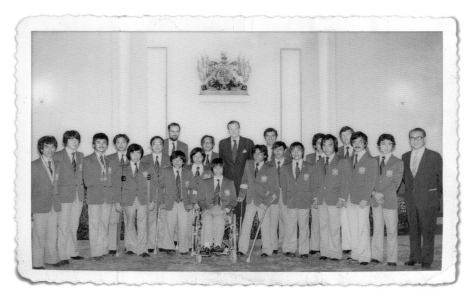

阿納姆 1980 殘奧運香港代表團祝捷酒會。

阿納姆殘奧運，唐漢強及
黃錫球於乒乓球男子組團
體賽取得銅牌。

荷蘭華僑設宴款待阿納姆
殘奧運香港代表團。

奧運劃分為「八四國際傷殘人士運動會」及「第七屆世界輪椅運動會」。前者共有 14 名香港運動員參加，他們不僅刷新多項香港紀錄，更取得於 1972 年殘奧運後的第一面游泳獎牌；後者則有 25 名代表參賽，獲得 3 金、5 銀、8 銅共 16 面獎牌，不僅首次在殘奧運取得金牌，還成為了唯一在三項田徑賽中奪得獎牌的隊伍，成績斐然。港督尤德爵士因此在賽後設酒會祝捷。在 1988 年的漢城殘奧運中，港隊奪得 2 銀 7 銅，創下 31 項紀錄。女射手郭秀琼更於臥射中創下 393 環的香港紀錄，與冠軍選手僅差 2 環，隊友梁瑞媚則彌補遺憾，取得首面殘奧運獎牌。在 1996 年的亞特蘭大殘奧運中，港隊最終獲得 5 金、5 銀、5 銅，在歷屆成績之上再進一步，而其中四面金牌皆由被譽為「天下第一劍」的輪椅劍擊手張偉良奪得。另外，更有四位痙攣運動員以 52 秒 42 打破了 4×100 接力賽的世界紀錄，實在振奮人心。

隨着殘疾人運動的不斷發展，國際競技水平亦不斷攀升，港隊更需尋求突破，在協會的全面支持與運動員的不懈努力下，他們仍在多屆殘奧賽事中保持優異水準。2000 年，香港在回歸祖國後，首次以「中國香港」的名義參加悉尼殘奧運，更首次同時派出肢體殘疾及智障運動員參賽，最終以 8 金、3 銀、7 銅的成績位列獎牌榜第二十一位，在亞洲國家及地區中位列第五名。香港輪椅劍擊隊一騎絕塵，奪得 4 金、2 銀、2 銅，使獎台上一度出現由香港運動員包攬金、銀牌的場面。田徑隊亦不遑多讓，囊括 3 金、1 銀、5 銅，其中痙攣田徑運動員「神奇小子」蘇樺偉獨得 3 金、2 銅成績，並打破了三項世界紀錄。2004 年雅典殘奧運召開後，輪椅劍擊隊在賽事首日便取得 3 金、2 銀，使香港史無前例地排在獎牌榜首位，最終以 8 金、5 銀、1 銅成為該項目的榜首，更幾乎囊括參賽女子組項目所有金牌。田徑賽事方面，蘇樺偉在男子 T36 級 200 米、100 米及 400 米共贏得 1 金、2 銀，並在 400 米

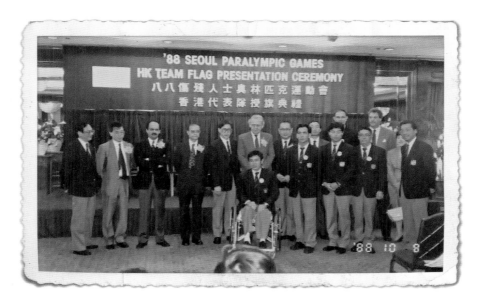

漢城 1988 殘奧運香港代表團授旗典禮。

漢城 1988 殘奧運開幕禮。

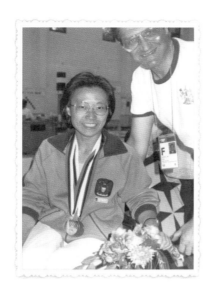

袁淑嫻取得輪椅劍擊女子 1C-3 級花劍個人賽
銀牌及重劍個人賽銅牌。

梁瑞媚於射擊女子氣步槍賽事中取得
銅牌,為香港首面殘奧運射擊獎牌。

巴塞隆拿 1992 殘奧
運開幕禮。

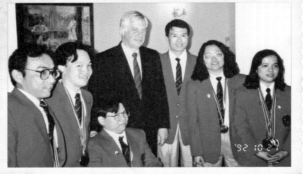

巴塞隆拿殘奧運香港乒乓球隊收穫三金兩銅。

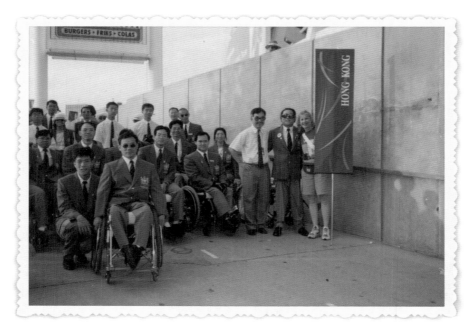

亞特蘭大 1996 殘奧運開幕禮。

香港體壇瑰寶（左起）趙國鵬、張耀祥、李麗珊、（右起）蘇樺偉、陳成忠、張偉良。

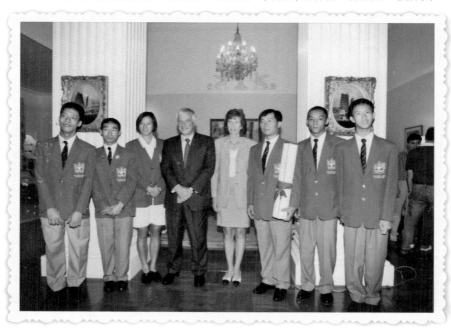

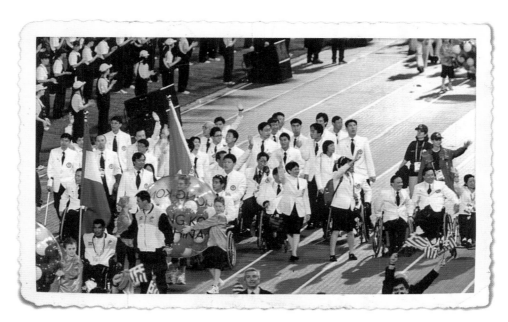

悉尼 2000 殘奧運開幕禮。

悉尼殘奧運港隊於選手村留影，團隊聲勢浩大。

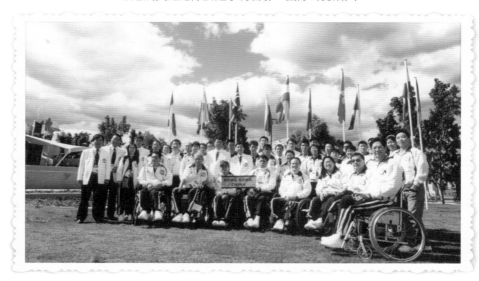

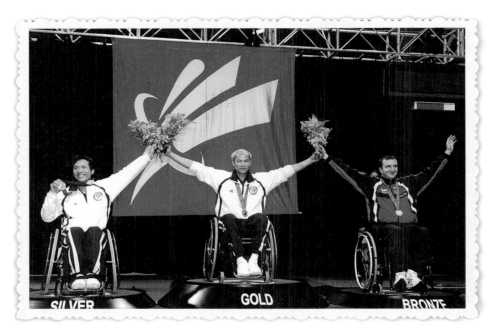

悉尼殘奧運許贊紅（中）、鍾定程（左）包辦輪椅劍擊男子 B 級花劍個人賽金、銀牌。

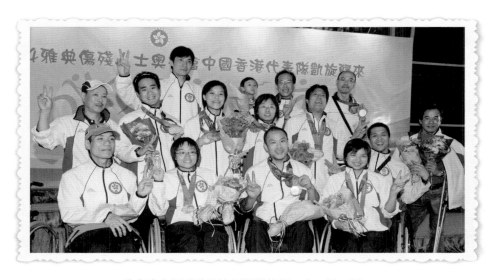

雅典殘奧運香港輪椅劍擊隊共奪 8 金 5 銀 1 銅。

賽事刷新個人紀錄，在 200 米賽事打破殘奧運紀錄。而硬地滾球隊雖為首次參加殘奧運，但也成功奪下兩金。最終，港隊以 11 金 7 銀 1 銅，位列獎牌榜第十七位，在亞洲區僅次於中、日、韓，位列第四名，創下自 1972 年以來最好的成績，亦是至今為止的最佳成績。

在緊密而具計劃性的籌備下，協會於 2008 年派出 22 位運動員出戰北京殘奧運，並殺出重圍，奪得 5 金、3 銀、3 銅，於 147 個參賽國家及地區位列第二十六。港隊亦打破多項世界紀錄，其中蘇樺偉在 200 米賽事中創下了 24.65 秒的世界紀錄。2012 年倫敦殘奧運，代表隊分別由協會、香港弱智人士體育協會及香港傷健策騎協會運動員組成，並齊心協力下獲得 3 金、3 銀、6 銅，奪獎百分比在亞洲僅次於中國內地代表隊。收穫佳績的同時，亦見證了本地殘疾體育組織攜手推動殘疾人運動發展的歷史時刻。2016 年里約殘奧運，港隊共 24 名運動員參賽，囊括 2 金、2 銀、2 銅。其後，因疫情肆虐，運動員的訓練面對種種挑戰，但他們仍克盡全力保持水準，在延期至 2021 年舉辦的東京殘奧運中，出戰八個項目，收穫 2 銀、3 銅。

在殘奧運以外，香港代表隊還在多項重大國際賽事中創造歷史，其中，遠南運動會亦是他們大放異彩的舞台。1975 年，港隊在首屆賽事中摘下 17 金、8 銀、14 銅，市政局因此於大會堂為運動員特設接待會。1982 年，香港有幸主辦第三屆遠南運動會，作為東道主，港隊不負眾望，摘下 41 金、45 銀、35 銅共 121 面獎牌，這驚人的成績值得慶賀與記念。在接踵而至的 1986 第四屆賽事中，港隊由 59 名運動員組成，勇奪 63 金、36 銀、26 銅共多達 125 面的獎牌，總成績位列第三名。1990 年，港隊再次取得驚人成績，81 位運動員在九個項目中取得 42 金、30 銀、28 個銅牌。於 1994 年的賽事中，港隊隊員多達 95 人，而硬地滾球、柔

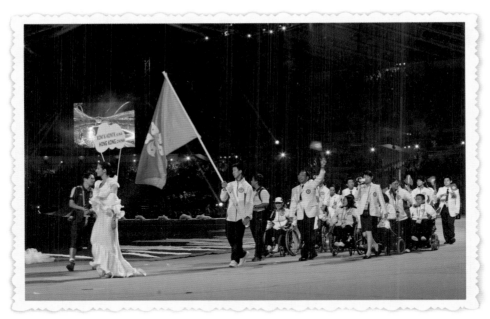

雅典 2004 殘奧運開幕禮。

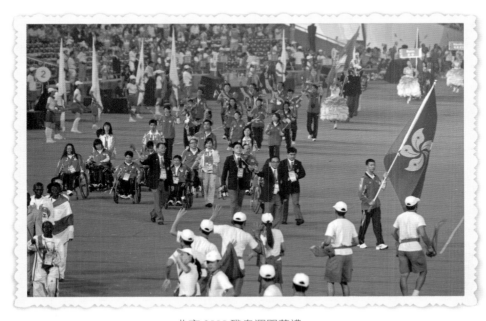

北京 2008 殘奧運開幕禮。

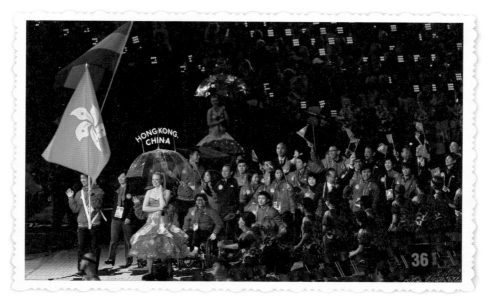

倫敦 2012 殘奧運開幕禮。

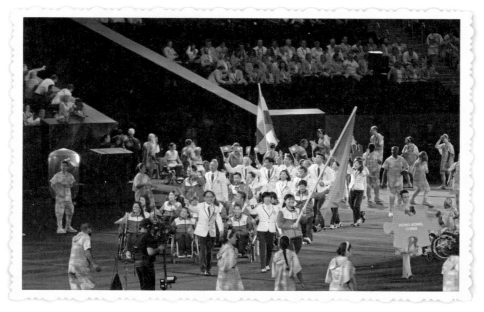

里約熱內盧 2016 殘奧運開幕禮。

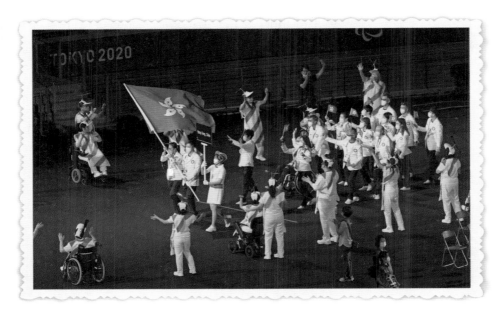

東京 2020 殘奧運開幕禮。

何宛淇（前排左）、廖詠彤（前排右）及謝德樺（前排中）於硬地滾球混合 BC3 雙人賽
銅牌告負，雖失落獎牌，仍取得第四名歷史佳績。

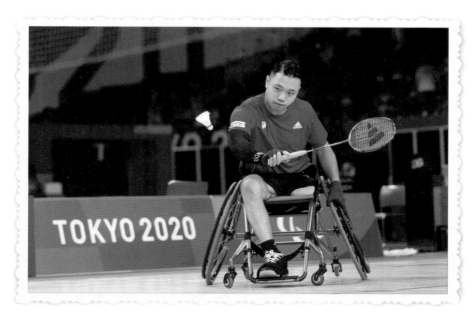

羽毛球首度成為殘奧運項目，港將朱文佳（上圖）及陳浩源（下圖）分別於男子 SH6 級及 WH2 級單打歷史性為港取得一面銀牌及銅牌。

道及舉重三項為首次派員參加，最終在 11 項比賽中摘下 19 金、19 銀、17 銅，於 42 個參賽國家及地區中排名第六名。因成績斐然，回港當日獲不少媒體爭相報導。

　　香港弱智人士體育協會首次派員參加 1999 年第七屆賽事，與協會隊員攜手取得 29 金、19 銀、18 銅。在第八屆賽事中，港隊繼續收穫豐碩的成果。田徑、輪椅劍擊、乒乓球、草地滾球等重點項目不僅發揮了一貫的奪標水準，個別新晉運動員亦發揮潛能，有不俗的表現，其中硬地滾球、羽毛球、柔道等均為表表者。港隊最終贏取 27 金、15 銀、16 銅，緊隨中國、韓國、泰國及日本等強隊之後，在獎牌榜上名列第五，戰績令人振奮。於 2006 年舉辦的最後一屆賽事中，港隊取得 25 金、30 銀、25 銅，在 47 個參賽國家及地區中名列第七，自此畫下圓滿句號。

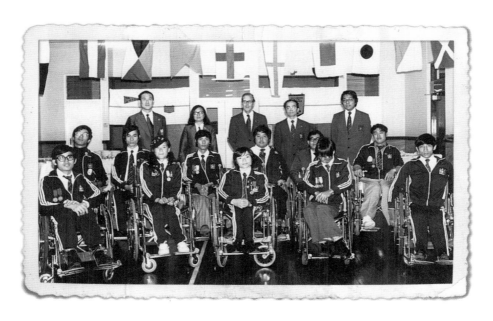

第一屆遠東及南太平洋區傷殘人士運動會香港代表團。

84

協會主辦第三屆遠東及南太平洋區傷殘人士運動會，共有來自 23 個國家及地區 744 名運動員參與 11 個競賽項目。

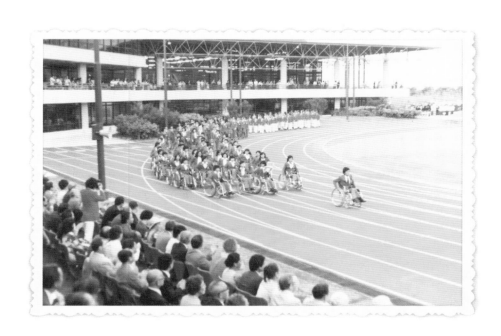

遠南運動會在 2010 年正式改稱為亞洲殘疾人運動會，仍為香港運動員重點參加的主要國際賽事之一。是年，首屆賽事在廣州舉辦，港隊摘下 5 金、9 銀、14 銅，同時見證了亞洲各國及地區近年在發展殘疾人運動上取得的豐碩成果。2014 年，仁川亞殘運召開，港隊創下 10 金、15 銀、19 銅的佳績，總成績位列第八名，總獎牌數比起上屆更進一步。2018 年，香港代表隊再攀巔峰、締造歷史，於印尼亞殘運中勇奪 11 金、16 銀、21 銅，48 面獎牌，印證了「殘疾人運動項目精英資助先導計劃」的成果。

　　歷年來，港隊還在國際賽場上寫下歷史，香港更是亞洲先驅，多次主辦國際賽事，取得不少成就與讚譽。

廣州 2010 亞殘運開幕禮。

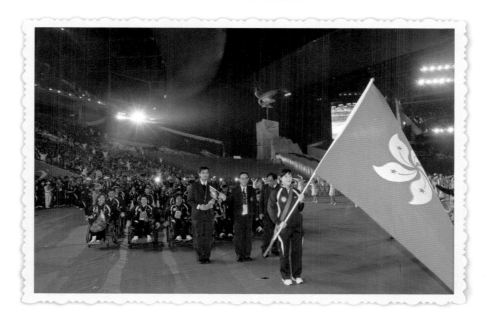

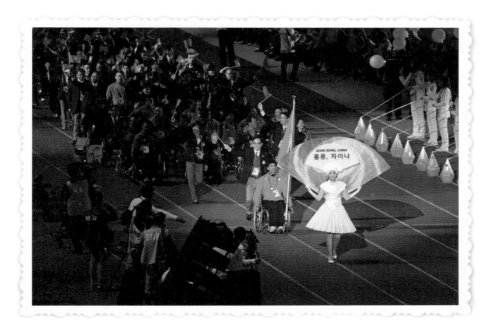

仁川 2014 亞殘運開幕禮。

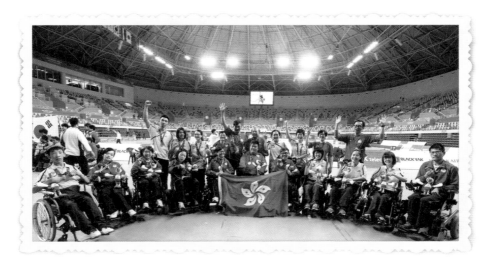

仁川亞殘運香港硬地滾球全體 11 名運動員皆奪牌而回。

印尼 2018 亞殘運開幕禮。

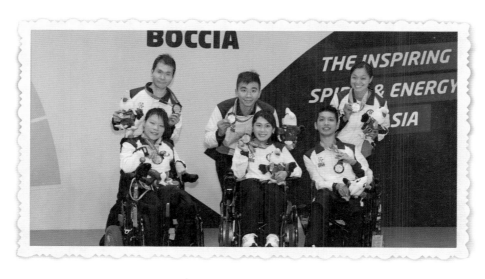

印尼 2018 亞殘運何宛淇、曾鈴茵及謝德樺取得香港首面亞殘運硬地滾球混合 BC3 級雙人賽金牌。

在 1970 年代，香港派隊參與的賽事尚屬少數。1972 年，香港派出 10 名運動員參加海德堡殘奧運。1974 年，協會為「第四屆英聯邦傷殘人士運動大會」選拔出 11 名港隊代表，最終取得 4 銀、5 銅。1974 年，則參加於日本舉行的東南亞傷殘人士運動會，與 20 多個國家與地區競逐獎項。1975 年，出戰首屆遠南運動會。1976 年，參與殘奧運及第一屆失明斷肢及癱瘓人士世界運動會。1977 年，出戰國際史篤曼維爾傷殘人士運動會、第二屆亞洲及南太平洋區傷殘人士運動會。1979 年，香港首次主辦國際賽事——國際傷殘人士邀請運動會，為此後舉辦同類型賽事累積了寶貴經驗。

進入 1980 年代，協會派隊參加的國際賽事漸次增加，尤其在 1982 年主辦第三屆遠南運動會後，港隊除了繼續出戰殘奧運、國際史篤曼維爾傷殘人士運動會這些主要賽事，還出席了多項首次參加的比賽。

輪椅劍擊首屆世界錦標賽亦是港隊創造了許多佳績的國際賽事。1980 年前後，香港輪椅劍擊代表隊在最近數次的國際比賽中有突出表現，1983 年，協會首次派出總數多達 27 人的輪椅運動員參加國際史篤曼維爾傷殘人士運動會，當中更有三分之一為女性，港隊最終於是屆賽事中奪取 9 金、7 銀、4 銅，並打破一項世界紀錄。1984 年，港隊應邀參加第一屆中國全國殘疾人運動會，在義肢組的田徑、游泳及乒乓球項目中奪得 5 金、2 銀、4 銅；另有 10 名輪椅組代表為劍擊、乒乓球及籃球等項目作示範表演。在同年舉辦的港、穗、澳輪椅三角賽中，港隊亦榮膺輪椅 10 公里競賽、輪椅籃球及乒乓球三大項目的冠軍。同年，協會首次參加日本大分縣國際馬拉松，三名港隊女將分膺冠、亞、季軍，兩名男將則打破個人最佳紀錄，此優異表現促使 1986 年的香港國際馬拉松首設輪椅組賽事。與此同時，當時的香港殘疾運動員一度排

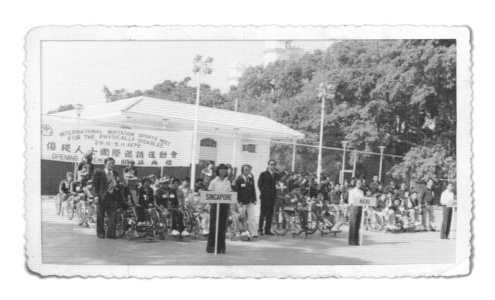

協會首次籌辦國際傷殘人
士邀請運動會，作為主辦
1982 年遠東及南太平洋
區傷殘人士運動會的籌劃
參考。

行世界女子重劍榜首，為 4×400 米女子輪椅接力賽的世界紀錄保持者，分別位列乒乓球男子及女子世界種子選手前 10 名。

1985 至 1986 年度的港隊參與的海外及國際賽事數量增至八項，並且碩果纍纍，不但打破多項紀錄，更在這些賽事中合共奪得 26 金、25 銀、13 銅。而值得注意的是，許多獎牌都由年輕選手取得。本地賽事方面，協會派出四名男將及五名女將出戰首設輪椅組比賽的香港國際馬拉松。1986 至 1987 年度，港隊繼續在八項國際賽事中，包攬 67 金、41 銀及 33 銅，取得飛躍性的成績。其中，在 1985 國際史篤曼維爾傷殘人士運動會，港隊總成績位列第九名，於亞洲以外的國際賽事取得歷年最高排名，更首次摘下射擊及游泳金牌。而在第五屆日本大分縣國際馬拉松中，更有運動員首次參加全馬拉松賽，其中三位選手在三小時內完成賽程，展現不屈不撓的精神。1987 至 1988 年度，港隊繼續囊括 35 金、12 銀、22 銅。值得注意的是，出戰第四屆澳洲青少年輪椅運動會的六名運動員，均為首次遠赴海外比賽的 9 至 15 歲兒童及少年，不僅收穫了 18 金、6 銀、1 銅的佳績，還刷新了 15 項澳洲全國紀錄。由香港主辦的另外三項國際賽事，分別為六城市輪椅籃球邀請賽、第五屆港、穗、澳輪椅三角賽及 1988 年香港國際馬拉松賽。在港、穗、澳輪椅三角賽中，港隊在 10 公里輪椅競速及乒乓球兩項比賽中獲得冠軍，並在輪椅籃球賽中奪得亞軍。

在隨後數年間，香港的殘疾運動員堅持不懈，繼續挑戰自我，打破多項個人最佳及世界紀錄。於 1989 年，三名女將出戰澳洲全國輪椅運動會，梁瑞媚於 60 槍臥射與 3×40 槍的臥射項目中一度打破世界紀錄。她其後又於 1990 年世界傷殘人士錦標賽的氣步槍立射項目與隊友何永雄各創下一項世界紀錄。多名輪椅馬拉松選手也在數項海外或國際馬拉松賽事中打破個人最佳成績。在第三屆中國全國殘疾人運動會中，乒乓球隊包攬輪椅組單打、團體及

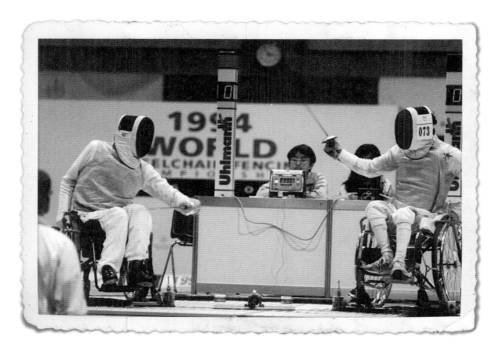

香港成為首個歐洲以外的城市主辦世界輪椅劍擊錦標賽。

公開單打冠軍，收穫 5 金、2 銀、3 銅，不止奪得全場總冠軍，更分別收穫十佳運動員及教練的榮譽。由學童或新秀運動員組成的香港代表隊，亦不斷開始參加各類國際比賽，並取得優異成績。

踏入 1990 年代，港隊不止繼續創造佳績，更屢有突破，使香港在世界殘疾人運動的地位進一步上升。協會除了於 1992 主辦一項名為遠南乒乓球十二傑比賽的國際賽事，更在 1994 年被委以重任，主辦輪椅劍擊世界錦標賽，成為歐洲以外首個主辦該賽事的城市，協會亦因此備受矚目，享譽世界。1995 年，在被視為「世界賽預演」的意大利輪椅擊劍邀請賽中，港隊不僅是唯一來自亞洲區的參賽隊伍，張偉良更為香港取得了首面花劍金牌，花劍及佩劍隊亦另外各贏取一面銅牌；在歐洲輪椅擊劍錦標賽中，香港劍

擊隊取得 2 金、1 銀、1 銅的好成績。以上種種,奠定了香港輪椅劍擊隊在世界體壇上的地位。1997 年,協會在成立 25 週年之際,特別舉辦首屆遠東及南太平洋區傷殘人士乒乓球錦標賽,這亦是首項在遠南地區舉辦、受國際殘奧會乒乓球技術委員會認可的國際排名賽事,其後更成為每兩年舉辦一次的地區性賽事。台北因此有意效仿香港主辦此賽事,這更促進了遠南地區內的殘疾人運動發展。

1990 年代末,港隊每逢出征海外或本地國際賽事,皆滿載而歸,取得突破性成績,許多選手成為世界冠軍。在 1997 年的意大利輪椅劍擊國際邀請賽中,港隊獲得 1 金、4 銀、6 銅牌,當中,張偉良已在花劍項目連續三年奪得冠軍。於國際痙攣人士體育及康樂協會世界運動會中,田徑隊再度打破在亞特蘭大殘奧運中創下的 4×100 米的世界紀錄。1998 年,港隊參加意大利盧納圖國際輪椅劍擊邀請賽,奪得 2 金、3 銀、3 銅,更納入全場最佳劍擊隊金盃,使劍擊隊穩駐世界前列;九名劍擊隊員又在輪椅劍擊世界錦標賽中取得 5 金、3 銀、3 銅,榮列獎牌榜的榜首。在世界田徑錦標賽中,蘇樺偉不僅刷新了 T36 級 100 米、200 米跑的世界紀錄,更打破了自己保持的 4×100 接力賽的世界紀錄;在世界乒乓錦標賽中,港隊奪得 1 金、1 銀,女將黃佩儀更成為了香港首位殘疾人女子冠軍。在千禧年前的最後一項大型賽事 —— 澳洲傷殘人士運動會中,港隊保持水準,取得 19 金、10 銀、13 銅,創下一項世界紀錄,使豐收的 1990 年代圓滿落下帷幕。

踏入千禧年,協會也迎來新氣象,首次與香港弱智人士體育協會及香港聲人體育總會一同派出合共 75 名運動員參加第五屆全國殘疾人運動會,在八個項目中取得 9 金、8 銀、10 銅的好成績,協會運動員在本地賽事也表現優異。是年,協會繼續為各項運動舉辦週年比賽,其中較大型的包括田徑、硬地滾球和游泳,輪椅劍

擊和網球比賽更有澳門、新加坡和日本的運動員參賽。2001 年，協會主辦遠東及南太平洋區傷殘人士硬地滾球錦標賽，這是首項在遠南地區召開而又獲國際硬地滾球體育聯會認可的國際排名賽事。是屆賽事共有 53 名來自九個國家及地區的運動員參加，而香港選手發揮日漸成熟的技術及戰略，獲得 2 金、5 銀，在獎牌榜排行第二名。未久，協會主辦首屆遠東及南太平洋區青少年傷殘人士運動會的主辦權，期望藉此培養更多新生力量，為 2008 年的北京殘奧運作準備。由本地主辦而獲國際認可的大型賽事日益增加，足見當時香港殘疾人運動在國際上已經取得不錯的地位。

除此之外，協會繼續派員參加多項國際賽事，並且收穫頗豐。2002 年，在田徑世界錦標賽中，港隊奪得 2 金、2 銀、2 銅，蘇樺偉更再度刷新 100 米及 200 米賽事的世界紀錄。輪椅劍擊隊則於世界輪椅劍擊錦標賽中，取得 6 金、4 銀、1 銅的歷史最佳成績；草地滾球隊亦於世界草地滾球錦標賽中取得三金。2003 年，港隊再創佳績，包括於西班牙拉科朗尼乒乓球國際賽中取得 4 金、2 銀、1 銅；於英國田徑公開賽摘下 7 金、2 銀、1 銅；更於波蘭輪椅劍擊世界盃中以 6 金、2 銀、2 銅的成績奪得全場總冠軍；於第六屆全國殘疾人運動會中，獲得 5 金 12 銀 2 銅等等。由香港主辦的首屆遠南青少年傷殘人士運動會，迎來 15 個國家、共 300 名運動員參賽，本地則派出 74 名運動員，摘下 29 金、46 銀、39 銅，位列獎牌榜第四。是項賽事不僅成功推動了亞太區青少年殘疾運動的發展，也促進了香港運動員的國際交流，取得了很多正面評價。

協會易名後，隨之帶領港隊更上一層。為備戰北京 2008 殘奧運，港隊在數年間參加了數十場海外賽事。在 2005 年波蘭輪椅劍擊世界盃中，港隊奪得 5 金、1 銀、2 銅，獲得全場總冠軍；在次屆賽事中，則摘下 7 金、3 銀，女子花劍隊奪得團體賽冠軍；在首

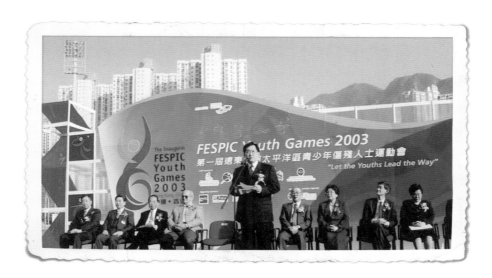

2003 年，協會主辦第一屆遠東及
南太平洋區青少年傷殘人士運動
會，推動亞太區青少年殘疾人運
動發展。

屆亞洲及太平洋區傷殘人士硬地滾球錦標賽中，以 4 金、2 銀、1 銅登上榜首；於南非乒乓球公開賽，則以 3 金、1 銀、2 銅位列第二名；在全國殘疾人硬地滾球錦標賽中，港隊不僅獲得 4 金、3 銀、2 銅，更奪得全場總冠軍。於 2006 年國際殘奧會田徑世界錦標賽當中，蘇樺偉在男子 T36 級分別奪得 100 米及 200 賽事奪冠；隨後，他更在 2007 年日本殘疾人田徑錦標賽中刷新 100 米及 200 米的個人短跑世界紀錄。

　　此外，協會與香港聾人體育總會共同派出運動員，參加第七屆全國殘疾人運動會，獲得 7 金、8 銀、5 銅。2006 年，香港舉辦了首個於亞洲區舉行的輪椅劍擊世界盃，錄得 12 支隊伍共 132 位運動員參賽，陣容鼎盛，港隊共收穫 10 面獎牌，成績僅次於獲得最佳隊伍的中國隊，而余翠怡更榮獲女子組最佳選手，吳舒婷則獲頒女子組最具潛質劍手。這些成績無不令人振奮與驕傲。與此同時，非精英的殘疾運動員也在積極地尋找適合自己的國際賽事，以與國際選手切磋並累積經驗。

　　進入新世代，面對世界競技水平的提升，協會除了繼續派出大量運動員征戰多項國際賽事累積經驗，同時也對轄下所有運動項目採取重整措施，並取得理想結果。2012 至 2013 年度，輪椅劍擊隊分別於多個輪椅劍擊世界盃和世界錦標賽取得理想成績。當中，多名首次參賽的小將出戰 IWAS 香港賽馬會輪椅劍擊世界盃 2012 香港站，更取得 3 金、2 銅的好成績。協會對賽事的組織也備受國際賞識及認可，而獲國際輪椅及截肢體育聯會推薦將 2013 年的香港分站賽升格為格蘭披治的年終賽事，消息令人振奮。與此同時，羽毛球、硬地滾球和乒乓球隊亦在國際賽事中取得獎牌，輪椅籃球隊則於全國輪椅籃球錦標賽歷史性地獲取第五名的成績。一眾年青運動員亦於 2013 年出戰馬來西亞亞洲青少年殘疾人運動會，參與多個項目，不負眾望摘下 15 金、10 銀、7 銅。

隨後，協會開展多項本地與國際賽事，如 IWAS 輪椅劍擊格蘭披治賽香港站、香港殘疾人士硬地滾球公開賽 2014、香港殘疾人士週年羽毛球公開賽 2014 邀請組、BISFed 亞洲及大洋洲硬地滾球隊際及雙人錦標賽 2015，區內更是首次舉辦此類賽事；IWAS 亞洲輪椅劍擊錦標賽 2016、BISFed 亞洲及大洋洲硬地滾球錦標賽 2017、BISFed 2019 香港硬地滾球世界公開賽。協會亦繼續派員參加多項國際賽事，其中包括 2017 年杜拜亞洲青少年殘疾人運動會，港隊收穫 7 金、13 銀、4 銅共 24 面獎牌，可見協會在培育新秀運動員上已取得實績。

　　2020 年，運動員的恆常訓練備受新冠疫情影響，但他們仍展現了應有的水準，在資格賽結束前便已率先在五個殘奧項目中取得 17 個參賽席位。在第十屆全國殘疾人運動會中亦取得優異的成績，摘下 7 金、8 銀、12 銅。[21] 在次屆賽事中，又奪得 10 金、1 銀、6 銅，保持一貫的良好狀態。

　　雖然香港的運動員依然需要面對激烈的競爭環境，但香港主辦及參與賽事數量與質量的提升，無不見證着香港殘疾人運動的蓬勃發展。協會也將緊隨世界發展的步伐，結合完善的、專業化及具前瞻性的運動員支援策略，為其面對未來挑戰作準備。

其他榮譽和獎項

　　除了用實力在賽場上取得成績，殘疾運動員百折不撓的毅力，以及為推動殘疾人運動發展所作的貢獻，也為他們贏取了許多其他方面的榮譽。

21 〈民政事務局局長祝賀香港運動員在全國殘運會再奪兩金一銅〉，香港特別行政區政府新聞公報，2021 年 10 月 6 日。2022 年 4 月 2 日擷取自：https://www.info.gov.hk/gia/general/202110/26/P2021102600877.htm。

1979 年，協會成員高成志成為了首位考獲拯溺銅章的義肢運動員，向世人展示其救助他人的能力與健全人士無異，向社會傳遞正面信息。他隨後於次年獲頒愛丁堡獎勵計劃金章，成為了香港首位獲取此榮譽的殘疾人士。

此外，部分有卓越成就的協會運動員時常獲邀赴他國參加當地賽事。如於 1981 年，視障泳員張健華應邀往泰國參加分齡賽，交通及宿費更獲得美國婦女會資助，最終不負眾望，創下 1 金、3 銀、5 銅的傑出成績。1985 年，張健華再與協會視障運動員獲邀參加加拿大傷殘人士運動會，並打破一項世界紀錄。他也是當時少有能與本地健全運動員共同訓練的殘疾運動員。

在殘疾人運動逐步發展成熟的過程中，越來越多運動員、教練及義工取得成就。多年來，他們分別獲得官方、本地或國際體育機構、商業機構等組織頒發表彰與獎勵。

1996 年，田徑企立賽跑選手陳成忠獲頒英女皇 MBE 勳銜，成為殘疾人運動員中取得此榮譽的第一人。輪椅劍擊運動員余翠怡於 2003 年獲頒行政長官社區服務獎狀後 2009 年獲榮譽勳章，又於 2018 年取得銅紫荊星章。歷年來，她還獲得來自不同機構的表彰。2005 年，她因在雅典殘奧運勇奪四面金牌，而獲國際殘奧委會選為最佳新秀運動員，還被星島報業集團選為 2005 傑出領袖（體育／文化／演藝組別），雙喜臨門。2007 年，則獲選為第 35 屆十大傑出青年。2008 年，她成為首位被推舉為國際殘奧會運動員理事會成員的亞洲運動員。2018 年，又喜獲亞洲殘奧會選為最佳女運動員，並於國泰航空 2018 年度香港傑出運動員選舉當中獲得香港傑出運動員的榮譽，2022 年獲香港中文大學頒授榮譽院士，無疑是協會中成就最為顯著的成員之一。

痙攣田徑選手蘇樺偉於 2005 年獲授榮譽勳章，於同年被選為十大傑出青年，隨後在 2012 年取得銅紫荊勳章。此外，在 2008

年中銀香港傑出運動員選舉中，他榮獲至高大獎——星中之星香港傑出運動員大獎，2022 年獲世界傑出華人十大青年獎及獲香港教育大學頒授榮譽院士，成就也不遑多讓。

而硬地滾球選手梁育榮，也獲得了令人驚喜的榮譽。他在 2005 年獲發行政長官社區服務獎狀後，於 2017 年獲頒榮譽勳章。值得注意的是，他連續於 2015 及 2016 年獲提名有體壇奧斯卡之稱的勞倫斯世界體育大獎年度最佳殘疾運動員。最終雖未獲獎，但仍覺榮幸至極。

除了以上成績昭著的運動員，香港回歸以後，還有多名運動員位列行政長官授勳名單，取得包括銅紫荊星章、榮譽勳章、行政長官社區服務獎狀在內的多項榮譽，並且時常受民政事務局局長嘉獎計劃褒揚。

在體育及商業機構方面，運動品牌 Nike 及 adidas 與香港體育學院分別舉辦的每月傑出運動員選舉及每月最佳青少年運動員選舉中，包括在劍擊場上屢獲佳績的張偉良在內，曾有多名運動員取得此項榮譽，獲得現金獎及體育用品獎勵。亦有不少運動員榮膺可口可樂香港傑出運動員選舉嘉獎。張偉良亦是首位獲選為可口可樂全年最佳運動員殊榮的協會成員，並於 1998 年獲選為世界十大傑青。還有不少運動員在其他的嘉獎項目中獲獎，包括康體局傑出青少年運員選舉、星島新聞集團傑出領袖選舉、香港體育記者協會傑出運動員獎、運動燃點希望基金傑出青少年運動員選舉等。

而在香港教練培訓委員會優秀教練選舉中，協會教練曾多次奪得包括全年最佳教練獎、優秀教練獎、傑出貢獻獎、精英教練獎在內的多個獎項。

香港復康聯會及香港傑出青年協會曾聯合贊助一項傑出傷殘人士獎，旨在讓公眾深入了解殘疾人士的成就，褒揚他們對社會

的貢獻。半個世紀以來，協會能有眾多運動員與教練在以上嘉獎
與獎勵計劃中取得無數榮譽，足見他們的付出得到了應有的回報，
獲得了社會認可。

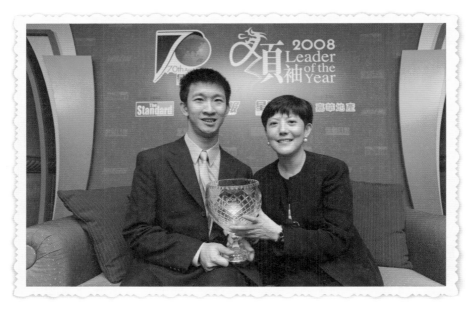

協會獲由星島新聞集團舉辦 2008 年「傑出領袖選舉」的體育／文化／演藝組別獎項。
圖為蘇樺偉先生（左）及馮馬潔嫻會長捧盃合照。

社區和公眾推廣

歷年推廣

　　長久以來，協會透過不同的形式，包括舉辦比賽、推廣活動、籌款活動等，提升公眾對殘疾人運動的關注與支持，近年來更積極利用社交媒體等網絡，使宣傳推廣工作頗具成效。

　　早期的社區推廣，主要以舉辦比賽、培訓課程、公眾籌款、運動示範、展覽會等形式進行。1977 年，協會首次於全港各區展開了為期 10 個月的系列推廣活動，透過示範各項運動等方式，招募新會員並加深公眾對殘疾人運動的了解。次年，協會又與市政局合作，舉辦「試下啦」活動，吸引殘疾人士嘗試參與不同的體育活動，發掘潛能，兩場活動共吸引 300 人參與。同年，香港公益金舉辦第一屆嘉年華會，協會亦派員表演輪椅障礙運動。而為了吸納更多殘疾人士參與體育活動，協會曾於 1980 年於港九各地專門為初學者免費開辦訓練活動。

隨着香港殘疾運動員於國際上取得越來越多的成就，媒體也漸漸對此產生興趣並作詳細報導，踏入 1980 年代時，殘疾人運動正逐漸變得廣為人知。與此同時，協會與不同機構的合作持續深化，相關的推廣活動也開始涉及包括社區中心職工、特殊學校師生以及公眾在內的不同持份者，影響力也更廣泛及深遠。

1986 年，為籌募資助協會參加第四屆遠南運動會的經費，一項名為「益健家居一九八六傷殘人士籌募基金」的活動於跑馬地馬會舉行，展開了一場長達 12 小時的馬拉松健身賽，並邀請 10 多位影視明星參加助勢。

1987 年，協會透過主辦六城市輪椅籃球邀請賽作為 15 週年慶祝活動。其中輪椅環繞世界一周之旅這個項目頗受矚目。當時，加拿大著名輪椅運動員力奇漢森已駕駛輪椅穿越全球 4 大洲、34 個國家，為復康研究籌款，協會遂邀請他作環繞世界一周之旅，在他途經香港時，由協會輪椅選手李國賢陪同，從銀禧中心出發，完成了一段 10 公里的香港旅程。此項目沿途吸引不少支持者前來觀賞，亦使更多香港人開始關注殘疾人士與殘疾運動員。[22]

1987 年 12 月 24 日至 1988 年 1 月 3 日期間，協會舉辦了輪椅籃球錦標賽，目的是在香港及鄰近的中國城市推廣輪椅籃球運動，賽事最終成功加深了公眾對殘疾人運動的認知。然而，此階段社會對殘疾人運動的認可仍然不足，這一場活動並無法獲得與健全運動員體育組織相同的財政支援，甚至也未能取得優先使用訓練設施的待遇。協會因此需要繼續爭取政府的重視與社會的認同。為了推動大眾參與，協會於同年開辦了面向公眾的運動教練課程、

22〈下身癱瘓加拿大人力奇漢森創舉 輪椅環遊世界籌款 沙田開步走十六里〉，《華僑日報》，1986 年 4 月 11 日，頁 17。

針對特殊學校教職員的乒乓球短期課程以及輪椅籃球教練、裁判研討會，三個課程均成功舉辦，且反應熱烈。次年，協會為教師、教練及訓練員舉辦有關策劃痙攣體育運動的課程及講座，以培養專業人才，並期望將痙攣體育活動推廣至特殊學校及不同的社區中心，扶持殘疾人士。除此之外，還於各區安排一連串的展覽，展示運動員成就並提升公眾關注度。

　　吸引及鼓勵殘疾學童參與運動亦是協會的所重視的工作之一。較早期時，協會曾特別為殘疾學童舉辦水上同樂日，安排多項水上遊戲，激發他們對體育運動的興趣，之後亦繼續推出體育同樂日等活動作持續推廣。1981 年，在教育司署體育組的協助下，協會於全港特殊學校中選拔出 40 多名學童組成代表團，赴英參加英國傷殘人士協會舉辦的殘疾學童國際邀請運動會。1982 年，於協會首次舉辦的週年綜合田徑運動會上，來自七間特殊學校的 200 名殘疾學童應邀參加特設的初級組比賽。這項週年賽事隨後亦繼續開放予特殊學校學童參加，參賽人數亦不斷增加。

　　1990 年，協會在公益金的贊助下推行一項試驗計劃，除了開展學校巡迴示範活動，還於社區及學校推廣更多新的體育項目。其中的痙攣運動發展計劃除了組織訓練活動予痙攣學生，還安排培訓予相關的教練及義工，並協助社會中心及地區體育會舉辦活動。次年 8 月，此痙攣運動試驗計劃成功完成，協會在各特殊學校校長的支持下，繼續舉辦殘疾學童體育活動，激發殘疾學童和痙攣人士對運動的興趣，幫助改善他們的身心健康。這項計劃不僅取得成功，更有效促進了及後數年有關運動的發展。

　　與此同時，協會開始籌劃為期四年的社區發展計劃，擬將殘疾人運動普及至全港各個社區，藉此進一步提升市民的關注與認知。隨着有關工作的推進，越來越多企業開始關注及關懷殘疾人士的需求，如香港匯豐銀行便特別設計了方便殘障人士使用的自

動櫃員機，而其信託有限公司和香港外展訓練學校則為弱能人提供了免費宿訓課程，這無疑是對殘疾人士的一大支援與鼓勵。

1997 年，為響應國際復康日，協會接連出席不同團體舉辦的活動，包括黃大仙區國際復康日、荃灣體育節的傷健奧運同樂日及「馬拉松與您燃點香港運動員的夢」籌款活動，為市民作示範表演或籌款，藉此讓公眾人士了解殘疾人運動。渣打銀行所舉辦的馬拉松亦為協會籌款，最終籌得港幣 40 萬元，並自該年起，以「一元對一元」方式為協會籌款，持續至今。同年，協會及其他殘疾人士體育組織也共同舉辦籌款活動，市政局則推出體趣嘉年華、弱能人士社會康樂體育活動等，協助宣傳及推廣殘疾人運動。

1998 年，協會推出一連串推廣及示範講座，專門為復康機構、特殊學校及工場或宿舍等特別設計活動，提供場地舉行基層訓練班，在社區發展殘疾人運動活動及發掘後起之秀。又與臨時市政局合辦傷殘人士日營，取得學校、老師及家長的支持，讓參加者在輕鬆的氣氛親嘗運動的樂趣。

以上不同機構支持，以及社區與公眾的投入參與，足證當時的推廣工作已經取得了階段性成功。其後，隨着各項工作的不斷深化與改進，協會加強了與企業及其他社會機構的合作，在財政及公關上為殘疾人運動帶來更充足的支援。

2000 年，麥當勞公司透過「麥當勞、飽滿愛」活動，成功為殘疾運動員爭取更多社會的關注度及活動預算。此外，協會於 2002 年出戰第八屆遠南運動會時，獲得三星公司捐出兩台手提電腦並提供全面的資訊聯絡支援，因此得以與香港媒體快捷有效地傳遞有關消息，使該賽事情況得到廣泛報導，而市民得以獲知最新消息。

協會於易名後更為積極地拓展社區網絡，配合會務發展，包括為主流學校的體育老師舉辦有關照顧肢體殘障兒童的講座，為學童進行能力測試及級別鑑定，並安排運動員、教練及職員巡迴

到訪主流學校及志願機構作示範及分享，或擔任運動會嘉賓。此外，還為有需要的機構及學校試辦訓練班，並藉此發掘新秀。

自此，除了定期派遣運動員、教練及職員定期到學校開展運動項目示範、運動員分享等活動，還與傳媒合作，透過專訪等形式於報紙、電視及電台等媒介作廣泛推廣，使公眾認識香港的殘疾人運動發展。為接觸更多不同的持份者，協會還協同其他機構舉辦活動，譬如與香港糖尿聯會舉辦健康長跑活動，與淺水灣青年獅子會舉辦運動員分享會，與社會福利署舉辦傷健共融活動，與香港平等機會委員會舉辦殘疾人生涯發展講座等。

在北京殘奧運召開前夕，協會協辦由香港英國文化協會主辦的香港區「青年行動者計劃──發揮殘奧精神」活動，召集世界各地的青年志願者組成國際隊伍，共同宣揚殘奧運精神，並讓大眾認識殘疾人運動。2008 年，協會更首次資助歷屆殘奧運獎牌得主、運動員家屬及特殊學校師生約 150 人赴北京，於現場為殘奧健兒打氣。而是屆賽事得益於香港傳媒的廣泛報導，使港隊的卓越表現獲得公眾關注與認同。

2010 年，協會的公關事務小組成立，社交媒體亦已進入快速發展的階段，此時，協會開始尋求與傳媒有更多不同形式的合作空間，宣傳及推廣工作也更具計劃性及多樣性。2012 年，於創會 40 週年之時，協會透過主辦 2011 亞洲及大洋洲殘疾人乒乓球錦標賽作為先行慶祝活動；年中，舉辦以「延續傳奇，追求卓越」為主題的特殊學校學生繪畫比賽，並聯同八達通公司推出限量版八達通作紀念；年尾則以 IWAS 香港賽馬會輪椅劍擊世界盃 2012 香港站為慶祝活動畫上圓滿句號。同年，殘奧運於倫敦舉行，協會獲荷里活廣場支持，到場舉辦「倫敦 2012 殘疾人奧運會香港加油 !!」等宣傳活動，其中包括「延續傳奇」紀念珍藏及裝備展覽、四大熱門競技場、誓師大會暨全城打氣日等，藉商場人流，吸引更多市

民關注殘疾運動員，取得各界支持，並藉此表彰歷屆運動員的付出與優秀表現。除此之外，在殘奧運舉行期間，協會首次透過手機應用程式平台，第一時間發佈港隊最新成績及比賽狀況，成效不俗。此屆殘奧運結束後，協會取得香港航空支持，舉行「飛傳愛心」籌款計劃，籌得善款用作備戰 2016 年里約殘奧運及作推廣殘疾人士體育運動之用。

為宣傳 2014 年仁川亞殘運，協會曾推出體驗館、展覽、打氣日等一系列活動，吸引社會各界的關注及支援。此外，在渣打銀行及香港業餘田徑總會的支持下，成功於 2014 年舉辦首屆「齊撐殘奧精英」籌款活動，派出 20 名殘疾運動員參與 10 公里賽事，為殘疾運動的恆常訓練、推廣及 2016 年里約殘奧運籌募經費，同時加深社會對殘疾運動員的了解，並提升市民對香港殘疾運動的支

協會獲渣打銀行及香港業餘田徑總會支持，由 2014 年起每年舉辦「齊撐殘奧精英」，透過邀請多個機構及團體參與渣打香港馬拉松賽事籌募經費。

106

持度。這個活動此後數度舉辦，對宣傳推廣及籌款工作有莫大幫助。此外，協會亦以 6 名殘疾運動員的親身經歷，製作「敢‧追夢」宣傳短片，讓公眾了解運動對於殘疾人士的正面影響。

自 2012 年的倫敦殘奧宣傳活動開始，荷李活廣場為最近數年的殘奧運及亞殘運宣傳提供了不少支持，包括與協會合辦「敢‧追夢—仁川 2014 亞洲殘疾人運動會」宣傳活動；合辦「里約熱內盧 2016 殘疾人奧運會—並肩作戰！」，在場內設「殘奧公園」，讓市民試玩入圍該屆殘奧運的八項運動，動員羣眾為香港運動員打氣。2018 年，則推出「印尼 2018 亞洲殘疾人運動會—延續非凡」活動，繼續全力推進宣傳推廣工作，喚起公眾關注與支持。

協會也逐漸加強對社交媒體的應用，如於主辦 BISFed 2019 香港硬地滾球世界公開賽時，便設有 Facebook 及 YouTube 同步直播。更與媒體「體路」合作，同時發佈網上直播及推出打氣包派發活動。

東京 2020 殘奧運舉辦時，香港政府首次購入東京殘奧運轉播權，使公眾首次得以觀看殘疾人運動員的比賽直播，此舉對推廣本地殘疾人運動極具作用，不僅是歷史性的轉變，也代表着殘疾人運動正在向更好的未來邁進。

自踏入千禧年以來的種種推廣措施，在合作對象、活動類型、活動數量、宣傳方式及所接觸到的持份者範圍上，都有所拓展與深化。在協會 2021 至 2026 年的六年策略計劃當中，提高大眾對殘疾人運動的關注和參與依然是發展重點之一。為順應時代變遷，協會推出「社交媒體運用優化計劃」，擬透過社交媒體作宣傳，並與不同傳媒機構合作，製作電視及電台節目，務求在更大範圍內使大眾認知、關注並支持殘疾人運動。

香港殘奧日

　　為了向堅毅不撓的殘疾人運動員致敬，並呼籲更多殘疾人士一同參與運動，協會於 2014 年宣佈成立「香港殘奧日」，同年 8 月 17 日，於荷李活廣場舉辦了啟動禮。[23]

　　首屆香港殘奧日於 2016 年 5 月 29 日、里約殘奧運開幕前百日，假香港體育學院正式舉辦。活動目的在於加深大眾對殘疾人運動的認識，並喚起市民對運動員的支持，更希望鼓勵殘疾人士鼓起勇氣，透過參與體育活動提升自我、發揮潛能。參加者能夠透過展覽、16 項殘疾人運動項目示範及試玩，體驗並了解殘疾人運動的樂趣，教練亦可從旁觀察，藉此發掘有潛力的參加者加以培育。

　　協會計劃每兩年舉辦一次香港殘奧日，配合同時舉行的亞殘運及殘奧運。第二屆香港殘奧日遂於 2018 年 7 月 8 日順利舉行，並獲得政府部門、企業贊助商、運動員家長、殘奧之友與義工的支持，亦收穫了大眾的關注及認同，吸引逾 1,200 人參加，反映熱烈。活動開幕當日，時任特區政府行政長官林鄭月娥女士、民政事務局局長劉江華先生、國際殘疾人奧委會行政總裁澤維爾岡薩雷斯、亞洲殘奧會主席馬吉德拉吉德及韓國殘奧會主席李明浩等出席主持。行政長官表示政府近年已投放更多資源支援殘疾人士參與體育活動，2018 至 2019 年度的預算開支達 7,000 萬港幣，比上年度增加逾百分之五十，消息對協會及殘疾人運動員來說，意味着時代的邁進與殘疾人運動在本土的成功發展。

23 香港殘疾人士奧委會暨傷殘人士體育協會：〈「香港殘奧日」正式成立 呼籲更多殘疾人士參與運動〉，2014 年 8 月 18 日，。2022 年 4 月 2 日擷取自 https://www.hkparalympic.org/web/index.php?id=128。

協會於 2016 年及 2018 年舉辦香港殘奧日以提高大眾對殘疾人運動的認知及關注。

協會成立殘運之友（前身香港殘奧之友），以維繫支持殘疾人運動發展的熱心人士。

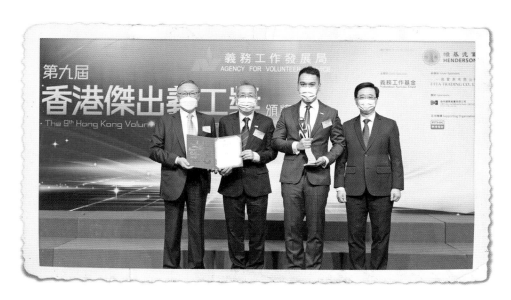

殘運之友獲頒「第九屆香港傑出義工獎」義工團體獎。

殘運之友（香港殘奧之友）

　　配合首屆香港殘奧日，殘運之友應運而生，旨在維繫支持殘疾人運動發展的熱心人士，共同實踐協會推動本地殘疾人運動發展、培育殘疾運動員的願景及使命。

　　2019 年 10 月，協會展開「義工領袖培訓計劃」，召集並培養熱心人士成為義工領袖，協助推動本地殘疾人運動發展。計劃內容為舉辦培訓工作坊，安排參加者參觀、義工統籌及項目籌劃等活動，使他們掌握組織能力及領導技巧等。

　　組織成立之初，便吸引過百名義工加入，他們積極投入不同的協會活動當中，包括本地錦標賽及活動的義工服務、加入不同運動項目協助運動員訓練等。2021 年，組織獲頒第九屆香港傑出義工團體獎。協會此時累計召集約 470 名義工，約半數義工十分活躍，此義工團隊可謂頗為成功。

細說

香港殘疾

第二章

人運動

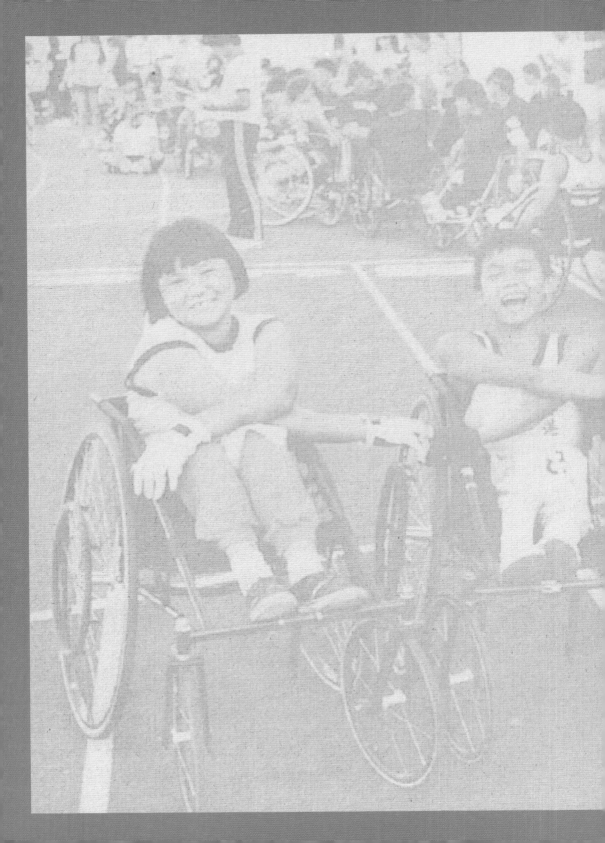

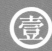

香港殘疾人運動50年

緣起

香港殘疾人體育運動在初期並未得到關注和發展，在七十年代，美國和紐西蘭的傷殘人士運動隊伍路過香港，把組織傷殘人士參加體育運動以助復康的經驗介紹到這片土地。其時一班物理治療師十分熱心於傷殘人士的復康工作，復康工作主要集中在九龍醫院物理治療部、香港仔及聖保祿醫院等。這幾個復康中心聯袂組織了傷殘人士陸運會，活動十分成功。但礙於大家都是義工，不少身負正職工作難以兼顧，因此熱心人士便發起組織協會，包括創會主席屈慕蓮女士，促成香港傷殘人士體育協會於 1972 年成立，開啟了香港傷殘人士運動的歷史，是為香港傷殘人士 50 年運動的緣起。後來方心讓教授更親自投入和領導香港傷殘人士運動的領導和推動工作，可說是「傷殘人士運動之父」，對香港傷殘人士運動的本地發展，建立和打造與內地的密切關係，並把香港傷殘人士運動推向國際作出了巨大的貢獻。

香港殘疾人運動的先行者

屈慕蓮 JP 協會創會主席

冼德勤 JP 協會第二任主席

「沒有方心讓教授的眼光、個人魅力

　　屈慕蓮夫人是香港傷殘人士體育協會的創會主席，她早於1972年已意識到香港尚未具備向殘疾人士推廣體育運動的條件。不少人因為家中有殘疾成員而感到羞於啟齒，實在難以想像香港在殘疾人運動能夠如今天一樣邁開大步。在成功改變大眾對殘疾人的看法方面，香港傷殘人士體育協會一直扮演着重要的角色，發揮其作用。

　　香港復康會於1959年成立，乃香港復康服務的先行者。香港復康會在1962年開辦了戴麟趾夫人復康院，復康院當年為全亞洲同類型中心中最先進的，同時為香港首座全院無障礙設計的建築。將推廣殘疾人運動的理想一一實踐的先鋒，是一眾骨科醫生，當

中包括藍新福醫生（其後成為香港醫務衛生署副署長）及私人執業骨科醫生的先導方心讓教授。方教授是屈慕蓮夫人遇過的最具啟發性的人，沒有他的眼光、個人魅力及魄力，協會不會有今天的發展。

引入體育運動時機已到

1972 年，一隊紐西蘭輪椅運動員從英國史篤曼維爾傷殘人士運動會回國途中經過香港，他們向戴麟趾夫人復康院的院友介紹了輪椅籃球，當時戴麟趾夫人復康院首席物理治療師屈慕蓮夫人當下就意識到，在香港向殘疾人引入體育運動的時機已到。一個委員會應運而生，由屈慕蓮夫人擔任主席、蔣德祥獲委任為體育

及魄力，協會不會有今天的發展」

總監。方教授說服時任會德豐主席馬登夫人擔任協會的贊助人。1973 年，協會在觀塘秀茂坪邨總部成立，並由英軍協助粉刷牆壁及裝修。

屈慕蓮夫人在 1974 年邀請冼德勤加入委員會。當時冼德勤太太安妮正在戴麟趾夫人復康院擔任物理治療師，屈慕蓮夫人希望委員會中有一位成員能「協助她跟香港政府打開溝通橋樑」。其時，委員會亦正準備組隊參加 1980 年的殘疾人奧運會。該屆殘奧運原定在莫斯科進行，但當地政府不願舉辦該運動會，終由荷蘭在籌備階段後期同意在阿納姆舉辦。

香港隊由新落成的沙田銀禧體育中心首任院長祈賦福（David Griffiths）擔任領隊，並由一位執教健全泳隊的游泳教練高琪（Brian Coak）負責訓練殘疾游泳健兒，另外還有曾子修擔任團長兼輪椅劍擊教練。香港代表團出發時，港督麥理浩爵士親自送行，他特別關注殘疾人士福祉，其時方教授亦為麥理浩爵士的私人醫生。

成功舉辦遠南運動會

1977 年下旬，方教授邀請幾位成員出席早餐會議，宣布香港將會舉辦 1982 年遠東及南太平洋區傷殘人士運動會。遠東及南太平洋區範圍覆蓋東亞、東南亞、南亞及南太平洋島嶼國家，包括澳洲及紐西蘭。與會者對此均感到驚訝不已，亦不認為協會具有相關經驗、義工及資金舉辦運動會。倘若成事，它將會是香港歷來舉行過最大型的運動會。但方教授十分有信心香港能成功舉辦，於是在方教授領導下，成立了幾個委員會負責統籌運動員的住宿、交通、推廣、募集資金等工作，更重要的是訓練本地義工在各項目中擔任裁判。

以上種種都是艱鉅的工作，方教授委任冼德勤為此運動會的副主席，屈慕蓮夫人為全職總監。住宿乃當時最複雜的問題，就此方教授、冼德勤與醫務衛生署的高層召開數次會議，終獲得對方同意延遲威爾斯親王醫院開幕三個月，好讓運動會能使用護士宿舍作為選手村。

除了副主席，冼德勤也是交通委員會的主席。運動會開幕前三星期出現了一個重大難題——交通服務贊助商佳寧集團（Carrian Group）宣布破產。冼德勤邀請高級政府官員鍾逸傑爵士就此事進行斡旋，並成功說服集團繼續運作至運動會完結為止。英軍也派出義工，協助移除巴士首排座位作輪椅位置。軍隊也在

威爾斯親王醫院、銀禧體育中心、九龍及港島各位置設置坡道，供來港作賽的運動員能暢通無礙地出入各比賽場地及在賽後觀光。

當時冼德勤是黃大仙區的民政事務專員，每天工作 16 小時之外，同時擔任運動會的義工，但一切都是值得的。方教授邀請民政事務局長李福逑夫人鄺美容翻閱中國曆法選擇吉日，最終挑選了 1982 年 10 月 20 日作為該運動會在銀禧體育中心開幕的日子。隨着軍隊樂隊演奏開場節慶一曲，圓月也徐徐在馬鞍山上升起加入慶祝，這一幕讓冼德勤難以忘懷。

在世界舞台一爭長短

運動會由英女皇表弟根德公爵在時任港督尤德爵士，及眾多城中德高望重的人士陪同下開幕，來自亞洲和南太平洋 23 個國家及地區的 744 名運動員參與了該運動會。是次運動會在香港的成功舉辦達成了兩個效果，首先，殘疾人運動在香港得以穩步發展，越來越多殘疾人士意識到，他們也可以天賦和堅持的精神參與運動。協會上下一直相信沒有甚麼比運動更能提高殘疾人士的信心。其次是，運動會成功改變了香港人對殘疾人士的態度，其實他們跟健全人士有相同能力，大眾如此正面，實是摒除歧見的重要轉捩點。

在往後數年，協會發展了不少在世界舞台均具競爭力的項目。1983 年港隊參加史篤曼維爾運動會，當年的運動會由英國戴安娜王妃主持開幕，她亦有跟香港代表團對話。香港運動員在該屆賽事有卓越的表現，羅國時（Tom Norcross）是一位專業的劍擊教練，他為輪椅劍擊運動員帶來了世界高水平的訓練，並曾帶隊到比利時參加 1986 年世界輪椅劍擊錦標賽。冼德勤猶記得港隊在該屆以首三位完成賽事。及至 1980 年代，冼德勤帶領小將到悉尼

史篤曼維爾運動會 1983 由戴安娜皇妃（白衣者）主持開幕，並與港隊對話（圖右黃衣者為曹萍）。（曹萍提供）

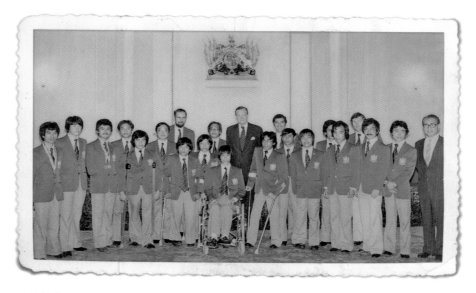

冼德勤（後排左一）出席阿納姆 1980 殘奧運香港代表團祝捷酒會。

參加澳洲青少年輪椅運動會，在傑出的澳洲運動員面前亦有超卓發揮。

　　1984 年屈慕蓮夫人退休並返回紐西蘭，冼德勤對於獲選為主席感到非常驚訝。他留在主席崗位三年，及後由周一嶽醫生接棒。冼德勤指出協會其中一個最好的地方，是委員會內完全沒有內部矛盾，也沒有任何山頭文化，充滿團隊精神，是冼德勤在協會工作裏獲得的最大滿足。他表示非常榮幸能先後聘任蔣德祥及林俊英作為我們的體育總監。這兩位男士富專業經驗，在香港殘疾人運動發展不遺餘力。冼德勤非常享受在協會做義工的每一刻，無容置疑，是他在香港生活的其中一段最美好的回憶。

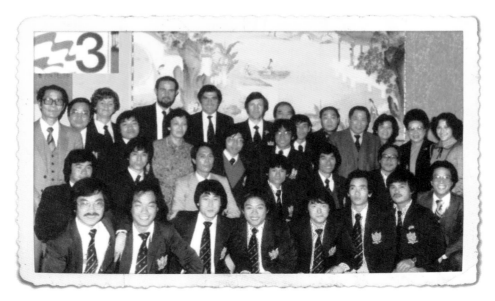

荷蘭華僑設宴款待香港殘奧運代表隊。

（後排左二起：源永雄、戴雅絲，左五起：冼德勤、祈賦福、高琪）

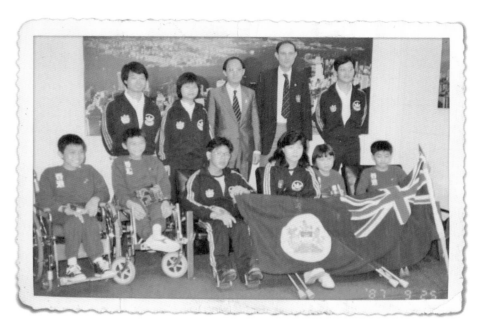

冼德勤（後排右二）出席澳洲青少年輪椅運動會授旗典禮。

澳洲青少年輪椅運動會香港運動員手牽手，同心享受運動過後的汗水。

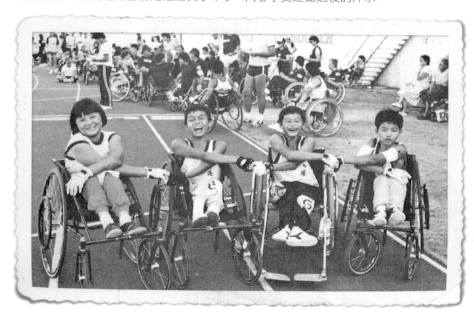

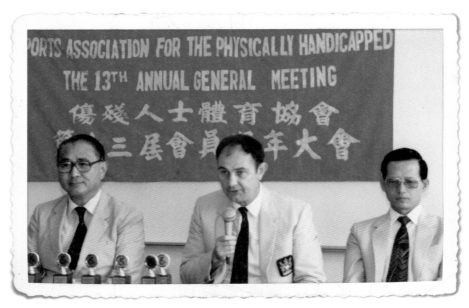

1984 年屈慕蓮夫人退休並返回紐西蘭，冼德勤（中）獲選為主席，圖為 1985 年會員
大會。

會訊上的 1980 年殘疾人奧運會
香港代表團名單。

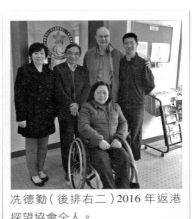

冼德勤（後排右二）2016 年返港
探望協會全人。

熱愛這份啟發一生的工作

蔣德祥 BBS, MH

協會首位全職職員、
國際殘奧會榮譽獎章得獎者

「我發現他的眼睛裏盈着熱淚⋯⋯

香港傷殘人士體育協會的首位全職職員蔣德祥，可說是與協會共同成長，對於協會50年來的發展瞭如指掌，是協會及本地殘疾人運動發展的見證者和親歷者。蔣德祥於1972年九月加入協會，當時的他與一般青年人無異，完成學業後便投身到社會工作。在求職過程中，他見到協會需要一位對體育工作有熱誠的職員，而自己在求學期間已積極參與體育相關的義務工作，兩者一拍即合，順理成章成為了協會第一位全職職員。蔣德祥自言這是一份十分有意義的工作，雖然不少工作都要他「一腳踢」去完成，但既然可以全心全意去做，成效又截然不同了。

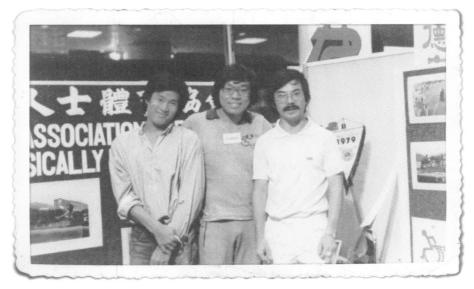

蔣德祥（中）於 1979 年負責運動博覽會協會展覽運作，不少工作都要「一腳踢」完成。

我深信這刻是他有生以來最快樂的時光」

一切由沒有會址開始

1972 年協會並沒有常設會址及辦公室，其時協會的創辦人之一屈慕蓮女士於觀塘戴麟趾夫人復康中心擔任物理治療師主任，於是協會便得以被安排在中心的會議室辦公。蔣德祥回想起當年辦公的情況，經常要「走鬼」，如醫生要使用會議室他便要離開。因此，蔣德祥認為，協會成功獲政府批准使用秀茂坪邨的一個地下單位作會址乃協會發展的重要里程碑。

蔣德祥過去 50 載以不同身份參與協會事務。在 1972 年至 1980 年期間他在協會任職，1980 年後轉到學界體育聯會工作，雖然離開了協會的全職崗位，但他仍然擔任協會的義務秘書至 1990 年，及後成為副主席。在 2012 年至 2018 年間，由於他經常不在香港，他便以協會特邀委員的身份參加協會工作，為會務工作提供意見。

　　自 1976 年開始，他參與了九屆殘奧運香港代表團的統籌工作，其中七屆擔任代表團團長。在 2008 年北京殘奧運中，他更以國際乒聯技術委員會代表的身份主持乒乓球項目賽事。擔任了多屆香港代表團團長，見盡各國風土人情，蔣德祥表示令他印象深刻的是在 1986 年在印尼梭羅舉行的遠東及南太平洋區傷殘人士運動會，在該地舉行的輪椅競速比賽其中 200 米以上的路段被安排在公路上分線道進行，由於兩邊路面傾斜，需用左手或右手不停推進輪椅才能筆直向前走；全體運動員要入住軍營改建的選手村，膳食主要是白飯和湯，閉幕禮也因大雨而被迫取消了。

美紐兩國帶來經驗

　　1999 年為記念中國香港體育協會暨奧林匹克委員會前會長沙理士榮休而出版的 *The Quest of Gold – Fifty Years of Amateur Sports in Hong Kong, 1947-1997* 一書中，蔣德祥撰寫了香港傷殘人士體育運動一章，及後於 2000 年他亦編撰了 *FESPIC Movement - Sports for People with Disabilities in the Far East & South Pacific*。另外，他亦於八十年代及 2019 年為協會編撰兩本教練培訓手冊。香港從前並沒有傷殘人士體育運動，相關歷史是一片空白的，直至七十年代始組成了傷殘人士的運動隊伍，當時美國和紐西蘭的傷殘人士運動隊伍完成殘奧運後，路經香港，把殘疾人士參與體育運動以幫助復康的經驗介紹予一羣熱衷相關議題的物理治療師，他們主要來自在

蔣德祥為殘疾人運動編寫
及合著的的兩本著作及教
練培訓手冊。

協會當年被安排在戴麟趾夫人復康中心辦公，蔣
德祥是首位全職職員。

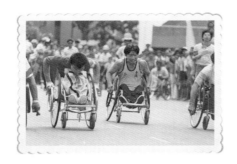

1986 年遠東及南太平洋區傷殘人士運
動會舉行的輪椅競速比賽中，200 米以
上的路段在公路上進行，部分路面傾斜
向一側。

蔣德祥擔任 2008 年北京殘奧運火炬
跑手。

觀塘戴麟趾夫人復康中心、九龍醫院物理治療部、香港仔復康中心及聖保祿醫院等。這幾個復康中心聯袂舉辦了傷殘人士陸運會，這些活動十分成功，但礙於大家都是義工，不少身負正職工作而難以兼顧，因此熱心人士便發起組織協會，他們包括屈慕蓮女士及方心讓教授等，促成傷殘人士體育協會於 1972 年成立。

遇到的困難和挑戰

自七十年代開始，香港殘疾人運動發展從無到有，至現在得到政府的支持和認同，實行殘疾人運動項目精英資助計劃，蔣德祥表示當時做了大量的具體工作，其中遇到的挑戰困難不少。例如活動要聯絡特殊學校和復康機構參與，包含大量聯絡和遊說工作；又要安排車輛接載運動員到比賽場地，幸好當年獲得中電及紅十字會支持，在週六借出車輛和司機，把殘疾運動員由秀茂坪送到活動場地。

至於義工主要是由護士、物理治療師、骨科醫生及部分會員家屬擔任，其時人們往往要為口奔馳，義工風氣不如今天盛行，幸好有義務工作協會（今日的義務工作發展局）這個組織幫助解決了困難。除了人員調動，協會內的工作每事皆極富挑戰。以組織運動會為例，進行比賽時因資源所限，需要的運動器材都要向外借用，例如輪椅籃球所要用的比賽輪椅，而且隊伍對壘碰撞激烈，輪椅亦容易損壞，射箭也一樣，用的箭也會折舊，在運動會之後都要修好了才歸還對方。蔣德祥固然要協助維修器材，因而在維修方面獲得了不少知識，對他的工作十分有用。

組織香港代表團出戰綜合運動會，在物色團長和教練方面都困難重重，合適的人選往往是在政府任職的醫生或公務員，未能獲批較長的假期；當年教練都是義務的，要他們隨隊更難。為解

決教練問題，蔣德祥便到籃總、乒總、箭總參加教練班和裁判班，以便需要時可以客串教練，以解燃眉之急。

沒有出世紙的少年

談到難忘的事，他記憶猶新的是於 1974 年協助一位殘疾運動員成功取得有關旅行證件，讓他可以參加在紐西蘭舉行的第四屆英聯邦傷殘人士運動會。在挑選運動員加入代表隊的過程中，協會選中了一位很有運動天份的少年。他患上小兒麻痺症，就讀於香港紅十字會雅麗珊郡主學校，但他居港期間並沒有申領香港出世紙，後來被家人送上廣州由外婆撫養，更不幸的是他在廣州遇上火災而造成了雙重傷殘。

為了讓此位少年可以獲得證件登上到紐西蘭的航班參加比賽，蔣德祥帶着這名少年遊走各政府部門，為他辦理香港身份證明書，更獲入境事務處特別加班於週六下午發出證件，好讓協會為他購買機票，數天後他終於可以登上航班成功參加運動會。這事讓蔣德祥很有成功感，他說：「為讓運動員可以一圓出外參加比賽的夢，各人都付出了努力，通力合作才能成事。」

對世界充滿希望的眼神

蔣德祥在憶述組織香港隊參加英邦運動會的過程中，除了以上提及的少年外，還有一位在觀塘戴麟趾夫人復康中心進行治療半身癱瘓的青年。他雖使用輪椅，但氣力驚人，可以一口氣將自己推上一條又長又斜的斜路，於是把他挑選入隊內。雖然他是澳籍人士，但只要符合居港條件，港隊一樣接納他，展現了當年的包容性。

多年來在協會服務，有一事對蔣德祥的人生很有啟發——1976 年的水運會，一位患上小兒麻痺症的小朋友看到《華僑日報》刊登了他獲得銅牌的消息，十分高興，他的家長寫了一封信到《華僑日報》，並刊登在讀者論壇。當時協會上下看過這封信後十分感動，更把此信以中英文刊登在會訊中。信中的家長名叫陳義，他說：「他兒子看了貴報今晨體育版『傷殘人士水運會』的報導，成績表上有他的名字，我發現他的眼睛裏充盈着熱淚⋯⋯我深信這刻是我的可憐孩子有生以來最快樂的時光。」

得到成功感和滿足感

這件事讓蔣德祥認知到，殘疾人士參與運動後，對人生重燃希望，恢復了信心，因此協會鼓勵殘疾人士參加體育運動是一件深具意義的工作：「我感受到推動殘疾人運動的工作有種便命感，對我的人生影響很大。」

另一位港隊隊員何森德在一家日資電子廠工作，當他的老闆知道他將代表香港參加比賽，便積極地出席協會的活動包括授旗禮等，甚至在經濟上支援何森德，因員工可以代表香港參加國際比賽，讓他感到與有榮焉。蔣德祥再一次感受到他工作的意義，

鼓勵殘疾人士參與運動，涉及社會各界的參與，蔣德祥因而接觸到教育界、醫護界、體育界、社福界等各階層人士，工作過程中大長見識。雖然工作的薪酬不高，但成功感和滿足感是支撐他努力工作下去的原因。同時他受到方心讓教授和屈慕蓮女士對推動殘疾人運動那種認真投入的態度所感染，亦鞭策自己，要用心地投身到殘疾人運動的推動工作。

早期政府沒有定期撥款支持本地殘疾人運動，僅由社會福利署撥出款項作協會聘請職員、支付會址租金等日常開支，故協會

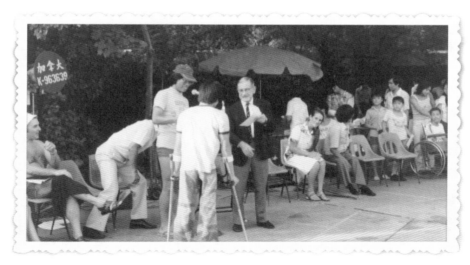

蔣德祥（黃衣者）於七十年代的水運會主持頒獎儀式。

Dear Editor,

We have not met before, may I first introduce myself; I am a handicraft worker, and the father of a polio child. In early years, my son suffered from poliomyelitis, for more than ten years, he has been living in grief and hopelessness.

This morning, my poor son had a great change, he was far too happy. He found on the Sports Page of your newspaper the results of the swimming gala for the physically handicapped and among the winners he found his name. I was aware that his eyes were hidden with tears. I know him well, I am quite sure that that was the happiest moment in his life.

Let me tell you, my son and many of his friends feel that they are not forgotten in the society, and you just helped to prove that they are not the weak ones. It is just too meaningful.

I quite believe that, those who took part in the gala will develop better self-confidence. Those days with grief are gone. How should I thank you for giving the handicapped such encouragement, I pray for your good health and long life.

Yours faithfully,

CHAN YEE

SAP Headquarters Tel. No. K-488922

編輯先生：

　　我們從此都不相識的，讓我先介紹吧，一個傷殘（我敢兒子的父親羅森）手作餬口的工人，小兒不幸早年患上了麻痺症，十多年來，過着悲觀灰暗的日子，了無人生樂趣，今晨，我可憐的孩子，像有很大的轉變，歡悦得情緒激動，原來他有了貴報今晨體育版傷殘人士水運的報導，成績表上有他的名字，我發現他的眼睛充滿着熱淚知子莫若父，我深深這一刻是我的可憐孩子有生以來最快樂的時光。先生讓我告訴你，我的孩子和他眾朋友的感覺，他們覺得沒有給社會人士遺忘，你你們證明傷殘人士都並非弱者，這真太有意義了，我相信參加這次運動會的健兒會因此加強信心，以往灰暗的日子過去了。先生，我不知怎樣多謝你給傷殘人士的鼓勵和支持，祝有默祝你長壽健康！

工人陳義拜上
十月十九

網報曲社、

協會把家長的信以中英文刊登在會訊中。

131

在資源上十分匱乏，要舉辦活動和出外比賽的經費都要靠一班有
社會地位的人士進行籌款才能解決。1977 年，協會舉辦由芭芭
拉史翠珊主演的電影《愛情萬年青》首映禮，為協會籌款，反應熱
烈。他笑說當年協會安排在中環推銷首映禮的戲票，要向外國人
介紹電影內容：「我的英語是這樣練成的。」雖然政府的資助有限，
但協會需要政府支援時大多都得到快速回應，這完全是方心讓教
授的努力及其影響力所致。直至 1981 年的國際傷殘人士年（The
International Year of Disabled Persons）開始，政府才有了較為穩定
的資助。

香港面臨的挑戰

對於今日香港殘疾人運動發展面臨的問題，蔣德祥先簡單地
回顧了香港初期參加綜合運動會的情況，早在 1972 年港隊出戰在
德國海德堡舉行的殘奧運開始，及後在 1974 年參加了在紐西蘭舉
行的英聯邦運動會、1975 年在日本大分舉行的遠南運動會，1976
年參加多倫多殘奧運，總結香港在某些項目甚具優勢爭奪獎牌，
因此有必要制定長遠發展的目標，並解決資源問題。他表示可喜
的是，在各方面的努力下，目前香港殘疾人運動發展得到了適切
支援，包括殘疾精英運動項目已實行了全職制度，在訓練上更專
業及有系統。

其次是運動員新血不足，香港共有八間肢體殘疾及視障的特
殊學校，有更多的殘疾學生就讀主流學校；現今的家長十分重視
學業成就，更多選擇發展彈琴畫畫，也不一定考慮體育運動。故
除了在特殊學校內直接招募運動員外，更應該在主流學校多舉辦
殘疾運動員分享會，讓學生從中得到鼓舞，引起更多人對殘疾人
運動的認識及興趣。近年香港在殘奧運取得獎牌數量有所下降，

其原因在於世界各地的殘疾人運動都蓬勃發展，早已開始全職訓練。中國及泰國等進步飛快，所以我們必須要迎難而上、保持優勢，並在各界全力支持下，方能再闖高峰。

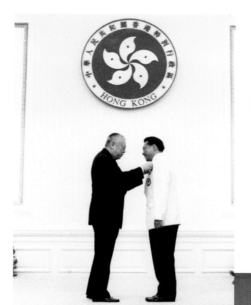

2000 年，蔣德祥（右）獲時任行政長官董建華頒授榮譽勳章。

2007 年時任執行委員會委員蔣德祥（右三）榮獲國際殘奧會榮譽獎章，以表揚其積極推動殘疾人運動發展。

一次失敗可以贏到更多勝利

劉軾　　残奧運輪椅劍擊　一金一銀兩銅得主

「如果沒有參與劍擊運動，

「寶劍鋒自磨礪出，梅花香自苦寒來」—— 這是現任輪椅劍擊教練劉軾悟出來的深刻體會。歷經多年運動員生涯的磨鍊，劉教練希望把這體會傳授給輪椅劍擊子弟。乘着近年的體育熱潮，運動員開始得到社會和政府的認同；在此之前，香港則有一批先驅者在參與殘疾人運動，以他們的毅力、刻苦和堅韌不拔的性格，在本地殘疾人運動這片土地上澆上了自己的汗水，其中包括劉軾。

早期香港殘疾人運動

四歲時一場高燒改變劉軾的一生，他再也不能像一般小孩一

樣蹦蹦跳跳。當年社會風氣保守，有傷殘人士的家庭一般不為外人道，但劉軏的父親卻不介意別人知道自己的兒子是小兒麻痺症患者，他知道單靠藥物醫治效果有限，最好的醫治方法是讓劉軏多參加體育運動。在父母的支持下，劉軏自小便積極參加運動鍛煉，養成熱愛運動的性格。雖然他就讀主流學校，無法參加體育堂，但課餘也到香港仔傷殘重建院學習射箭。劉軏父親不一樣的對策及治療，讓他以 16 歲之齡便代表香港出戰 1972 年殘奧運輪椅劍擊比賽。

香港的殘疾人運動於 1972 年首次派出殘疾運動員參加殘奧運前已發展蓬勃，包括有每年舉辦的陸運會、水運會以及輪椅籃球

便沒有我的精彩人生」

聯賽，比賽時場面均十分「墟冚」。當年的比賽由香港社會服務聯會及教育司署主辦，至 1972 年，協會成立後便接手舉辦，比賽地點多在巴富街運動場及啟德空軍基地。

協會於七十年代開始，便派出運動員參加英國史篤曼維爾運動會。其時代表隊成員岑家熾和謝俊謙，這兩位出色的殘疾運動員都是劉軏的偶像。他除了欣羨外，還有一個夢想，便是希望像他們一樣代表香港出賽。1972 年協會決定首次派隊參加德國海德堡殘奧運，劉軏終於也夢想成真 —— 他成為香港代表隊十位運動員中的一員，回想當時，對於只有十多歲的少年來說，是難以用語言來形容的興奮。

運動天賦得到賞識

劉軾自認是「玩」得之人，在入選港隊前，他已涉獵了幾個項目。入隊後，教練見他擅長多項運動，於是建議他一一嘗試，結果表現皆讓教練滿意，所以教練大膽地讓他首度參加殘奧運即出戰輪椅劍擊、游泳、射箭和田徑四個項目。

正當機會難得，劉軾卻又陷於兩難，全因他剛投身社會工作，在工作和參加殘奧運之間，他不懂選擇。參加殘奧運亦要花上長時間準備，身兼四項，投入訓練的時間和心血就更多，放棄日間工作，勢必影響日常生活，沒有經濟收入又如何生活下去呢？為此，劉軾只能求救於身邊最親的人 —— 父親。他大膽提出：「爸爸，請你養我多半年吧，因我要參加殘奧運！」劉軾得到父親毫不猶豫的支持，讓他辭掉工作、專心走運動員的路，投入備戰殘奧運。

該屆殘奧運，不僅是他本人的第一次，也是香港的第一次。到了賽場，劉軾才發覺自己的不足，跟國際水平相距甚遠；他在香港沒有對手，但到了世界舞台才見識到真正的高水平。首次參加殘奧運，港隊一切都在學習，對於劉軾和他的教練亦然。當年負責訓練的多是體育老師或物理治療師，沒有太多實戰經驗，當平日訓練都尚在摸索當中，更不用說在該屆殘奧運取得成績了。

以輪椅劍擊為例，比賽用的官方語言是法語，但教練在訓練時是以英語交流，因此法語的劍擊名詞便聽不懂了。劉軾憑他的「醒目」闖過了一關又一關，由第一場完全不明白裁判的法語指令而不知所措，至第二場開始緊記裁判的指令，漸漸的劉軾在餘下的比賽中憑硬記裁判的法語指令，作出應有動作，終獲得了他首個殘奧運成績 —— 第四名。

早年劉軼到國外參加國際比賽，令他
眼界大開。（劉軼提供）

憑着堅毅的精神，劉軼參與運動初期
便取得了不少獎牌。（劉軼提供）

劉軼（前排左三）於漢城 1988 殘奧運為港取得首面輪椅劍擊男子個人獎牌。（劉軼
提供）

137

經一事長一智

　　劉軾自首次參加殘奧運後，便年少氣盛，以為港隊不能沒有他，更經常缺席訓練，成績大跌，兩年後被踢出港隊。經此打擊後，他深切反省，並定下目標，下屆殘奧運要再次代表港隊。其後他奮起直追，終重回港隊並代表香港出戰 1976 年殘奧運，及後更創下連續七屆出戰殘奧運的紀錄，於 1996 年退役前更奪得亞特蘭大殘奧運男子花劍團體金牌。

　　劉軾跟大多數殘疾運動員一樣，眼前要面對的抉擇是繼續在運動員的路上走下去，還是為了生計而放棄。這是切身的考量，當年香港的經濟大環境並不十分理想，雖然政府對殘疾運動員有些許津貼，但絕對解決不了他們的生活所需，要繼續走運動員這條路，便必須同時打工以支持生活上的需要。

　　兩屆殘奧運之間，劉軾要上班維持生活和支付訓練的開銷，他曾花了兩個月的薪水來購買一把劍。下班後，便背起沉重的器材，乘坐公共交通工具前往訓練，因場地不定，有時臨時轉到另一場地練習，日子過得並不輕鬆。身邊朋友勸他放棄，劉軾這樣回答：「我身上流的是殘疾運動員的血，我選擇了這條路便會堅定地一直走下去。」他很感謝父親和太太對他的支持，有他們，劉軾才能在運動員這條路上越走越遠。他說，由於要花錢購買劍擊器材，父親也就成為了他不用擔心被討債的最大「債主」；參與本地比賽時，父母也會到場為他打氣，家人的無條件支持是劉軾得以成功的動力。

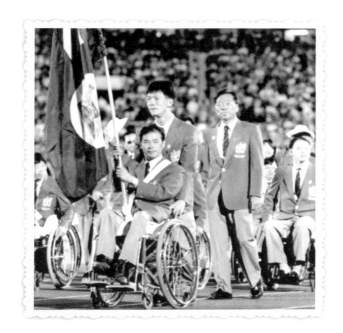

劉軾於亞特蘭大 1996
殘奧運擔任持旗手。

劉軾（前排右二）與劍擊隊於亞特蘭大 1996 殘奧運合照。

人生下半場轉職教練

　　1996 年退役之後，劉軾以傳授自己在經驗和得着給新一代劍手為己任，他選擇了當一名輪椅劍擊教練，以另一個身份在運動場上走下去。他積極學習擔任教練的同時，覺察到自己不足的地方：「要做一名好教練，必須要裝備好自己。」有了這個想法，劉軾決心重返校園汲取知識，花了五年時間完成了香港大學康體管理學碩士課程。在這五年期間要兼顧上課、上班和兼任教練，他形容比當運動員更辛苦，太太更苦勸他放棄，但是當一名好教練的理念讓他支撐下去。劉軾笑言太太就是愛他這種堅持的精神，不放棄才「夠型」。直到今時今日，他完成了地區教練的工作回到家中，太太仍如往常一樣，為他翻熱晚餐，讓他飽吃一頓，消除整天的疲勞。

　　現時劉軾是協會地區訓練班的教練，專責培訓青少年運動員。擔任基層教練他認為很有意義，能見證青少年運動員成長，將來馳騁國際賽場，他感到十分自豪。他強調運動員有 ABCDE 五項原則必須做到，分別是：態度（Attitude）、品行（Behavior）、好奇心（Curiosity）、紀律（Discipline）及享受（Enjoy）。讓他引以為傲的是，在他嚴格訓練下培訓兩位運動員——於東京 2020 殘奧運取得女子花劍及重劍團體第四名的吳舒婷以及世錦賽男子 B 級重劍個人賽冠軍的鍾定程，都讓劉軾感到自豪。

　　劉軾有感現在要培養出優秀的運動員絕不容易，當年青少年較肯吃苦，在訓練時非常努力，不問回報，現在生活條件提升了，願意留下來訓練方有可能成為精英，像吳舒婷、鍾定程都是走了十多二十年刻苦訓練之路，才有今天的成績。

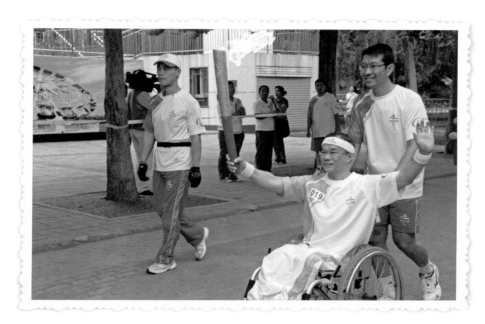

劉軾於北京 2008 殘奧運擔任火炬手。

女子輪椅劍擊隊於 2015 年獲頒
香港傑出運動員選舉最佳運動組
合，與劉教練（紅衣者）分享喜
悅。（劉軾提供）

回望運動場上的種種

　　劉軾運動員生涯中最遺憾的比賽和最難忘的一刻，都發生在 1988 年漢城殘奧運。當年他參加了重劍個人賽，在比賽中一直都頗為順利，在幾場比賽中皆取得全勝，可惜到最後一場賽事他以兩分負於意大利劍手，出現了三位運動員同分的局面。經計算細分後，已在握的金牌在手邊溜走，僅取得銅牌，為此他感到相當不值。然而，能夠在 1976 年以來教導和栽培他的教練曾子修面前掛上這面殘奧運銅牌，他自感這面銅牌乃對恩師的最好回報，至今難忘。

　　劉教練常以是次賽事的教訓啟發學生：作為運動員，站在比賽場上，便要有堅持到底的信念，最終才稱得上勝券在握。一次失敗可以贏到更多勝利，決不能因些許成就便迷失自我，有時輸了才會知道自己不足之處，日後才可以贏得更多。

　　劉軾在接觸殘疾人士過程中，他了解到因後天意外造成殘疾的人自信心較低，不願接觸外界，他認為鼓勵他們多參加運動，有利他們建立自信。劉軾曾遇上一名因電單車意外造成殘疾的朋友，便先從日常生活中幫助他、關心他、理解他，逐漸打開了他的心扉，終見證了他由最初較封閉、缺乏信心，到後勇於面對自身的缺憾，積極參加運動的改變。

　　劉軾與香港殘疾人運動有不可分割的密切關係，正如他所言，他身上流着「殘疾運動員的血」。香港殘疾人運動發展的 50 年，也是他光輝人生的半個世紀，能參與其中他感到自豪和光榮，既幸福亦珍惜，他亦希望以後的運動員珍惜、理解這段歷史。他要感謝協會的領導層慢慢壯大協會，由最初不被社會和政府的認同和重視，至今日殘疾運動員的影響力與日俱增，運動員的貢獻也算得到回應。

　　身體的殘障無疑是一種遺憾，但也為劉軾的生命打開了另一

扇窗，數十年的運動員生涯讓他身體強健了，取得了榮譽，擴闊了人際關係，走遍了世界，開闊了眼界和心胸。他要再次感恩輪椅劍擊恩師曾子修的栽培，並感謝協會總幹事林俊英，在他仍在求學階段時對他的指點，教他如何面對人生路，讓他獲益良多。俗語説「前人種樹，後人乘涼。」現在香港殘疾運動員參加訓練及比賽的支援，以至生活條件較當年優越，可以專注爭取佳績。劉軾強調，他為能夠做前人種樹和首批香港殘疾運動員感到光榮，同時希望政府和社會人士也認同和關注這批先驅者。

劉軾（右二）獲頒香港優秀教練選舉精英教練獎。

劉軾（右）十分感謝恩師曾子修先生的栽培。（劉軾提供）

獲香港政府承認

香港傷殘人士體育協會成立後，會址在秀茂坪第 25 座，沒有任何裝修，除了一位兼職司機只有三位職員。所有會務由一班義工承擔，義工的來源是職員和會員的親戚朋友，以及協會旁邊特殊學校的義工。其時政府把協會視作殘疾人士的復康機構之一，屬社會福利署下的福利機構，並不是體育協會。作為福利機構，政府批出的撥款是很有限的，協會的資源可謂捉襟見肘。

一切活動開展都不容易，只能在有限的條件下去組織和推行各種活動。起初只開展六個項目訓練班，包括射箭、田徑、游泳、乒乓球、輪椅籃球和輪椅劍擊。經過協會上下的努力，在國際賽事中取得越來越多獎牌，足以證明協會在領導香港殘疾人運動方面成績顯著，而且殘疾運動員有能力在國際一爭長短，成功扭轉了政府對協會的定位，得到康樂及文化事務署承認為體育組織，才逐漸走上成功的軌道。

全力為運動員爭取權益

馮馬潔嫻 BBS, JP
現任會長

「即使改建計劃和撥款已在立法會通過，

在 1986 年收到的一封贊助信，締造了馮馬潔嫻會長和協會的緣份，這封邀請信來自協會總幹事林俊英。之後獲邀加入成為委員，至後來出任副主席，直至協會當年任主席的周一嶽醫生因需出任特區政府局長，主席一職交由她接任。至周一嶽局長卸任重歸協會擔任會長，不久周醫生出任平機會主席，不便再擔任會長，會長一職便由馮馬潔嫻女士接捧。「我在協會內擔任職務，就是如此的兜兜轉轉 36 多年，時間過得真快！」馬會長對此感慨萬千。

為爭取贊助打下基礎

馬會長當年在一間國際知名煙草公司工作，在 1980 至 1990 年代該企業贊助各種體育運動，包括足球、網球、三級方程式賽車等等。 不過她對信中提及到的協會卻十分陌生。其後她通過各種渠道了解協會的背景和性質，她認為協會通過推廣體育運動幫助殘疾人士康復很有意義。

她邀請時任總幹事林俊英先生面談尋求贊助，了解到協會這次是為參加在印尼舉行的遠南運動會尋求贊助，尚欠五萬元才可以成行。五萬元對於國際知名企業而言是一筆小數，於是協會順利獲得贊助，成功出戰遠南運動會，港隊此戰獲取了多面獎牌，在回港後的慶功宴上，協會上下以至贊助商都為這次成功之行為之

有人表示已太遲，我卻認為事在人為，

必要時我樂意上立法會解畫。」

興奮，自始建立了兩者的合作關係，並解決了以後外出比賽經費的問題，為殘疾運動員大開踏出香港之門。

想當年政府更破天荒地向煙草公司頒旗，為以後爭取贊助殘疾運動起了一個良好的示範作用，雖然至今已相隔多年，但馬會長仍津津樂道，對能為兩者建立良好合作關係，她感到自豪。

協會順利獲得贊助，成功出戰遠南運動會。

馬會長（白衣者）任職之國際知名煙草公司贊助港隊參加神戶 1989 遠東及南太平洋區
運動會。

1986 年她應邀加入協會成為委員，自此她的脈搏便跟協會一起跳動，與香港殘疾人運動密不可分了。

改變政府對協會定位

馬會長加入協會長達 30 多年，跟協會建立了不可分割的關係，身上已流着協會的血。她說：「多年來親歷了協會的成長，運動員、協會和她本人可以說是共同成長的。」最初政府把協會定位為殘疾人士的復康機構，由社署撥款資助，撥款很有限。所以當年協會的資源可謂捉襟見肘，甚至連職員支薪也有困難。經過協會上下的努力，運動員在國際賽事中取得的獎牌越來越多，扭轉了政府對協會的定位，協會終於獲承認為體育組織，撥款得到提高，解決了協會的資源問題，馬會長親證這些改變，感受甚深。

東京 2020 殘奧運之後，有關殘疾運動員在殘奧運所得獎金，在社會上引起廣泛關注和討論。早在 2010 年，馬會長在政府體育委員會上，便因殘疾運動員跟健全運動員的獎金差距過大而在會上力爭。當年贊助商決定將奧運獎牌獎金提升三倍，健全運動員的奧運金牌獎金由 100 萬元增至 300 萬，殘疾運動員的金牌獎金則由 6 萬元增至 18 萬元。由於兩者差距實在太大，她不能接受，要求再議。最後委員會決定將差額拉近，雖然不是看齊，但有所調整亦令她感到欣慰。

體院認同殘疾運動員

香港殘疾人運動由最早期推廣至今，於近年出現良好勢頭，獲得社會上很大的認同；只有得到社會的認同，殘疾人運動才有發展的客觀條件。馬會長認為社會上的認同固然重要，但能進入

香港體育學院受訓也非常重要。體院對培養及訓練精英運動員有嚴格和完整的計劃，體院的承認讓殘疾運動員獲得等同健全運動員的精英培訓，對運動員有莫大幫助。更可喜的是，體院解決了部分十分迫切的場地問題。

一直以來殘疾運動員的訓練場地問題都未能解決，這些場地一般要跟市民共用，在使用時間上十分緊迫。由於殘疾運動員身體限制，他們需要特定的配套，讓他們方便及安全地使用。更重要的是訓練場地的交通，健全人士一個很平常和簡單的動作，對殘疾人士而言都有難度，過去殘疾運動員在往返訓練場地時常會遇到難題，要經過轉折的交通換乘才能抵達。

有見於此，馬會長便把握體院重建的機遇，盯上了在體院田徑場旁的一幢兩層樓高的運動員宿舍和辦公室，按體院重建計劃該處將會拆卸改建為面對田徑場的戶外咖啡廳。馬會長認為不能錯過這個機會，要爭取把它改建成室內運動場，專供殘疾運動員訓練之用。即使改建計劃已落實，而撥款已在立法會通過，有人表示已太遲了，她也認為事在人為，如有必要她樂意上立法會解畫。最後皇天不負有心人，體院的改建計劃因馬會長的游說和爭取而改變，還得到賽馬會贊助，香港賽馬會室內體育館於 2015 年啟用，現在是殘疾運動員硬地滾球、輪椅劍擊、乒乓球的訓練場地。

每年一屆的渣打馬拉松已成為香港每年的體壇盛事。九十年代後期，由於法例改變，煙草業贊助活動受到限制。馬會長需另作他想，憑着她在渣打銀行的人脈關係，建議渣打馬拉松將收益撥出部分支持香港殘疾人運動。受當年「神奇小子」蘇樺偉得獎效應的影響，更得到時任協會副主席、香港業餘田徑總會副主席蔣德祥積極安排，結果田總和渣打銀行都接納了她提出的方案。既可讓殘疾運動員獲得市民認識，又解決了協會的部分贊助問題，更可有更寬裕的資源作其他用途，例如加強和完整教練隊伍，添置必須的器材等。

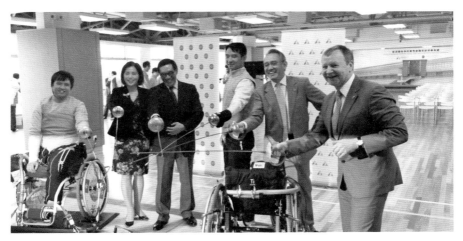

香港賽馬會室內體育館是殘疾運動員硬地滾球、輪椅劍擊、乒乓球項目的訓練場地。

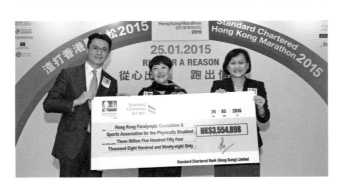

馬會長（中）成功爭取渣打馬拉松將收益撥出部分支持香港殘疾人運動。

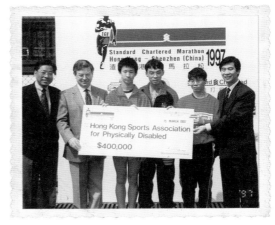

「神奇小子」蘇樺偉（左三）得獎效應在協會爭取資助方面，幫助不少。

爭取體院待遇上的平衡

多年來，令馬會長最開心和有成功感的可算是有兩方面。其一是爭取到體院內有專門提供給殘疾運動員進行訓練的場地，殘疾運動員在訓練時在場地使用的自由度、靈活性大為改善，成效立見。其二是獎金，雖然至今仍未取得突破，但已把問題提出來，好讓有關方面正視。她強調今後仍會就拉近獎金差距為運動員發聲，為他們爭取更大權益，這尤關認同感和公平性。另外，自殘疾人運動項目精英資助先導計劃推出之後，已有一批殘疾運動員成為全職運動員，雖然殘疾精英運動員和健全精英運動員在待遇方面仍有差別，但已較以前進步。但這種尤關認同感和公平的待遇，是要一步一步持續爭取的。

東京 2020 殘奧運因有電視直播，在社會上引起頗大迴響，加深了對殘疾運動員的認同感，讓香港市民了解到殘疾運動員是怎樣比賽的，以往香港殘疾運動員在國際大賽和殘奧運會中取得不少獎牌，但由於沒有電視直播，無法讓市民看見，原來殘疾運動員也必須付出具大努力去拚搏，才能在賽場獲得獎牌，每塊獎牌都有他們的汗水。此屆東京殘奧運，殘疾運動員取得的獎牌數目較過去幾屆少，反映世界殘疾人運動的整體水平大大提高了，比以往更難得到獎牌，每面獎牌都是得來不易的。

目前協會在資金上困難不大，因政府的資助較以前多，也有來自各方面的支持，為發展香港殘疾人運動提供了有利條件。她認為政府對殘疾人士運動投入的支援較以往大得多，不可同日而語。有此改變的轉捩點，是政府對殘疾運動的認同感大為提高，承認殘疾人士運動，只有認同殘疾運動員在殘奧運取得的成績，政府才會撥出更多資源去支持和發展殘疾人運動。

當前香港殘疾人運動遇到的最大難題，馬會長認為是缺乏人才。隨着社會發展富裕，天生殘疾者已極少；香港社會十分幸運，沒有戰禍；加上交通相對安全。過去殘疾人士以參加運動作為復康途徑，更視運動訓練為社交場合，結識朋友，有些更因此建立了自己的家庭。但隨着醫療進步，先天性疾病減少，小兒麻痺症幾乎絕跡，殘疾人士數目相對減少。對此，馬會長以「Happy Problem」來形容，殘疾人士減少畢竟是好事，我們要從好的角度，去思考和面對殘疾人運動人才匱乏的困難。

　　另外，隨着香港教育政策的改變，殘疾青少年都被編入主流學校接受教育。現時香港大多數的殘疾青少年就讀主流學校讀書，跟健全的青少年同校學習，家長對他們的要求和選擇也有了改變。家長普遍會以學業為首要考慮，運動便成為可有無的選擇了。加上現時娛樂選擇豐富，青少年對打機的興趣更濃於於做運動，也無可厚非，實在構成了殘疾運動員青黃不接的現象。馬會長認為，社會不再出現殘疾人士是好事，她會抱着美好樂觀的態度去看待香港殘疾人運動的發展和前景，甚至因世上沒有殘疾人士而取消殘奧運也非壞事。

　　面對目前香港殘疾人運動發展遇到的困境，馬會長提出解決的方法之一，是要充份發揮殘疾人運動中星級運動員的作用，例如蘇樺偉、余翠怡、陳浩源等，安排他們到學校舉辦分享會，以他們的動人故事去鼓勵殘疾青少年參加運動，還要創造、發展更多他們喜歡的體育項目，讓學生嘗試，例如電競運動等。馬會長記得有一次，蘇樺偉到學校分享後，向一位坐輪椅的同學講一些勵志說話，這位同學被運動員精神深深鼓舞，也更堅定地在輪椅劍擊訓練班中受訓，堅持面對挑戰。

難忘兩屆殘奧運

馬會長在 2004 年至 2013 年間擔任協會主席，並由 2013 年起擔任會長至今，已把協會視為家庭，與殘疾運動員建立了深厚感情。他們積極面對人生，以正面的態度看待自己身體的限制，運動員的行為和人生態度都令這位會長十分感動，這些年間當然也有不少令她難忘的經歷。

在 2004 年雅典殘奧運，馬會長不幸遇到了幾乎致命的電單車禍，幸好及時送院逃過一劫。車禍後蘇樺偉到醫院探望，當時他剛輸掉了 100 米，失落金牌，僅獲銀牌，十分失望。馬會長即時鼓勵他要收拾心情重拾信心，鼓勵他在 200 米比賽中收復失地，在她的開解後蘇樺偉回復笑容，並端正了態度，提出希望她到場觀看他的 200 米比賽。馬會長答應了他的邀請，出院後負傷到場為他打氣，結果偉仔在 200 米成功奪金，並打破了世界紀錄。蘇樺偉即時把手中的鮮花送給她，她拿着花一拐一拐回飯店，店員還問她是在哪項目得獎呢！

及至 2008 年，奧運在北京舉行，香港協辦奧運聖火經香港傳遞，及協辦當年奧運及殘奧運的馬術項目，馬會長擔任奧運火炬手，在金鐘傳遞奧運火炬。時任國家副主席習近平來港參觀馬術比賽場地，她親自介紹香港殘疾運動，令她感到榮幸和難忘非常。在香港殘疾人奧委會暨傷殘人士體育協會擔任會長，這是馬會長唯一的社會公職，她從不輕易答應公職，一但答允便全身投入。她很熱愛這份工作，跟協會上下為香港殘疾人運動協作努力，為殘疾人運動作出貢獻，多年來的全情投入，可以印證馬會長所言非虛。

2008年，時任國家副主席習近平（右一）來港參觀，馬會長親自接待，令她感到非常榮幸。（香港特區政府圖片）

2008北京奧運，馬會長擔任奧運火炬手，在金鐘傳遞奧運火炬。照片由大會送贈留念。（馮馬潔嫻提供）

永不放棄　永不言敗

鄺錦成

巴塞隆拿殘奧運乒乓球
金牌得主

「不要怕跌倒，要勇敢地站起來」

　　早在 1980 年至 1990 年代初，香港已誕生了為數不少的殘奧運金牌運動員，其中一位是現任乒乓球代表隊教練鄺錦成。他在 1992 年巴塞隆拿殘奧運勇奪男子乒乓球單打金牌，也是香港歷史上首面殘奧運男子單打金牌，世界排名亦因此一度升至第二位。以當年的社會條件，殘疾人體育運動的支援有限，在如此艱難的情況下，能培育出一位殘奧運金牌得主，當中包含了鄺錦成本人的努力和協會團隊的支援，才可以得出如此佳績。

首度打入決賽

鄺錦成是香港乒乓球代表隊的現役教練，他在 2008 年北京殘奧運後退役。當年他有幸參加殘奧運火炬的傳遞儀式，實是告別運動員生涯一份別具意義的禮物。該屆殘奧運，鄺錦成更獲得了國際乒乓球聯合會頒發的特別獎，獲獎的還有另外九位曾參加過六至七屆殘奧運乒乓球運動員，以肯定他們在殘疾人乒乓球運動中的堅持以及貢獻。2009 年鄺錦成正式「掛拍」，改任教練。

鄺錦成對於在 1992 年巴塞隆拿殘奧運為香港奪得乒乓球男子 5 級（輪椅組）單打金牌的過程記憶猶新，當時能夠「殺」入決賽實不容易，當時共有 40 多個國家及地區的選手參賽，其中不乏乒乓球強國例如韓國、法國、瑞典和德國等的強手。比賽由 32 強賽直至決賽皆為苦戰，雖然曾參加過 1984 年及 1988 年兩屆殘奧運，這次卻是鄺錦成首度打入決賽。

鄺錦成決賽面對的是自己過往輸多贏少的球手，在心理上吃虧了。雖然如此，他在決賽前充份備戰，總結了過去多次輸給對手的經驗，並制定了先求穩守、再伺機進攻的策略。賽制決賽採三盤兩勝，每盤 21 分。鄺錦成先輸掉了第一盤，但這沒有動搖他的信心，根據過去雙方對賽的往績和經驗，鄺錦成估計到對手對獲勝信心滿滿，但他認為更有可能出現輕敵或大意的情況。在輸掉了第一盤後，鄺錦成毫不緊張，心理上反而放開了，對手因為佔優而有非勝不可的壓力。鄺錦成在調整情緒、沉着應戰下扳回了第二盤，被追平的一方更往往因壓力更大而失準，至最後決勝局，他看準了對方心態。開局後鄺錦成處於落後形勢，比分至 15 比 20 尚差一分他便會跟金牌擦肩而過，此時他要求自己保持冷靜，從落後中一分一分追

再走過」

直至 20 分平手。雙方進入「刁時」決勝階段，對方先輸一分後由鄺錦成發球，他便憑着早已掌握好的發球技術成功得分，為自己和香港贏得第一面乒乓球殘奧運男子單打金牌。毫無疑問，這是他運動員生涯中最難忘的一場比賽。

決意選擇乒乓球

鄺錦成教練憶述，自己早在八十年代開始參加殘疾人運動，當時香港社會並不富庶，當年在殘疾人運動發展尚在起步階段。參加運動可加快殘疾人士復康過程，其時協會舉辦多項不同的體育活動供殘疾人士參加，讓他們在不斷嘗試中找到適合自己的項目。

1978 年傷殘人士體育協會製作了宣傳片「試下啦」，鼓勵殘疾人士參加體育運動，他從電視新聞報道中得悉，原來殘疾人士也可以代表香港出外比賽，這成為了他積極參加殘疾人運動的動力之一。他自言是活躍的人，所以很樂意嘗試不同的項目，包括游泳、輪椅籃球、田徑等，但最終他選擇了乒乓球。他決定選擇這個項目，某程度上是受到哥哥的影響。哥哥的乒乓球打得不錯，曾在小學時期奪得冠軍，讓他既羨慕又佩服，也經常在哥哥打球時在旁邊偷師學習幾招，後來便決意選擇乒乓球，並投入精力鑽研。

實現為港作賽的夢想

鄺錦成當年亦了解自己的上半身力有不逮，下半身的協調欠佳，因此力量和協調要求高的體育項目都不是自己所長。然而乒乓球不需要力氣大，需要的是細膩的技術，並需要思考才能打得好，故乒乓球成了他不二之選，希望實現自己為港作賽的夢想。

協會秀茂坪會址可作乒乓球訓練。

鄺錦成（右二）於 1984 年首戰殘奧運未打入決賽。

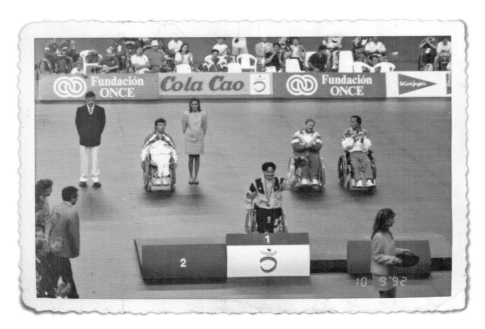

鄺錦成於巴塞隆拿 1992 殘奧運取得乒乓球男子 5 級單打金牌。

巴塞隆拿殘奧運取得的金牌，鄺錦成至今仍珍而重之收藏着。

2008 年，鄺錦成（右二）有幸參與北京殘奧運火炬傳遞儀式。

　　1978 年他在協會主辦本地比賽中獲得了全場總冠軍，成為了他加入港隊的契機，開始接受比較系統的訓練。當年教練都是兼職教練，論資源與配套跟今時今日相比是兩回事，訓練時，更要自行解決交通及膳食等。

　　1979 年他加入了政府部門擔任文職工作，當年的乒乓球訓練地點主要有兩個，一是紅磡火車站旁的停車場臨時體育館，另一是協會秀茂坪會址。他下班後會從灣仔乘船到紅磡，再走到火車站旁的停車場臨時體育館；如訓練安排在秀茂坪，他便會坐過海隧道巴士再轉巴士前往。直至 1982 年銀禧體育中心開幕，鄺錦成便改從灣仔坐隧道巴士過海再坐火車，到達火炭後沿天橋走到銀禧體育中心接受訓練。

　　前往訓練的路途並不容易。今日的殘疾人士乘船、巴士或鐵

路等都有無障礙設施輔助，惟當時公共交通工具並沒有如低地台一類為殘疾人士而設的設施。鄺錦成記憶中，每次前往參加訓練時因柱着雙杖行走，追趕巴士時必須加快腳步，上巴士時他更形容幾乎要「爬上去」，亦曾試過自巴士上跌下來受傷。

家人全力支持

工餘進行訓練路途上交通亦花去不少精力，每次訓練後回到家中鄺錦成都筋疲力竭，然而 18、19 歲的他正為實現自己的夢想而努力，從來沒想過放棄，挑戰反讓他更為堅定。訓練亦令他身體強健，手腳的協調也大大提高了。每當遇到困難，鄺錦成都會想起父母的教誨——「不要怕跌倒，要勇敢地站起來再走過。」患小兒麻痺症的他較健全人士更容易跌倒，父母的教導從小培養出他堅韌的性格。家人的無限支持和鼓勵更是他堅持下去的動力。每晚辛苦訓練後回到家中，母親便送上一碗窩心暖湯，舒緩他訓練後的疲累，母親這種無微不至的關懷，至今他仍暖在心中。

鄺錦成如願成為香港隊一員，出戰 1992 年巴塞隆拿殘奧運，並奪得乒乓球男子單打金牌，實現了他多年來的夢想，實在始料不及的，原來他當時更是帶傷上陣。為了備戰來屆殘奧運，鄺錦成加大了訓練量，患上了網球手。他頂住傷患，堅持完成教練安排的訓練計劃，即便負傷，亦實現了他的金牌夢，獲得了親戚朋友的道賀和讚美，讓家人感到驕傲且安慰。

鄺錦成作為教練，特別重視基本功和發球訓練，他認為發球好可以直接得分，亦可以造成對手失誤，取得進攻得分的機會。「永不放棄，永不言敗」是他要求隊員應有的比賽態度，心態更不可放不開「想贏怕輸」。鄺錦成以他在巴塞隆拿殘奧運獲得金牌的比賽為例，以自己的實戰經歷去指導球員。

北京殘奧運是鄺錦成生涯最後一屆殘奧運。

鄺錦成於印尼亞殘運指導運動員焦瑾珊（左一）。

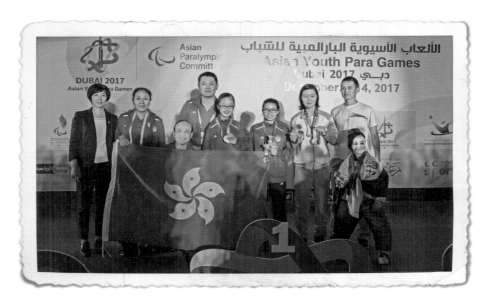

酈錦成（左三）喜見運動員焦瑾珊（右四）於杜拜亞青殘運取得女子 TT6-7 級單打及團體賽兩面金牌。

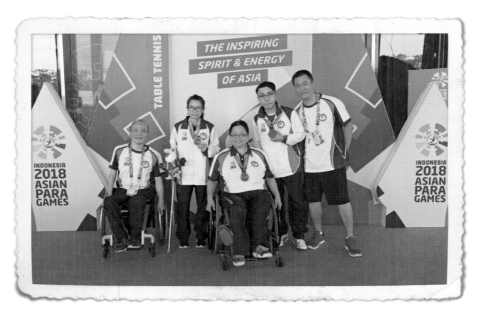

酈錦成（左一）訓練的運動員焦瑾珊（左二）於印尼亞殘運取得女子 TT7 級單打銅牌。

喜見隊員受訓成長

　　作為香港殘疾人乒乓球隊教練，鄺錦成對於本地殘疾人乒乓球發展和前景充滿信心和期望。他認為現時社會提倡「傷健共融」，無論在社會風氣抑或配套設施等都趨向完備，特區政府對殘疾人士運動投放的資源雖然未完全滿足需求，但較以往有所提升。香港體育學院設有殘疾乒乓球運動員訓練的場地，訓練器材充足，青少年和成年運動員亦擁有專屬的教練團隊。鄺教練表示過去殘疾運動員要參加訓練遇到的交通問題、生活問題這些困難已減少，這是反映社會切實的在進步。協會現時在不同區域開設乒乓球訓練班，為達更好效果，鄺教練希望在香港體育學院以外可以多覓一個專門供殘疾乒乓球運動員精英訓練場地。

　　鄺教練最開心的莫過於看到運動員成長，在比賽中取得佳績。鄺教練舉例說，現時在隊伍中的女子乒乓球員焦瑾珊，便是他在學校挑選出來接受訓練的。眼看她從潛質發展隊提升到代表隊，在杜拜 2017 亞洲青少年殘疾人運動會取得女子 TT6-7 級單打和團體兩面金牌，翌年於印尼 2018 亞殘運中取得女子 TT7 級單打銅牌，對鄺教練而言這就是最佳回報。

　　參加了殘疾人運動，尤其是乒乓球，對鄺錦成教練的人生影響重大。除了在比賽中獲得榮譽外，更確切地認識了自己。他認為殘疾人士要克服身體缺憾，不放棄，在人生中難得遇到自己喜歡做的事，就要像他選擇了乒乓球運動一樣，克服困難，始終堅持永不言敗，永不放棄！

曹萍　　紐約及史篤曼維爾 1984 殘奧運田徑金牌得主、
　　　　香港首批殘奧運金牌得主

「我想讓運動員沒有後顧之憂，

　　「好勝、挑戰和鍥而不捨」可說是曹萍性格的寫照，也是這種性格造就了曹萍的成功，了解了曹萍當運動員的經歷後，相信無人會懷疑她是否一名成功的運動員。她最初是一名田徑運動員，10 年後成功轉項輪椅劍擊，又「玩」了 10 年之後轉項划艇，最後一項是帆船，四個項目都成功轉型達到參加國際比賽的標準。她曾經擔任輪椅劍擊地區教練，現在是協會助理運動器材管理員，在殘疾運動員中她是一個絕無僅有的例子。

1985 年，曹萍首次參加大分國際輪椅馬拉松便奪得獎項。

在賽場上如飛一般的來去自由」

陸運會上被發掘

曹萍自小便患上小兒麻痺症，不良於行，當年中國內地醫療條件匱乏，雖然做了多次手術但效果未如理想，她只能以一張小櫈作為行走的輔助工具，每次外出只能靠父母和妹妹的協助。在八十年代，她居於香港的姑姐知道有一種輔助器材可以幫助曹萍行走，於是她和妹妹便由江蘇淮安遷來香港，滿心希望曹萍可以如常人一般行走。

來港後她被送到九龍醫院接受物理治療，也是九龍醫院為香港發掘出一名極具天份的殘疾運動員。為她進行治療的物理治療師是前電視藝員羅志強，由於曹萍需配合腳架來練習使用輪椅，因此她必須接受體能訓練才能自如地運用輪椅。羅志強見她的體能不錯，於是便動員她代表九龍醫院參加陸運會。初踏賽場的曹萍盡顯運動天份，上場便擊敗不少大熱門，為九龍醫院奪取多面獎牌。見到曹萍的表現，大家都認為她具備了做運動員的條件，於是便為她搜集資料，讓她加入傷殘人士體育協會。自此之後曹萍便接受正規田徑訓練，在鯉魚門下班後坐車坐船到灣仔運動場練習，展開了殘疾運動員生涯，往後，她的訓練路途更由灣仔田徑場走進了香港體育學院。

爭取出賽資格

1982 年香港主辦遠東及南太平洋區傷殘人士運動會，這次也是曹萍首次代表香港參加大型國際比賽，為她運動員生涯掀開了新一頁。她首次參加國際賽，已取得多面銀牌銅牌，她感到遺憾的是仍欠一面國際賽的金牌。「人貴有自知之明」曹萍回顧自己選擇走上運動員之路的決定，她認為是冒險的，因為她完全沒有一名運動員應有的身體條件。她自認身材矮細，手短腳短，磅數又不足，跟其他運動員相比，條件差了一大截，是眾隊友中最弱的一個；而自己又偏偏選擇了需求手長優勢及體能的田徑項目，似乎是在跟自己開玩笑。但她為了彌補先天的不足，她自覺地加強自身的體能訓練，猛練舉重增長肌肉，加強力量。

1984 年香港女子接力隊在英國史篤曼維爾殘奧運一舉取得田徑女子 2-5 級（輪椅）4x400 米接力金牌、4x200 米接力銀牌及 4x100 米接力銅牌，這是曹萍第一次踏上殘奧運頒獎台。運動員以

曹萍（右二）首次代表香港參加大型國際比賽，出戰田徑項目。

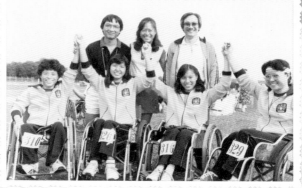

1983 年，曹萍與隊友一起參加世界輪椅運動會，大家鬥志高昂。

曹萍出戰漢城 1988 殘奧運，她和隊友合力取得女子 2-6 級（輪椅）4x100 米接力銅牌並打破了亞洲紀錄。（曹萍提供）

踏上殘奧運舞台為最高目標，這個日子她等到了，然而這是她精彩的運動員生涯的序幕而已。曹萍能夠取得資格踏上 1984 年的殘奧運會舞台的背後，全因曹萍性格「好勝」。當年接力隊共有五位隊員，爭奪四個代表席位，她們之間出現了激烈的競爭。

身體條件最差的曹萍，除了加強自身的體能訓練外，更提早到達體院以率先取得輪椅練習。原來當年資源所限，接力隊五人只有四張輪椅供練習，稍遲到達體院的只能等候了。假若協會的復康巴太晚到達體院，她更會在九龍塘改乘的士到體院，目的是爭取領到輪椅進行練習。以當年她的經濟條件而言，這是個頗大的付出了。她表示在「玩」田徑的 10 年間，她的心態是「練少了便會落後於人」，總是激勵自己和挑戰對手，不斷求進。10 年的田徑生涯為她取得不少獎項，包括 1988 年漢城殘奧運的女子 2-6 級（輪椅）4x100 米接力，她和隊友合力取得銅牌並打破了亞洲紀錄。

首次轉項輪椅劍擊

1994 年曹萍開始轉「玩」自己一直以來都頗有興趣的劍擊運動，也有促成她轉項的契機。因當年香港舉辦世界輪椅劍擊賽，可是香港缺乏女劍手，在此機緣之下便展開了她的劍擊運動生涯。可惜在此段期間，她遇上了運動員最不想出現的情況——受傷。因手肘受傷她無法再進行劍擊訓練，放棄是她無奈的決定。此時她完全脫離了殘疾人運動圈子，進入半退休狀態，也不曾想過可以重返賽場。

一切似乎早有安排，1999 年她遇到劉軾並獲邀出任初級輪椅劍擊訓練班助教。在一次練習賽中，劉軾見她的劍風依然，雖然生疏了幾年，她對劍擊的感覺和技術的把握仍有繼續打劍的條件和進步優勢。在劉軾的鼓勵下，她又重返體院訓練，再提起手上

的劍，直至 2008 年正式退役，這樣便「玩」了劍擊 10 年。

曹萍認為沒有好勝的性格，不會成為成功的運動員。在重返輪椅劍擊運動之後的 10 年間出現了對她運動員生涯的大衝擊。她參加了兩屆亞殘運，並取得足夠的積分，獲得了 2004 年雅典殘奧運輪椅劍擊項目入場券，這是她重返劍擊運動後的最高目標、她追求的夢想、是她不服輸，敢於挑戰和鍥而不捨的性格，付出了努力和汗水而得到的。曹萍為了備戰殘奧運鼓足了勁，訓練加倍刻苦，狀態達至高峰，只差的是踏上雅典征途，在劍擊的舞台上展現自己的能力並為香港多爭獎牌，她正欠缺一面劍擊獎牌。運動員生涯中田徑和輪椅劍擊都取得入場券，一切似乎十分理想，按曹萍的規劃一步步實現。

讓出殘奧運入場券

正當曹萍在靜待雅典殘奧運到來時一個消息令她晴天霹靂——為免因級別鑑定後出現全員 A 級而未能作賽，她的位置須由另一位 B 級隊友代替，這等於她無緣雅典殘奧運了。對於好勝、愛挑戰的曹萍來說，入場券在手邊溜走了，如何是好？這段期間她情緒十分低落，事事想不通，甚至出現自我傷害的情緒。

其後她漸漸冷靜下來，考慮到如果因自己的級別令港隊無法作賽，這個後果是自己難以承擔的。曹萍在運動員生涯久經磨練，也培養了願意為整體犧牲小我的品德。經過一段時間的思想沉澱，她從低潮中走出來，樂意為了港隊的整體利益，讓出自己的席位，更讓她振奮的是，劍擊隊在雅典殘奧運中捷報頻傳，為香港取得多面金牌，成績輝煌。經過此事後，讓她自覺升上了運動員的另一個層次，感悟到作為運動員，應該具備顧全大局、甘願犧牲小我的品格。

曹萍的運動員之路尚未走完，愛挑戰的性格使然，她又接受新的挑戰，由輪椅劍擊轉項划艇。一次偶然機會，她到室內場館觀看陸上划艇比賽，趁休息時段上划艇機體驗一下，隨即被現場的教練相中，邀請她加入訓練隊伍之中。對於曹萍來說，這又是一次難得的機會，於是她又到體院接受訓練，不過這次是作為划艇運動員。身份雖然轉變了，但她好勝、愛挑戰和鍥而不捨的性格，她對划艇運動訂下了更高目標。

失去參加雅典殘奧運的機會，她心中仍盤算着爭取參加多一屆殘奧運，目標便鎖定了爭取 2008 年北京殘奧運划艇項目入場券。有了這個目標，曹萍的訓練更為刻苦，日間練划艇，晚上練輪椅劍擊。轉項划艇，她要面臨一個安全的切身問題 —— 她不懂游泳，在城門河上艇練習後便隱藏着一個危機，如果不慎掉下水中可以想像會出現甚麼情況。面對這個危機，她決定不退縮，她面前的目標是爭取北京殘奧運划艇項目席位，要實現目標只能加把勁。

不諳泳術轉項划艇

划艇訓練比田徑和輪椅劍擊更辛苦，在室內每天必須划 45 分鐘才達標，在室外城門河划艇訓練則要頂着 7 月炎夏的烈陽，加上當年河水污染臭氣薰天，十分難受。她曾在城門河上訓練時，因一時的孤獨感而情緒失控，划至對岸時痛哭一頓，哭過後又獨自划返總會，那種無助感甚至令她懷疑自己為何要轉練划艇。幸好曹萍終於得償所願，奪得北京殘奧運參賽名額，這是香港第一張殘奧運划艇項目的入場券，她再一次完成心願又一次踏足奧運舞台。此時她已 48 歲了，在北京殘奧運之後，曹萍也參加了 2010 年的廣州亞殘運賽艇比賽。

曹萍轉項帆船，並取得香港第一張殘奧運划艇項目的入場券。（曹萍提供）

曹萍出戰北京 2008 殘奧運賽艇女子 A 級單人艇。

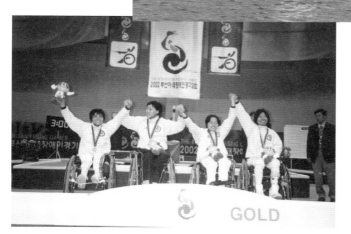

曹萍（左一）於釜山 2002 遠南運動會取得女子花劍團體賽金牌。

173

她成功轉項的經歷仍未完結。在 2010 年廣州亞殘運之後，曹萍選擇了另一項水上運動——帆船。她憶述當年在西貢白沙灣初次踏上帆船學習此項運動時，由於初學加上英語不好，因此初期都遇到不少困難，也遇不上合拍的拍檔。參加帆船項目，她也要面對人身安全問題，練習帆船必須要出海練習，天氣或會突然惡化，海面複雜多變。由於不懂得游泳，遇到這些情況她會強迫自己保持冷靜，化解險情。她堅持克服訓練困難的動力，來自於對比賽的渴望。以划艇和帆船兩個水上運動項目為例，能克服不懂游泳的恐懼心理，全因希望參加比賽，勇氣便湧出來了。轉項帆船後，她參加了 2014 年仁川亞殘運，2017 年還代表香港出戰在澳洲舉行有世界 50 多支船隊參加的國際賽，又一次證明轉項成功。

憑鬥志跨過逆境

　　由田徑轉項劍擊，再轉項划艇至最後轉項帆船，曹萍認為田徑運動為她的運動員生涯打下結實基礎，接力賽培養了她的團隊精神，建立默契；而輪椅劍擊和帆船運動是要運用思考隨時應變的項目；划艇則是直線競速運動，要懂得部署如何分配體力，四個項目都各有特點。

　　曹萍的轉型，她謙稱難以說得上是成功，只是參加每項運動都要求自己要做到最好，不三心兩意，不半途放棄，達到每項自己既定的目標後，便轉項尋求更高的挑戰，這些心態是她能夠成功轉項的原因。曹萍總能跨過逆境，就憑她的鬥志。記得有一年參加慕尼黑划艇世界盃，在出發時因技術失誤她被遠遠拋離，但她沒有放棄，由大落後不停地划直至衝線。她說：「我的鬥志絕不會比年青人差！」

　　曹萍是早期參加殘奧運的運動員，回顧以前社會和政府對殘

曹萍經過 10 年的鑽研，掌握了修理輪椅的技術，解決因修理輪椅而耽誤訓練的問題。

全民運動日 2017，時任輪椅劍擊教練曹萍為市民示範輪椅劍擊。

疾運動員提供的資源十分匱乏，往往是日間上班，下班後拖着疲憊的身軀乘坐公共交通工具到練習場地訓練。抵達灣仔運動場後一推圈就是 14 公里以上，操練之後返回家中已接近午夜了。九十年代香港工廠陸續搬到中國內地，她的工作機會大減，收入亦大減，甚至 10 年也未添置過新衣服，盡量節儉把餘錢花在每天的訓練上。雖然有身體不便的制肘，收入微薄，遇到如此困境仍不放棄，這樣的生活堅持了 10 年，無阻她奔向目標。其原因單純因為她熱愛運動。另一個成功的秘密，她輕鬆地說：「是由於我貪玩才可以成功轉項。」她就是這樣「玩」足了 35 年。能夠專心做運動員，她也要感謝家庭的全力支持，讓她不用負擔家中的支出。

協會的大管家

現在曹萍的身份是協會的助理運動器材管理員，可算是大管家和輪椅維修師。她負責管理協會 11 項目運動器材，至於維修輪椅的技術她當運動員時摸索中無師自通。她會比運動員訓練提早兩小時到場地，檢查稍後訓練時需要使用的輪椅，並加以維修。她眼見運動員的輪椅損壞後，到外面修理需要一段時間，對訓練直接造成影響，於是把心一橫，嘗試從摸索中學習，經過 10 年的鑽研，掌握了修理輪椅的技術，解決因修理輪椅而耽誤訓練的問題。曹萍成功地摸索到這門技術，或多或少跟她少年時代的求知慾有關。她在鄉間時便喜歡拆鬧鐘，拆收音機，12 歲時做裁縫練就了一雙巧手，所以在輪椅維修上發揮所長，成為港隊後盾。

曾身任基層輪椅劍擊訓練班教練的曹萍，在訓練青少年首先強調體能訓練，因沒有體能便無法把技術發揮得淋漓盡致，但現今社會對殘疾人士的照顧，醫學越來越先進，也有更好的出路選擇，青少年未必能夠跟上教練的嚴格訓練和要求，因而會選擇離

開，這是目前殘疾人運動面臨的困境。

　　曹萍自感 35 年的運動員生涯不但讓她得到了榮譽，為她鍛煉了好身體，還給了她走出世界擴闊視野的機會，賺到了不少人脈，享受着人與人的交往。現在她已不再站在體育競技的最前線，她仍希望以器材管理員身份為運動員提供有力的支援，讓她們沒有後顧之憂，在賽場上如飛一般的來去自由，並期盼更多青少年投入運動、走上賽場，為香港取得佳績。

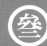

香港國際體壇地位提升

自 1972 年協會成立開始，香港便是國際殘疾人運動國際組織轄下的地區會員。在 1989 年國際殘奧會成立之前，國際間以殘疾類別和程度分管運動員和比賽，情況頗為混亂，直至 1976 年多倫多殘奧運才把四個類別的運動合起來進行比賽。1997 年周一嶽醫生當選為國際殘奧會第一副主席，負責該會的策略性發展。作為香港和亞洲地區的唯一代表，周醫生在推動國際殘奧會成立，以及推動殘奧會和國際奧委會合作貢獻重大，更着力捍衛 1997 年後香港在國際殘奧會內的合法地位。

1982 年，協會在剛成立 10 年後，主辦第三屆遠東及南太平洋區運動會，也是香港首次主辦大型殘疾人士國際運動會，此次成功主辦提高了香港的國際聲譽，並多次舉辦大型賽事。及至 2003 年，香港作為東道主主辦第一屆遠東及南太平洋區青少年傷殘人士運動會，為世界上第一個殘疾青少年綜合運動會，也是亞洲青少年殘疾人運動會的前身，協會擔當青少年殘疾運動的先驅。當年吸引超過 15 個國及地區共 500 多名 14 至 23 歲的殘疾運動員參加，亦是協會發展的一個重要里程碑。

ESPIC 82

捍衛香港國際體育利益

周一嶽 BBS, MBE, JP

名譽會長、
國際殘奧會榮譽獎章得獎者

「這是我人生中一條很有意義的路」

 周一嶽醫生由於早年接觸不少殘疾的病人，所以他對關注殘疾人體育的需求特別有興趣和熱誠。自 1981 年開始，周醫生參與協會的活動。多年來，他為香港的運動員擔當隊醫、教練的角色，更成為協會的副主席、主席和會長，為香港殘疾人運動發展出心出力。自國際殘疾人奧委會於 1989 年成立至 2005 年，周醫生被選為國際殘疾人奧委會的執委；而自 1997 至 2005 年，他連續兩次獲選為國際殘疾人奧委會副會長。周醫生曾擔任香港運動醫學及科學學會會長、香港康體發展局及香港體育學院副主席，周醫生形容能夠參與推動殘疾人士體育運動，並擔任有關組織的職務，「是人生中一條很有意義的路。」

對體育運動有終身熱誠

周醫生是骨科醫生，年青時積極參加體育運動，曾經是大學和香港羽毛球隊成員，在大學期間參加多項體育運動。除羽毛球外還包括網球、游泳、壁球等，凡是有關體育運動的，他都帶有一份熱誠。所以，他了解到運動員除了比賽外，還有其他的需要，在作出有關運動員的決定時更能貼近他們所需。周醫生笑言，他入大學時的第一志願不是醫生，而是希望做一名運動員。

1972 年，他跟隨兩位前輩方心讓教授和藍新福醫生，開始參與傷殘人士的醫治和復康工作，兩位前輩的熱誠和對殘疾人士的關注讓他十分感動，且決心要跟隨兩位參與更多幫助殘疾人士的工作。除了是給予治療，幫助殘疾人士復康外，還有不少困難是要關注的，例如融入社會，讀書就業等，都是要考慮的。

兩位前輩於 1972 年開始組建協會，在兩位前輩的帶領下他亦成為了創建協會的創會成員之一。周醫生最初在協會內承擔的工作，是為協會會員進行級別鑑定。當時國際殘疾人運動比賽開始要求各地的運動員都要進行分級，以保證比賽公平性。當年香港殘疾人士主要分兩大類，第一類是需要借助輪椅行走的，這類別多數因工傷導致脊癱要坐輪椅；另一類較為普遍的是小兒麻痺症，這是會傳染的，當年發明了預防小兒麻痺症的疫苗，可以抑制個案再現。

故此，大部分小兒麻痺症的個案都是來自中國內地的新移民。協會的工作是為他們進行級別鑑定，以確定他們可以參加哪些運動項目。當年殘疾人運動中，較普及和較多人參與的項目有輪椅籃球、乒乓球、游泳、田徑等，他們參與運動項目的方法跟健全人士不同，但對他們而言，能夠參與運動已是一大突破，周醫生當年也經常協助他們的訓練。

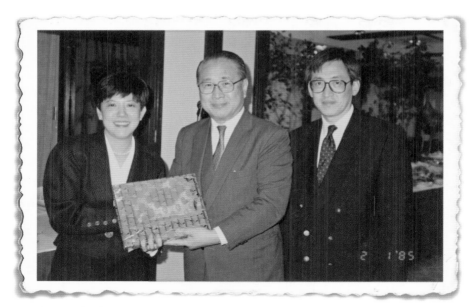

方心讓教授（中）和藍新福醫生的熱誠讓周醫生十分感動。

周醫生隨方心讓教授（右一）和藍新福醫生（左二）參與傷殘人士的醫治和復康工作。

will be accepted on "first come first served" basis.

X. International Stoke Mandeville Games (ISMG)

A) Final Selection

Mr. Ko Wai Pong, Senior P.E. Instructor of H.K. University and experienced basketball coach helped in the final selection of basketball players for ISMG in early June and consented to coach the basketball team before they take off for the Games. The team officials and selected athletes are as follows:

Team Leader : Mrs. M. Wagg
Team Manager Cum Coach : Mr. Silas Chiang
Team Doctor : Dr. York Chow
Physiotherapist : Mr. Raymond Li
Coach Cum Escort : Mr. Lau Pui
 Mr. Chan Fan Hin
 Mr. Patrick Ng

Competitors	Sex	Class	Events Participating
1. Portia Tsui Yuk Miu	F	4	Field events-discus, javelin, shot
2. Anyetty Chow Yuen Wan	F	4	Table Tennis
3. Doris Kwok Shui Lan	F	5	Swimming - 100m Free Style; 100m Breast Stroke
4. Wong Yin Biu	M	3	Table tennis, Basketball
5. Tang Cheong Chun	M	3	Table tennis, basketball, fencing
6. Lau Sik	M	3	Basketball, fencing Swimming- 50m Breast; 50m Back; 50m Free Style
7. Ng Chi Hop	M	4	Basketball; Field events - shot
8. Lau Koon Tung	M	4	Basketball; table tennis; fencing; Field events - Discus
9. Michael Yeung Ka Wah	M	4	Basketball
10. Ho Wing Keung	M	4	Basketball
11. Law Chor Ying	M	5	Basketball, Table Tennis
12. Lee Yau	M	5	Basketball, Field events - Javelin, Shot
13. Poon Nin Chung	M	5	Basketball

（十）國際史篤曼維爾傷殘人士運動會

甲 決選

香港大學高級体育講師及著名深資籃球教練高惠邦先生於五月初協助決選赴英參賽列籃球球員，並負責訓練工作。香港代表團成員如下：-

團長：鄔泰連女士
領隊兼教練：蔣德祥先生
隨隊醫生：周一嶽先生
物理治療師：李志瑞先生
教練：劉培先生
　　　陳繁衍先生
　　　伍澤連先生

運動員	性別	運動分別	參賽項目
崔玉梅	女		田賽一鐵餅、標鎗、鉛球
鄒婉芸	女		乒乓球
郭瑞蘭	女		游泳 一百公尺自由式；一百公尺胸泳
王賢標	男		乒乓球，籃球
鄧昌俊	男		乒乓球；籃球；劍擊
劉軾	男		籃球，劍擊
伍志恢	男		籃球，田賽一鉛球
劉冠東	男		籃球，乒乓球；劍擊；田賽一鐵餅
楊家驊	男		籃球
何永強	男		籃球
羅德鷹	男		籃球，乒乓球
李有	男		籃球，田賽一標槍，鉛球
潘年松	男		籃球

1981年會訊列出英國史篤曼維爾傷殘人士運動會代表團名單，周醫生首次以港隊隊醫身份出席。

八十年代，方心讓教授和來自日本、澳洲等國家和地區，一班致力於推動殘疾人運動的志願者，創立了遠東及南太平洋區傷殘人士運動會。及後，方心讓教授有志在香港舉辦一次遠南運動會，於是申請主辦 1982 年第三屆賽事。在 1980、1981 年兩年間，香港積極訓練有關的技術人員和培訓志願者。

1981 年，周醫生第一次以香港隊隊醫身份，隨隊參加在英國史篤曼維爾舉行的傷殘人士運動會。此小鎮是英國殘疾人復康發源地，也被視為殘奧運的發源地。第二次世界大戰後出現了大量殘疾青年，復康醫學興起，這裏建立了全球第一個殘疾人復康中心，讓受傷的青年得到醫治。中心創辦人格特曼醫生認為，殘疾人士參加運動不但可以幫助他們身體的康復，更重要的是讓他們在身心方面得到正面的發展，因而每年都在該地舉辦殘疾人體育比賽，最終英國和荷蘭合辦了第一屆國際傷殘人士運動會，香港於七十年代開始參加。

制定國際級別鑑定標準

周醫生跟一班志願者包括教練、物理治療師等，一行 20 多人在團長蔣德祥帶領下參加了第一次國際比賽。周醫生表示當年讓他大開眼界，首次接觸到其他國家從事鑑別殘疾運動員工作的同行，也有機會參與鑑別其他國家運動員，在打開了眼界和學習到新的技術之餘，也打通了國際關係。在該屆運動會上，香港殘疾運動員也得到一些獎項，但在輪椅籃球上則以 6 比 40 大敗，這激發起周醫生在當運動員時磨練出來不服輸和不氣餒的意志。於是在返港之後，他向協會提出較系統性的訓練措施，提高整體水平，進一步在國際比賽中佔一席位。

周醫生自從在 1981 年首次參與運動員級別的鑑定工作，在國

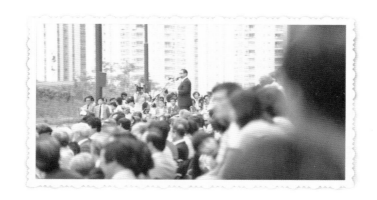

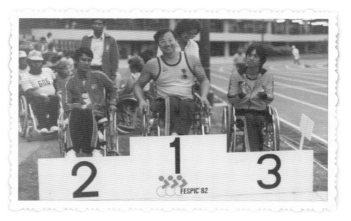

第三屆遠南運動會於銀禧體育中心（現香港體育學院）舉行。

際級別鑑定小組內的表現得到肯定和讚賞，於是他被邀請加入該小組，當年周醫生是唯一的亞洲成員。殘疾運動員的鑑定工作十分複雜，自此他便和小組的專家一起制定各項運動的級別鑑定標準，這個制度於九十年代開始全面執行至今。在過去的 20 年間此制度變動不大，證明制度經得起時間考驗。由制度的建立，到不斷地通過實踐證明合符殘疾人運動的發展，讓周醫生抱有不少成就感，也算是在世界殘疾人運動發展上作出的一點貢獻。

隨後，方心讓教授邀請周醫生加入協會執委會，直接參與協會的領導工作。1981 年由香港賽馬會、香港政府及女皇登基銀禧紀念基金支持的銀禧體育中心成立，成立的第二年即充當第三屆遠南運動會的場地。當時運動員村安排在剛落成但尚未投入服務的威爾斯親王醫院，該批運動員就成為了威爾斯親王醫院第一批使用者。此屆遠南運動會辦得十分成功，在新落成的銀禧體育中心運動場上比賽，香港殘疾運動員表現備受各方關注，讓人刮目相看，周醫生認為此屆遠南運動會是香港殘疾人運動發展上的重要里程碑。

提出增加競爭力的方針

周醫生在國際間人脈較廣而且經驗豐富，因此獲執委會推選擔任副主席，協助時任主席冼德勤先生。冼先生當年是政務官，於 1989 年調任社會福利署長時，由於職責之一是向協會派發資助撥款，可能有利益衝突，於是周醫生便接過協會主席一職，擔任主席晃眼便 20 多年了。他上任時正值協會發展時期，協會開展了多項從未開設的項目。此時上任的總幹事林俊英提交了一份具規劃性的計劃，探討如何發展和推動香港殘疾人運動，於是他們開始着力研究在國際比賽中增加競爭力的方法，香港的殘疾運

動員如何可以在殘奧運中奪取獎牌。經過研究後得出的結論是，既體能上無法跟外國運動員比拚，香港的殘疾人運動應向講求靈活性、思考且較靜態的運動項目發展，這才是香港殘疾運動員的長處。

在運動員新血來源方面，因香港小兒麻痺症已受到控制，因交意外和工傷事故導致傷殘的人士已越來越少，反而痙攣的個案數字佔多數。經分析後協會決定發展乒乓球、輪椅劍擊、硬地滾球、田徑及游泳幾個項目。在確定了發展項目的方向後，協會便要積極爭取資源，但當時政府把協會劃界為福利組織而非體育組織，這條分線的定義認為，殘疾人參加運動只是復康手段，他們參加運動是可有可無的選擇。協會想出的唯一途徑，是殘疾運動員必須先在國際比賽中取得成績，有成績才有爭取更多資源的條件。而且要向社會宣傳，殘疾運動員跟健全運動員一樣要付出努力才能獲得獎牌，兩者是沒有分別的，爭取政府和商界支持殘疾人運動。

協助國家發展殘疾人運動

要積極參加國際比賽才有機會爭取獎牌，周醫生談到香港殘疾運動員要參加國際賽很不容易，因當時國際上共有六個以不同的傷殘程度分類的傷健組織，它們分佈在北美和歐洲，若要參加它們主辦的比賽肯定沒有足夠的資源成行。因此協會便決定通過參加周邊地區的運動會爭取成績，這樣可以不用花費龐大的資源，有利推動周邊地區的殘疾人運動和爭取福利。包括透過方心讓教授跟中國內地的關係，協助內地發展殘疾人運動。其中包括跟廣州和澳門舉辦了三地輪椅 10 公里比賽，這項比賽也維持舉辦了一段長時間。

1984 年中國第一屆全國殘疾人運動會在方心讓教授的家鄉合肥舉行，方教授跟中國殘疾人福利基金會副理事長鄧樸方的關係良好，香港致力幫助中國內地發展殘疾人運動，因此內地的殘疾人運動得到重大發展。1987 年第二屆全國殘疾人運動會在唐山舉行，早期內地有關傷殘人士的配套十分匱乏，尤其是缺乏運動器材，例如只能用醫院輪椅比賽，當年香港有不少有心人專程把器材捐贈到中國內地。周一嶽醫生表示喜見早年香港的支持助內地的殘疾人運動發展迅速，而且有些項目水平早已超越香港，更可以在殘奧運和國際比賽中取得優異成績。香港和內地相關機構的關係十分密切，為兩地更快更好地發展殘疾人運動打下了良好基礎。

全力爭取政府支援

隨着協會的不斷發展，周醫生意識到協會必須要有它發展的基地。當時在秀茂坪會址的面積已不能應付協會發展所需，尋覓新會址的工作變得迫切。透過周醫生着力的爭取，成功地獲政府房屋署分配現時美林邨的會址，有了新會址之後協會便可以大展拳腳。周醫生也不忘感謝當年毅行者為協會籌款超過百萬元，解決了新會址裝修和添置器材傢俬等困難。

1988 年香港殘疾運動員劉軾和袁淑嫺在漢城殘奧運取得輪椅劍擊獎牌，讓政府加強正視殘疾人運動。這是協會在爭取政府認同上，走出了堅實的第一步。自此之後，政府從兩方面資助協會，第一方面是仍以福利機構的層面撥款，第二方面是以體育運動組織的層面撥款，兩種不同性質的資助增加了香港殘疾人運動員的支持，可以專注在殘奧運中取更好成績。

積極參與國際工作

　　方心讓教授在推動殘疾人運動和福利方面得到國際社會的認同，因此國際間都希望能夠邀請他擔任職務，但礙於公務繁忙難以抽身，便讓周醫生分擔他的工作。現在周醫生回想起來，感到自豪的是沒有辜負方心讓教授的期望和囑咐。他利用自己的工餘時間飛到世界各地出席各種國際會議及成為國際機構的成員。

　　國際殘疾人運動在八十年代越發蓬勃，1988 年漢城夏季奧運會之後接着便舉行殘疾人奧運會。漢城殘奧運由六個殘疾人組織合力舉辦，包括輪椅、截肢、痙攣、視障、聽障及短肢六個殘疾人組織。當時國際殘疾人奧委會尚未成立，1987 年國際殘疾奧委會為成立組織了協調委員會，時任協會總幹事林俊英出席了會議，並提名周一嶽醫生加入協調委員會，當年協調委員會只有 12 人，周醫生是唯一的亞洲代表，他表示有責任為亞洲、中國內地和香港的殘疾人運動爭取權益。經過了兩年的籌備，1989 年國際殘疾人奧委會在德國波恩成立，周醫生被推選為第一屆執委會委員，直接參與殘奧會的工作。

維護香港的體育地位

　　周醫生強調，他在執委會內其中一項重要的工作是要維護香港在國際體育運動方面的利益，因當年已有人提出在 1997 年香港回歸中國之後，香港能否以獨立身份參加奧運會和殘奧運，他肩負着向各執委遊說解釋清楚的重責。受《基本法》保障，香港可以獨立身份參加國際賽事，當然也包括殘奧運。這種情況也適用於澳門，周醫生的努力澳門也得益。

　　周醫生當年在國際殘疾人奧委會任內做了大量有益於亞洲發

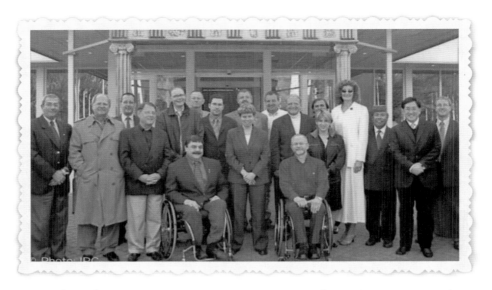

周醫生（右二）1997 年獲選為國際殘疾人奧委會副會長。（國際殘疾人奧委會提供）

周醫生（中）持續參與國際殘疾人奧委會事務。

展的工作，例如推動把遠南運動會的架構與國際殘奧會接軌，又因當年亞洲也只有東亞的殘疾人運動得到發展積極，他爭取中東國家加入國際殘疾人運動中。讓他高興的是在他和殘奧會同事努力下，成功爭取到亞特蘭大市政府在 1996 年夏季奧運會後舉辦該屆的殘奧運。由於當地政府認為殘奧運沒有商業價值，一度不願意續辦當屆殘奧運，但最終找到商業贊助舉辦了一屆成功的殘奧運。

周醫生於 1997 年當選為國際殘疾人奧委會第一副會長，負責該會的策略性發展。他與來自加拿大的時任會長斯特德沃德確定下來的兩個目標是：第一建立國際殘奧委會的長期會址，第二提升國際殘奧會的實力。當時的國際形勢是柏林圍牆倒塌，蘇聯解體，東、西德統一，德國把首都由波恩遷都柏林，因此留下不少又宏偉又具有人文歷史價值的建築因遷都而被空置了，這為國際殘疾人奧委會在物色總部方面提供了有利條件。當時波恩市政府有意把該市變身為國際非政府組織的中心，國際殘疾人奧委會正符合該市政府提出的條件。

周醫生回想起當時的情景時心情仍十分興奮，因波恩市政府提供了兩座建築物給國際殘奧會作總部，包括一座具歷史價值和一座現代化的建築物，更提供了 500 萬歐羅安置費；1999 年周醫生為國際殘奧會實現了第一個目標，建立了自己的總部。當年他也必須經常到波恩總部工作，交通上也頗為轉折，幸好他在七十年代曾在德國受訓一段長時間，因此對德國文化背景等都有一定的認識，為他日後在殘奧會開展工作提供了有利條件。

向奧委會成功爭取

至於對第二個目標，當年國際殘奧會希望爭取跟國際奧委會合作，因國際奧委會已在國際間建立了各方面的緊密關係，包括

商業贊助、電視轉播權等。但在 2002 年鹽湖城冬季奧運會時出現了申辦醜聞，周醫生和他的同事們藉此機會提議國際奧委會接納在舉辦了四年一屆的夏季奧運會和冬季奧運會後接着舉辦殘奧運，以重建形象。他們的努力得到當時國際奧委會內部分委員的認同，投下了贊成票，最後成功地讓國際奧委會寫入申辦程序中必須履行的部分。在 2000 年國際奧委會正式宣布了這重大決定，對周醫生和同事們來說這是很大的成就和貢獻。讓周醫生感到十分自豪的，是能為祖國在成功申辦 2008 年北京奧運會前完成了奧委會及殘奧會的合作書，加強了奧運與殘奧運的關係，在北京申辦殘奧運的過程也貢獻了自己的力量。

2004 年，周醫生加入特區政府擔任衛生福利及食物局局長，因此他在 2005 年任期屆滿後，離開了他為國際殘疾人奧委會作出重大貢獻的第一副會長職位。在參加了多年的國際事務中，周醫生表示他得着很多，包括接觸到政壇和體壇不同領域的重要人物，學習到各地的政治經濟制度、文化背景、思維方式，在處事方法和工作態度等多方面均得益不淺，有感自己能為世界各地的殘疾人士做點事，對自己而言很有意義。

繼續啟發更多殘疾人士

尤其在多年的殘奧會工作中，在推動發展中國家和地區殘疾人運動方面都見到成績。任內周醫生其中一職是向發展中國家提供發展基金，建立一套監管制度才能讓這筆基金真正地用在發展當地殘疾人運動方面。周醫生高興地表示，經過殘奧會近年的努力，發展中國家的參與程度大大提高了，從沒有隊伍到可以組隊參加國際賽，已踏出了第一步，這是他感到欣慰的，但在水平方面則仍待提高。香港在殘疾人運動要保持自己的優勢必須加把勁，

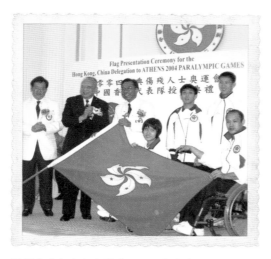

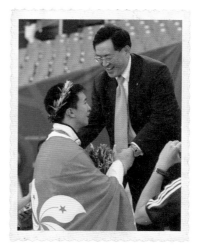

周醫生（左）出席雅典 2004 殘疾奧運香港代表
團授旗典禮。

雅典 2004 殘奧運，周醫生（右）
於蘇樺偉（左）領獎後上前祝賀。

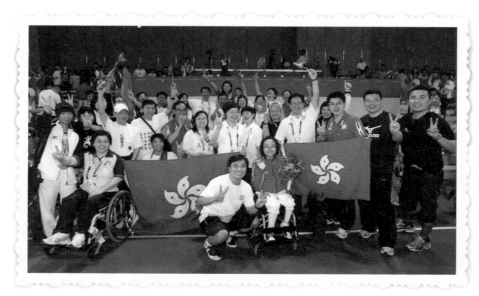

周醫生（前排右四）於北京 2008 殘奧運為港隊打氣。

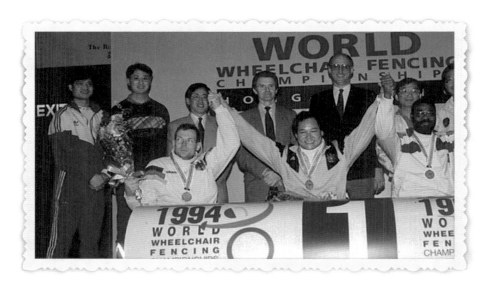

周醫生（後排左三）出席協會主辦之 1994 輪椅劍擊世界錦標賽頒獎禮。

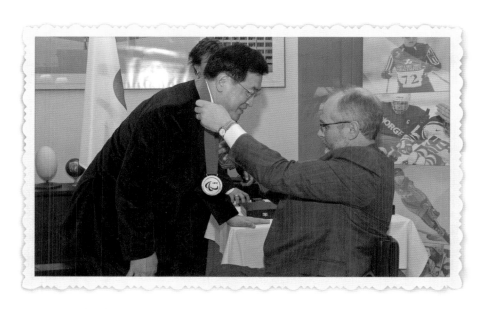

周一嶽醫生（左）於 2006 年榮獲國際殘奧會榮譽獎章，以表揚其積極推動殘疾人運動
發展，貢獻良多。

因除了早期發展的日本、澳洲外，近年泰國、印尼、中華台北的進步是顯著的。不過他深信香港運動員皆進取而且團結，所以很有信心可以維持優勢。

展望香港殘疾人運動將來的發展，周醫生對香港運動員感到自豪，他認為要以運動員為中心，因為參加運動可以啟發他們正視人生，殘疾人士通過運動可以發現自己的長處。雖然他們在肢體上或會跟別人有不同，如果我們給予適當的支援，他們仍可克服不同挑戰，找到自己的價值。香港是一個有愛心的社會，對殘疾人士的歧視情況已大為改善。現時香港不管是殘疾人士運動或是健全人運動的發展勢頭甚好，得到了政府及各界的支持，因此我們應該好好把握住這些機遇，繼續讓香港運動員繼續發光發熱。

不負初心貢獻殘疾人運動

林國基 BBS, JP　高級國際級別鑑定師、
2013 年至 2022 年協會主席

「我與運動員已融為一心，一同享受

　　林國基醫生與殘疾人士結緣於七、八十年代在學階段，出於對服務社會的初心，他和一班熱心的同學，每週都會到心光盲人院暨學校和青少年踢足球，失明同學當年又是如何踢足球呢？ 他回憶說，是用超級市場的膠袋包着皮球，當皮球滾動時一樣可以發出聲響。現時五人制（盲人）足球內會裝上一個發聲的儀器，讓視力不好甚至完全失去視力的足球員，憑着皮球內儀器發出的聲響引導，而去追逐皮球，如此進行足球比賽確實跟健全人有些分

別。當年所使用的方法雖然比較原始，但一班青少年踢得十分投入，樂在其中，林醫生和院內青少年都很期待這個每週活動。

投身服務殘疾人士

後來，林醫生的社會服務工作不單只是到心光盲人院暨學校，還擴展到香港紅十字會甘迺迪中心，此中心為身體弱能的小朋友提供全面教育和復康的服務。當時林醫生和同學們協助甘迺迪中心的小朋友建立了一個幼童軍團。小朋友雖然有體障，他們卻十分積極投入童軍活動，尤其戶外活動，幼童軍喜悅的樣子永留心中。這些社會服務讓林醫生有所啟發，也堅定了他以後繼續服務社會的初心。

比賽勝利的喜悅和承受失敗的失落」

在八、九十年代，林醫生完成了醫科課程和取得骨科專科的資格後，工作上的目標亦已部分達到，可以有較多時間繼續參與社會服務工作。1990 年協會正在物色醫生加入協會的醫療委員會提供醫療支援，林醫生認為這是難得機會。1991 年林醫生以香港隊隨隊醫生的身份，跟香港隊一同前往英國史篤曼維爾出席一個國際傷殘人士運動會，此行為他帶來十分寶貴的經驗。

國際殘奧運動員功能級別鑑定專家

　　早期殘疾運動的發展集中於推動運動員參與體育運動，以體育運動來加速復康。隨着進一步的發展，殘疾人士體育運動的競爭性加強了很多。由於殘疾人士的傷殘程度不同，在參加各項運動中也有不同影響，因此在八十年代末到九十年代初，如何為殘疾人士進行功能級別鑑定就被提到國際議程上去。1989 年國際殘奧會成立，1991 年史篤曼維爾的國際功能級別鑑定研討會中，為 1992 年巴塞隆拿殘奧運確定了用新的功能級別鑑定的制度，對所有參加該屆殘奧運的運動員進行功能級別鑑定。自此國際殘奧會全力推行功能級別鑑定的工作，林醫生便開展了他為殘疾運動員進行級別鑑定的生涯。

　　功能級別鑑定工作目的，是希望殘疾運動員能與身體功能水平同等的運動員更公平地競爭，在比賽前進行級別鑑定非常重要。好讓不同殘疾類別，如痙攣、截肢、小兒麻痹症等的運動員，可以一同比賽。故此，功能級別鑑定專家必須與時並進，上課吸收新知識，每年要出席兩次大賽級別鑑定工作，才能保證級別鑑定師資格。隨着時間的演進，過往做級別鑑定專家有不少是熟悉該項運動的醫生或物理治療師。級別鑑定分為醫學上的層面和技術上的層面，例如乒乓球項目中，為何不同的肢體殘疾球員所發出的上旋球都會不同，這便要在技術層面上解釋，並不是單循醫學層面能判斷，現時已有不少退役運動員和教練加入級別鑑定的行列了。

　　作為級別鑑定專家最重要的是要學會溝通。他記得有一位日本女子乒乓球員因前足遇到意外要做手術，她在遇意外前已在日本打球打得不錯，但鑑定結果認為她不符合最低殘疾程度，不能參加認可的比賽。如何確實地向這位日本運動員解釋，是林醫生

遇到過較難開口的個案。級別鑑定專家必須要掌握良好溝通技巧，不能只對她說一句你不合符資格就算了吧，這對運動員的打擊很大。要為她設身處地設想，提供多方面的建議，有技巧地說：「除了乒乓球外還有很多項目是適合你參加的，這或許是個好機會去嘗試參與其他運動項目。」與運動員融為一心，以此去開導效果會更好。

作為香港隊隨隊醫生的寶貴經驗

事實上，「與運動員融為一心」的意念啓發於 1991 年的史篤曼維爾之旅。他與香港運動員同住於由軍營改建的運動員宿舍中，彼此建立起深厚感情，大家的關係亦師亦友，更從運動員參加比賽和訓練中可以學習到他們堅毅不屈的精神。有一次觀看香港運動員在英國銀石賽車場進行輪椅田徑比賽，從高處俯瞰看到運動員在微雨中要推極長的路程，但他們仍然很努力、不怕辛苦地完成了比賽，這種堅毅精神令他很感動。

林醫生自加入協會後，曾擔任多項工作，每個崗位都令他逐漸積累經驗。最讓他難忘的是在 1992 年，同時以港隊隊醫和功能級別鑑定委員會專家的身份，出席巴塞隆拿殘奧運。他主要的級別鑑定工作是鑑定乒乓球運動員，所以在乒乓球館逗留的時間較長。該屆殘奧運香港運動員鄺錦成獲得男單金牌，他在落後時也不放棄，而是一分一分地追上來，最終奪得金牌。鄺錦成的堅毅和不服輸的精神深深烙在他心間。其時乒乓球王文華教練十分緊張，一位女乒乓球運動員由領先的大好形勢轉為落後時，王文華教練在現場緊張非常，遂向林醫生表示因太緊張而怕心臟無法負荷，必須到場外休息。此刻林醫生也跟隨王文華教練出外以防萬一。這次突發的事情讓他了解到，作為一名隊醫除了支援運動員

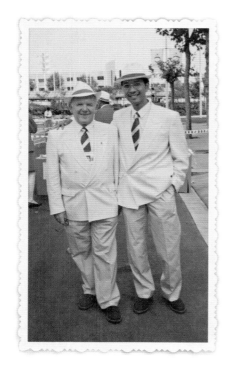

巴塞羅拿 1992 殘疾人奧運會，林醫
生（右）擔任級別鑑定師所穿之指定
服飾。（林國基提供）

林醫生與香港運動員建立起深厚感情，運動員堅毅精
神令他很感動。（林國基提供）

林醫生（右二）與幾位痙攣運動員組
隊參加了毅行者籌款，彼此合作無
間。（林國基提供）

外，也必須支援隊伍中的教練和職員的身心，這才算得上稱職。幸好最後他們在乒乓球館外面收到了好消息，這場比賽香港隊隊員最終贏了，並獲得了獎牌。

林醫生與運動員出席了好幾屆殘奧運，以他的說話來形容：「我與運動員已是融為一心，一同享受着比賽勝利的喜悅和承受失敗的失落。」他與運動員的關係真的是亦師亦友，有一年為了為協會籌款，他和幾位殘奧田徑接力隊的痙攣運動員組隊參加了毅行者。他形容大家「膽粗粗」作出這次決定，只因當時大家都希望為協會做點事和籌款，現在回想，應該作更充足的預備才行事。幸好這次毅行者可以順利完成全程，並成功為協會籌得一定數目的款項，他說：「這個組合曾兩次組隊參加毅行者，這種深刻的經歷，令我和運動員間無分彼此。一些運動員在體育領域中取得很高成就，我會跟他們一樣有同樣的感受，例如張偉良等以自己的成就來回饋社會，我也為他們感到光榮。有些運動員身體出現問題，我會在能力所及下提供醫療支援。與運動員之間所建立起來的友誼皆是對我的推動力。」

推動協會健康發展

林醫生由 2013 年至 2022 年擔任協會主席，之前也擔任了八年副主席，期間他也有擔任政府和體院的公職。2013 年，時任會長周一嶽醫生獲邀出任平機會主席，為免利益衝突，會長一職便由原來的主席馮馬潔嫻女士接任，他便由副主席接任主席，開始了協會主席的工作。在擔任主席期間，林醫生致力為協會的執委會建立較為健全和有活力的接任機制，希望每一任主席的任期為八年，八年間經歷兩屆殘奧運，他認為要實現主席訂下的目標，八年的時間十分充足了，亦希望這個機制運作令以後協會執委會的

換屆有所依據。他加入協會差不多 20 年，在這 20 年間社會變化不小。當年協會內的醫生和物理治療師，多是在政府任職，有些運動員也是公務員，所以在告假出外參加比賽時較容易得到政府和部門的認同和支持。但現在情況則有所改變，因此協會也應考慮如何應對這種改變，否則將來或會出現出隊參加比賽時，欠缺足夠醫生和物理治療師支援的情況。

還有一個重要決定，是他任內與馮馬潔嫻會長、林俊英總幹事等人士取得的共識。協會自 1972 年成立以來，兼負地區殘疾人奧委會及本地殘疾人運動項目發展的工作，為了明確界定兩者的職能，協會於 2022 年 4 月 1 日開始分拆為兩個獨立機構：「香港殘疾人奧委會」及「香港傷殘人士體育協會」。雖然同是推動香港殘疾人運動，但所肩負的職責有所分別，大家均認同分拆後，對將來香港殘疾人士運動的發展是大有好處的。他在任內亦與韓國殘疾人奧委會簽署了協會首份與國際殘疾人奧委會地區殘奧會會員簽訂的合作備忘錄，為備戰殘奧運及亞洲殘疾人運動會作更好的準備。雙方同意在未來四年攜手推動殘疾人運動發展，提高兩地運動員競技水平。

為了銳意加強協會執委會的共融性，他積極物色不同行業的精英加入協會執委會中，不只限於醫生和物理治療師。執委會內有各行業精英，有利協會向多方面發展，現時包括市場和公關精英、體育用品行業的傑出人士等。希望協會執委會的組成能夠年輕化和具有活力，得以一輩一輩地傳承下去，並十分鼓勵執委會委員多參與國際殘奧會的事務。在這幾年間，他表示幸運地協會物色到現任主席梁禮賢醫生，他也是獅子會總監、中華企業家協會董事，還有其他委員都是行業中的精英。他認為作為主席應該除了有全盤計劃外，還要有前瞻性，不是只着眼於目前的工作，這對協會的發展十分重要。

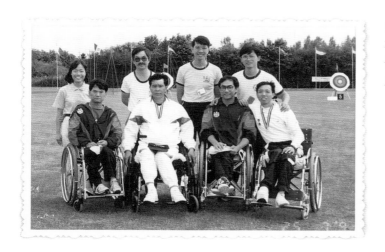

1991 年林醫生（後排右二）首次以隊醫身份，隨港隊出戰史篤曼維爾殘疾人運動會。

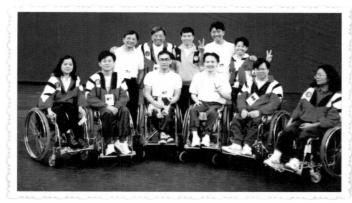

王文華教練（後排中）在巴塞羅拿殘奧運一度緊張非常。

悉尼 2000 殘奧運，林醫生（後排左）及醫療團隊成員隨隊出發。（林國基提供）

林醫生曾在殘奧運中擔任藥檢工作，有機會出席 2006 年在都靈舉行的冬季殘奧運，該屆冬殘奧運的冰壺項目十分精彩，因而啟發了他希望在他的任期內或卸任後，香港可以有殘疾運動員參加冬季殘奧運，這是他的心願之一。林國基醫生由衷地多謝政府各部門、香港體育學院及一直支持協會的機構、贊助商、義工、殘運之友和過去 50 年曾服務協會的全體員工，感謝各界為殘疾人士打造更多元和更大舞台，讓殘疾運動員可以有更多機會，在人生的舞台上發光發熱。

協會於 2022 年 4 月 1 日開始分拆為兩個獨立機構「香港殘疾人奧委會」及「香港傷殘人士體育協會」，走進一個新的時代。下圖為 4 月 1 日後換上的新標誌。

堅毅磨練出「天下第一劍」

亞特蘭大 1996 殘奧運
輪椅劍擊四金得主

張偉良 BBS, MBE, QGM

「人的一生總不會風平浪靜，痛苦

　　1996 年亞特蘭大殘奧運四金得主張偉良，是香港殘疾運動員的標誌性人物，他在殘奧運和其他比賽中取得的成就，被視為香港殘疾人運動的里程碑。1983 年 9 月 9 月在他身上發生的事，改變了他的一生，他的英勇行為和經歷書寫出一段段感人故事，激勵了不少人。1997 年他獲選為香港十大傑出青年，翌年也被肯定當選為世界十大傑出青年。他表示：「我的性格是不愛把不喜歡的事長期放在心上，這樣會影響了自己以後所走的路，面對任何困難、身陷甚麼困境我只會選擇積極面對，不會自怨自艾，積極地從黑

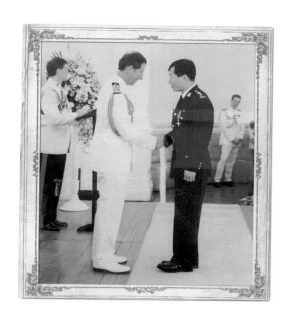

張偉良（右）在 1997 年獲查理斯王子頒授大英帝國員佐勳章（MBE）。（張偉良提供）

只是暫時的，要相信自己可以克服困難」

暗走出來。」張偉良憑這種品性闖過人生中一個又一個的難關，不斷為我們發放正能量，樹立了一個既高大又觸手可及的形象。

不能接受失去一條腿

1983 年 9 月 9 日颱風愛倫襲港、高掛十號風球，時任消防隊長的張偉良奉命去摩星嶺進行救援，他在海邊拯救一名老婆婆時

大片山泥傾瀉而來，把他的半身掩沒在水中，左小腿被一枝鐵枝插穿身體，而且被山泥砸着動彈不得，他的生命危在旦夕。他當時腦海中一片空白，內心自然的反應是：「我唔想死！」他醒來時已身在醫院，被砸爛的小腿受到細菌感染傷口迅速擴大，細菌亦不斷擴散，情況危急，在深切治療部接受治療10多天後，醫生直言他受感染的左腳小腿必須切除，以制止細菌不斷擴散，以免生命也受到威脅。

收到這個消息時他是無法接受的，心中想着「為何是我？」當年只有23歲的他事業剛起步，考上消防隊長，對未來充滿憧憬，躊躇滿志，他不能接受失去一條腿的事實，他的意願是在前線救人，但現在能否活下來也成疑問。他形容當時的感受猶如是「天塌下來了」，甚至憤怒地把醫生趕出了病房。

第二天媽媽到醫院探望，不斷遊說他接受這現實，因細菌感染關乎性命。那時，朋友安排了雙腳都裝上義肢的友人探訪他，見到友人雙腳上的義肢，他親手觸摸了一遍又一遍，親睹友人裝上義肢後也可以行動自如，張偉良心中再萌生出希望。他自認是充滿正能量的人，如裝上義肢，他有信心可以行走自如，要積極面對並接受這個現實，於是下了一個關乎以後人生的重大決定：做截肢手術切去左腳小腿。

積極為家人謀取幸福

張偉良憶述說，身體突然間失去了某部分，跟自己健全時有很大分別，內心始終是難以接受的，但他始終抱持樂觀的性格：「人生總有缺憾，有時有些事情發生了，你根本沒辦法去選擇，能夠做的就只有盡快去適應環境；與其只懂抱怨，不如忘記背後，積極為自己及家人謀取幸福，活得比以前更精彩，才是最好的出

路。」他在瑪麗醫院留醫了兩個月，共做了七次大小手術，最終裝上義肢了。及後被送入戴麟趾夫人復康院住了三個半月，主要是學習如何行走，該段期間猶如嬰孩般要從頭學起。由裝上義肢到學會並習慣行走這段期間也不易過，因傷口的敏感皮膚痕癢難當，尤其是他復工後擔任消防教官時，面對學員時不能出手去止痕，讓他感到十分尷尬。

張偉良自信地表示：「我的性格是樂觀和不認輸，面對困難不會輕易放棄。」有了這種信念，裝上了義肢的他很快便重新站起來，充滿信心地在人生的道路上再出發。為了盡快適應和學習走路，可以照顧自己不讓家人擔心，他在等待裝義肢期間，不時以吹氣的臨時義肢去學行，希望可以盡快適應。他自受傷當天起，只在短短的五個半月內便可以復工重返消防崗位，他成功跨過了這度人生最大的難關。由受傷截肢到重返消防工作這段期間，他一路走過來都是態度正面的。雖然身體有缺憾，他也會盡量做好自己不讓家人擔心，為自己和家人爭取更好的生活。

在重返消防崗位後，他要求自己不能喪失謀生能力，於是不斷嘗試轉換不同部門，學習新知識，例如審批防火圖則、審批防火牌照、參與教學工作等。期間遇到的困難都一一克服過來，尤其是在擔任消防教官時，課堂上示範使用消防儀器，由於肢體不健全有些操作無法順利進行，無法親自去做，他會在同事協助下完成示範，絕不馬虎。他更會把全面和深入的知識灌輸給學員，有時要在操場上訓練，張偉良堅持跟學員們一起站足四小時。他以這種態度去做好自己的工作，直到從消防工作崗位上退休。即使意外讓他幾乎失去生命，但他對工作抱有使命感，他認為消防的工作是在前線救人，不時要面對生離死別，自己只是失去了一條腿，要好好地生存下去。

為七個月大的女兒作決定

正當一切都向好之際，四年之後，他的人生路上又遭遇到另一次重大的打擊。他不足七個月大的女兒被檢查到左眼出現腫瘤，癌細胞有擴散的危險，必須把左眼切除，而右眼要進行有針對性的治療，否則也要切除。面對女兒的病情，他表示心情較自己要截肢更要痛苦，因截肢的痛苦他可以承受，但女兒只有七個月大，自己對她作出的任何決定都足以影響她的一生，「福無雙至，禍不單行」，如醫治不成功女兒便會失明。

為何又是我？上天似乎跟張偉良特別過不去，有人認為他命不好，所以噩運接踵而來。張偉良並沒有怨天尤人，既然可以克服截肢的挑戰，相信這個難關也可以跨越。作為父母，子女的一切都會牽動神經，他選擇積極面對而非逃避，他要盡自己的一切能力去醫治女兒。張偉良留醫期間認識的醫生向他建議，可帶女兒到英國治療，英國有專門的技術可以作針對性的治療，這為張偉良帶來了曙光。張偉良憶述，當年是把畢生積蓄都帶上，攜同女兒遠赴英國求醫。

女兒得到及時的治療後，右眼得以保留，現在只是有近視而已。女兒現已大學畢業，投身社會工作。女兒的人生態度很正面，心地善良，擁有不少朋友，讓張偉良十分放心。他表示，一生中最大的成就並非只有殘奧運金牌，而是子女們健康成長，有自己的家庭和事業，懂得解決人生路上遇到困難，這是他感到最自豪的。

「我們每天都會遇到困難和挑戰，分別只是大和小而已，因此我們只能開心積極地面對，這並非要把困難束之高閣，也不要把困難無限擴大，而是要去找一步一步解決的辦法，不要低估自己，要對自己的能力有信心。」究竟至今張偉良認為自己是得的多還是失的多？他表示很難劃下一條界線的。失去一條腿後得到很多關

張偉良一生中的成就除了金牌外,還有的是子女們都能健康成長。(張偉良提供)

懷和支持,也在殘奧運和不少比賽中獲得獎項,他經常告誡自己要堅持,當克服了一個困難後自信心便油然而生了。如果命運能選擇,必會希望擁有可以上山下海的身體條件,但即使沒有,我們也不需時常記掛不開心的事情,人生應該爭取多些嘗試,多一些體驗,應該享受生命。「我的人生態度是讓自己活得開心,活得精彩!」張偉良為我們上了一節人生必修課。

踏上殘奧運劍擊之路

張偉良熱愛運動,在截肢前已參加過多項體育運動,在截肢之後也不例外,身體的缺憾難不倒他。他放開自己多去嘗試,多

張偉良（左二）於亞特
蘭大殘奧運奪得花劍
個人賽金牌。

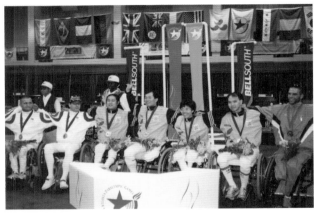

張偉良（中）於亞特蘭
大伙拍隊友奪男子團
體花劍金牌。

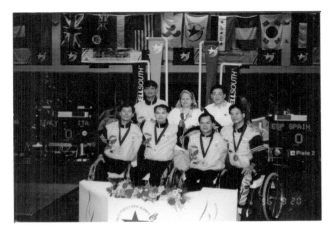

男子團體重劍同樣獲
得金牌，時任總教練
王銳基（後排左一）功
不可沒。

去體驗，在截肢之後也投入獨木舟、輪椅籃球、潛水、射擊、射箭、騎馬等運動。1991 年截肢後復康期間，他到九龍公園進行游泳復康訓練時，泳池旁的副場正舉行輪椅劍擊訓練班招募，熱愛運動的他立即報名參加訓練。他感到劍擊很適合自己，一試便迷上了，自此便展開了他的輪椅劍擊運動員生涯，後來更獲選入體院進行更專業的訓練，成為香港隊的一員。他投入大量時間訓練，日間上班晚上便入到體院受訓，週六週日假期風吹雨打也從不間斷，他很享受跟隊友一起訓練的日子，並嚮往一班隊友出外比賽的生活。

迷上了劍擊之後，身上雖然多了不少在訓練時被劍打傷的痕跡，但他絕不放棄，為了爭取時間練習，他爭取在午飯時間練。當然是無法手握實劍去練，他則用「心」去練，用心去摸索對手的打法，用心去溫習教練安排的訓練方法，他「天下第一劍」的美譽便是這樣成就出來的。

1994 年，他正式代表香港到北京參加遠東及南太平洋區傷殘人士運動會便奪得冠軍，也是他的第一個國際賽冠軍，鄧小平的長子鄧樸方親手為他掛上金牌。期後他代表港隊南征北戰，連奪 1995 至 1998 年的意大利國際賽金牌，1996 年他在亞特蘭大殘奧運上更奪得四金，把個人和港隊的成績帶上新的高度。張偉良坦言，早期出外比賽時，參加國際賽的道路並不平坦，面對外國劍手曾連一分也得不到，心情是痛苦的，最尷尬的是當年代表香港打團體賽，港隊當年被視為「魚腩」隊。面對如此局面，張偉良並沒有氣餒，他不服輸，鞭策自己要有鬥心，不計較輸贏，只要盡力發揮平日訓練的效果便可。在總結過在比賽中的表現後，他認為在體能和速度上均未達標，故在平日訓練中加強體能和速度訓練，不知不覺間，刻苦訓練得到的效果就在比賽中發揮出來了，遇到過去每每是負多勝少的對手，終於了某一場比賽能開始擊敗他。

沒遇過失敗便不會成功

　　張偉良也遇過運動員「想贏怕輸」的「樽頸」。1995年獲得第一個冠軍後，反而給自己心理上造成頗大壓力，之後在比賽中輸得一塌糊塗。飽受「想贏怕輸」的情緒困擾，經過教練和運動心理學家的輔導，他得到啟發，放下冠軍包袱，專心準備每一場比賽。解決了「想贏怕輸」的心理後，他在輪椅劍擊路上輕裝上陣，取得一個又一個獎牌。

　　張偉良度過八年的運動員生涯，也經歷了他認為最難忘也是最遺憾的賽事，這場比賽也直接造就了他在1996年的「豐收期」。1995年3月他在意大利比薩舉行的國際賽中奪得金牌，同年10月繼續出戰在英國黑池舉行的比賽，有了在比薩奪金的氣勢，他對在黑池問鼎金牌充滿信心。由於太看重此場比賽的勝負，導致心理包袱無法放下，甚至晚上也無法入睡，結果比賽八強不入。這次失利讓他再次認識了自己的弱點，不管在心理上、技術上、體能上都要有所改進。「運動員沒有遇過失敗便不會成功。」張偉良慶幸在亞特蘭大殘奧運前發現了自身的問題，為亞特蘭大殘奧運打下奪金的基礎。

　　在亞特蘭大殘奧運奪得四面金牌是張偉良運動員生涯的高峰，之後他也在1996年及1998年意大利國際劍擊賽中奪得冠軍，至1999他決定退役結束劍擊運動員生涯。他解釋說決定退役有兩個原因，其一是年紀已接近40歲，訓練和比賽遺留下來的傷患要治理，其二是在消防的工作越見繁重也責任重大，升遷後要負責審批港九新界的樓宇消防圖則，無法抽出更多時間進行訓練，於是他選擇了在1999年退役，告別了為他取得榮譽和影響了他一生的輪椅劍擊。

　　張偉良總結經驗，認為劍擊是一項必須有鬥心及要思考的運

動，面對不同對手時要思考應對的戰術，方能克制對方，就如我們的人生路一樣，要有鬥心和思考。劍擊不是講求力量的運動，很適合亞洲人的體型。他表示乘着電視直播東京奧運和殘奧運的契機，讓香港市民認識了健全運動員和殘疾運動員在運動場上拼搏的風采，社會上引起頗大迴響，建議政府來屆也應繼續轉播體育盛事，延續成果。另外康文署可以聯同各地區組織例如視障、傷殘、聽障等機構，組織地區基層訓練班，讓該區青少年可以參加訓練班以吸納更多人才，擴大培訓層面，以上種種必須有政府的支持才能成功。

擔任公職積極回饋社會

張偉良在當運動員期間和退役後一直有為肢體傷殘人士服務，擔任香港復康會主席至今已有七年。期間，他決意把自己在消防學到的專業知識回饋社會，復康巴使用上時會出現「有車無人用，有人無車用」的情況，張偉良便參考消防的做法，利用他的電腦知識來調動復康巴，問題得到解決。他也是香港復康聯會主席，多年來積極參與社會服務的公職及義務工作，透過參與這些工作，致力推動政府關注和改善殘疾人士的福利和政策，協助及培訓殘疾人士就業，倡導平等機會及傷健共融。除了以上兩個公職外，他擔任香港傷殘青年協會主席也有 20 年了，傷青其中一項宗旨是為香港殘疾人士爭取權益及籌辦技術訓練及康體活動，故舉辦不少殘疾人體育訓練，推廣普及殘疾人運動，發掘和培養出有潛質的參加者，再推薦給香港殘疾人奧委會暨傷殘人士體育協會。張偉良於 2016 年獲香港政府頒發銅紫荊星章以表揚他熱心服務社會。

去年他亦加入了協會成為運動員紀律小組委員，他表示會一直參與殘疾人士服務的社會公職。不離不棄的原因，在於自己也

是在參加運動後加快了復康期的得益者——他曾在復康院住了三個月，期間參加了不少體育運動，參加運動能令殘疾人士重建信心，讓他們不再自我封閉，也更容易重返社會，並常以此經歷動員殘疾人士參加運動。

張偉良在退休前擔任助理區長，負責審批消防牌照，有時也要負責處理市民的投訴，對於市民的投訴他有獨特的處理方法——以「聆聽」和「安撫」的方法一一化解這些投訴。雖已在消防工作上退下來，也結束了劍擊運動員生涯，張偉良除了繼續參加公職回饋社會外，他仍然希望以自己的經歷，發放正能量幫助別人。他特別勉勵年青人，「人的一生總不會風平浪靜，痛苦只是暫時的，要相信自己可以克服困難，闖過了前面便是一片青天。」

當選傑青後，張偉良（前排右二）繼續貢獻社會，並以傑出青年協會執行委員會委員身份出席傑出學生選舉。（張偉良提供）

2016 年，張偉良獲時任行政長官梁振英頒授銅紫荊星章（BBS）。（張偉良提供）

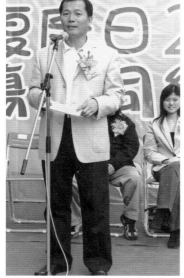

傑出青年協會主席張偉良出席活動。
（張偉良提供）

中國內地與香港共同發展

協會在幫助中國內地推動殘疾人運動不遺餘力，多年來的努力包括舉辦比賽、傳授技術和知識等。方心讓教授跟中國殘疾人聯合會主席團名譽會長鄧樸方的關係緊密，能更有效地幫助中國內地發展殘疾人運動。1984年中國第一屆全國殘疾人運動會在方心讓教授的家鄉合肥舉行，1987年第二屆全國殘疾人運動會在唐山舉行。兩地協會的關係十分密切，為更好地發展殘疾人運動打下了良好基礎。

早期內地傷殘人士的配套十分匱乏，香港有不少有心人專程把器材捐贈到中國內地。雖然內地起步較遲，但透過兩地的共同努力，內地的殘疾人運動發展迅速，部分項目水平現已超越香港，在殘奧運和國際比賽中取得優異成績。

2010年起，關係更進一步，香港的運動員訓練得到內地支持，前往內地受訓。2008年北京殘奧運後，香港運動員不時到北京殘疾人運動訓練中心受訓，例如羽毛球球隊曾在2010及2011年到內地集訓；射箭、射擊隊到杭州集訓等。特別是香港跟廣州的關係更加深厚，互相扶持共同進步。香港也為協助內地開展殘疾人運動提供自己的經驗，協會為國家發展殘疾人運動方面作出的貢獻，早已寫在殘疾人運動的發展史上。

讓自身光環發散殘奧運

劉德華 BBS, MH, JP

現任副會長、
北京 2008 殘奧運愛心大使

「確實是每一位運動員都值得我們去

協會在發展和推廣香港殘疾人運動方面，借力了社會上不同領域的專業人士的協助，邀請了醫生、物理治療師、校長、教師、體育行政人才以及在社會具影響力的人士加入協會，例如協會的副會長──演藝名人劉德華。

劉副會長形容自己跟殘疾運動員結緣，到加入協會領導層擔任副會長一職，是自然而然的一件事，全無半點刻意。起初他沒想過會加入協會成為副會長，初心乃為香港殘疾運動員做點事，給他們更多的支持和溫暖。他憶述當時為「傑青」拍攝特輯，內容以介紹殘疾運動員的個人事跡、奮鬥經歷為主。其中一位主人翁，便是在亞特蘭大 1996 殘奧運中奪得四面金牌的輪椅劍擊運動員張偉良，他也是劉副會長第一位認識的殘疾運動員。

受張偉良的事跡感動

在拍攝過程中，張偉良的事跡令他倍受激勵，雖然身體遭遇不幸，但依然活出精彩人生，其事跡深深感動了他。自從認識了殘疾運動員後，劉副會長也加入了協會，對殘疾人運動和運動員開始有了初步認識，也對殘疾運動員生活上、工作上各方面的困難，產生關心之情。他認為不論是道路與地方有欠通達、抑或社會對他們抱有異樣眼光，也會讓他們感到不舒服。幸好，現時社會上基本已消除了對殘疾人士的誤解及成見，政府在支援殘疾人士的配套亦大為進步。他一再表示殘疾運動員每天都要克服自身

支持和學習」

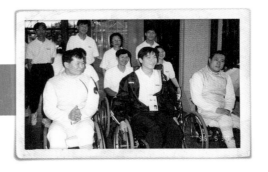

行動不便的挑戰，這種努力不懈的精神已很值得我們學習。

早於 1992 年，劉副會長應香港一家電視台的邀請，前赴巴塞隆拿拍攝一個有關奧運馬拉松賽事的特輯，期間他知道奧運舉行過後，即將進行殘疾人奧運會，這讓他大感興趣和好奇，於是在特輯拍攝完畢後，留下來觀看殘奧運。親身在現場觀賽，震撼了劉副會長的身心，若說殘疾運動員在場上比技術、比速度，倒不如說他們是在跟自身的肢體不全比拼，比的是意志和決心。殘疾運動員的表現深深打動了他，自此之後，他對每屆奧運後舉行的殘奧運特別有興趣，希望對它有更多和更深入的了解。他表示，殘

劉副會長（右一）出席亞特蘭大
1996殘奧運香港代表團記者招待
會，與張偉良（右二）及陳錦來
合影。

劉副會長在記者會上體驗輪椅劍擊。

劉副會長（前排左五）為巴塞隆拿1996殘奧運香港代表團辦慶功宴。

疾運動員同樣地努力為他們所代表的國家及地區爭取榮譽，也應給予他們同等的支持和關注。

自張偉良的事蹟中，他得悉香港殘疾運動員在輪椅劍擊這項目一直成績優秀，後來他又認識到在亞特蘭大1996及悉尼2000殘奧運男子T34-37級4x100米接力分別取得一金一銅的「神奇四小子」——陳成忠、張耀祥、趙國鵬及蘇樺偉。他在一次偕好友余錦遠副會長一同前往殘奧運觀賽後，便意識到應該在不同層面鼓勵和支持殘疾運動員。此時余錦遠已擔任副會長多年，於是便邀請他一同參與支持殘疾運動員的工作。此後，劉副會長便把協會的工作寫上他的工作日程當中。

劉副會長表示，最寶貴的是殘疾運動員對人生果敢的態度、對困難努力不懈的精神，十分值得學習，對他的工作亦很有啟發性。與他們的相處過程中，他感受到運動員之間的互相關懷和支持，洋溢一種十分純粹的感情。一次田徑運動員余春麗因跑鞋破舊了，直接影響訓練和比賽，隊友蘇樺偉知道後，向劉副會長提出，希望為她購置一對新跑鞋。劉副會長於是有感田徑隊的關係就像一家人，互相關懷，如兄弟姐妹一般，把對方的困難惦記心上。他說：「當時殘疾運動員沒有商業贊助，跑衫跑鞋都要自己購買，但他們對體育運動堅持不懈，為實現目標努力拼搏，每當遇到困難時，我便會以他們的例子來鼓勵自己。」

在2008年北京殘奧運期間，除了接觸到香港殘疾運動員外，劉副會長還有不少機會接觸到內地運動員。其時，香港運動員與內地運動員們共同訓練，由於殘疾程度不同，訓練時遇到各種困難，他們都勇於一一克服，這讓在場的人都反省，他們不怕挫折克服困難，我們擁有健全的身體，為何不可以呢？

北京殘奧運愛心大使

劉副會長被委任為 2008 年北京殘奧運愛心大使。回想起當年，他仍心潮起伏，能夠被委任他感到自豪和榮幸。「我從未擔任過愛心大使的工作，跟殘奧運的關係也非十分密切，能夠成為愛心大使可能跟我是中國殘疾人福利會的副理事長有關。」記得當年他被委任為中國殘疾人福利會副理事長時，也有人提出異議，認為委任演藝名人當副理事長，他們或會分身不暇，未及兼顧會務。但事實上劉副會長自被委任後，是百分百投入到宣傳推廣殘奧運的工作中，他以自己的個人影響力不斷呼籲大家關注殘奧運，支持殘疾運動員。他更為北京殘奧運創作主題歌曲，自費拍攝宣傳北京殘奧運的宣傳片，親身扮演殘疾運動員，把他們刻苦訓練，在賽場上努力拼搏的形象完美地演繹出來。

在擔任北京殘奧運愛心大使期間，他獲安排前往在北京順義區中國殘疾人體育運動管理中心，實地觀看殘疾運動員的訓練情況，他說：「我共看了 10 個項目的訓練，見到的場情景再度讓我十分震憾和感動。」內地的殘疾運動員，不管是在已達到世界水準、屢屢獎項的運動員，還是未達國際競爭水平的運動員，都力爭上游，希望衝擊獎牌，每一位的奮鬥故事都很感人，給予劉副會長莫大的鼓舞，「確實是每一位運動員都值得我們去支持和學習。」

細說與蘇樺偉結緣

2000 年悉尼殘奧運，劉副會長也是香港殘奧代表團的一員，到現場為香港殘疾運動員打氣。他說，「其實每次有機會親身觀看殘奧運，我也覺得自己是他們的『粉絲』。正因為抱着這樣心情，對他們的生活、比賽都投入了感情，對他們的一切都有親切感。」

國家隊運動員同樣令劉副會長（前排正中黑衣）印象深刻。（劉德華提供）

劉副會長（中）與「神奇四小子」為協會活動齊撐殘奧精英拍攝宣傳片。（劉德華提供）

劉副會長（左）一直支持殘疾運動員。（劉德華提供）

劉副會長（左）與好友余錦遠副會長（右）於仁川 2014 亞殘運觀看港隊賽事。（劉德華提供）

他很高興有機會為他們做一些推廣宣傳工作，發揮自己個人有限的力量，也算是為他們出一分力。

該屆賽事，田徑運動員蘇樺偉在男子 T36 級 400 米賽事登場，他特意幫偉仔把整個比賽過程拍攝下來。偉仔礙於弱聽，聽不清楚起步手槍聲，往往會比其他選手慢，但蘇樺偉憑着鬥志，從最後位置中趕上來，終成為第一個衝線的跑手，勇奪金牌。偉仔不甘落後，勇於挑戰的精神時刻鼓勵着劉副會長，至今他仍保留着偉仔這段比賽錄像。

2004 年雅典殘奧運之後，蘇樺偉中學畢業了，打算不做運動員到社會找工作謀生，劉副會長得悉後，安排了偉仔到歌迷會「華仔天地」工作，每週工作三天，負責一些上載照片的文書工作，一切以不耽誤偉仔參加訓練為原則。有時他在歌迷會遇到偉仔，為怕偉仔太悶，還會教他一些小魔術讓他解悶。歌迷會有些活動太熱鬧，偉仔戴着助聽器覺得太嘈吵，也會安排他到較安靜的地方稍作休息。2008 年北京殘奧運，偉仔在男子 T36 級 100 米決賽中失利無法奪金牌，劉副會長第一時間到場安慰和鼓勵他，結果偉仔在 200 米決賽中不但奪得金牌，還打破破了世界紀錄。

致力推廣殘疾人運動

劉德華副會長希望從兩方面幫助殘疾人運動的發展。第一，加強對殘疾運動員和殘疾人運動的宣傳，令社會人士都認識殘疾運動員，宣揚他們的價值，特別是說服父母支持殘疾子女參加運動。現時社會環境改善，醫療條件充足，醫學發達，天生殘疾的青少年已近乎絕跡。他明白殘疾子女的父母一般均承受不少照顧壓力，想盡辦法希望提供十足十的保護予孩子。除了外間的幫助和經濟支援外，我們更要讓父母認識到殘疾不是病，參與運動反而

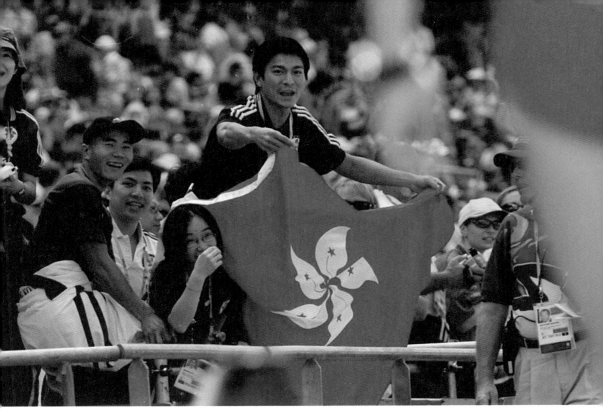

劉副會長於悉尼 2000 殘奧運為港隊大力打氣。

劉副會長（相中西服者）出席里約 2016 殘奧運香港代表團祝捷會暨嘉許禮。

劉副會長為香港殘奧日 2018 拍攝宣傳片，冀更多人認識殘疾人運動。

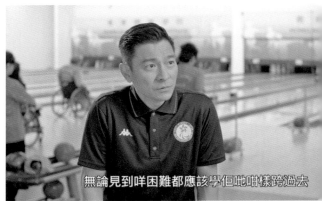

無論見到咩困難都應該學佢哋咁樣跨過去

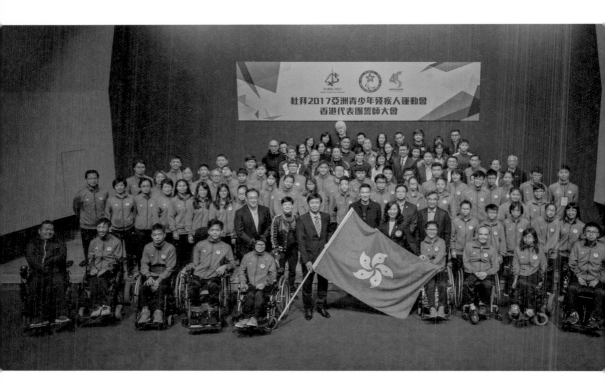

劉副會長（中）出席杜拜 2017 亞洲青少年殘疾人運動會香港代表團授旗典禮，冀更多
父母讓殘疾子女參與運動。

有益，不僅能讓他們恢復自信，可以放心地走出社會享受藍天白雲，擴大社交層面，促進融合，對子女未來生活都是有利的。

　　其次，劉德華副會長希望讓已退役的運動員繼續發光發熱，讓他們在退役之後的人生更加輝煌，例如說服媒體為他們出版奮鬥故事的書籍，鼓勵年青人，或為他們舉辦分享會，分享他們努力奮鬥的故事，為年青一代帶來啟發，讓他們少走彎路。而這些活動的收益，也能夠幫助殘疾運動員退役後的生活，達至雙贏的局面。

凝聚每一位運動員

余錦遠　現任副會長

「在北京殘奧運中，所見到的一切，

余錦遠副會長與香港殘疾人運動結緣的故事，要從 2008 年北京殘奧會講起。余副會長自言自己是名運動員，由學生年代開始，便參加各種體育運動，但起初說到對於殘疾人運動的認識，他完全是一張白紙。自 2008 年北京殘奧運後，他開始在這張白紙上畫上一幅又一幅美麗圖畫，他仍會不斷畫下去。

劉德華副會長是他的好朋友，亦是當年北京殘奧運的愛心大使，在劉副會長的邀請下，他們聯袂到北京殘奧觀賽。何謂殘奧運，他在事前從未聽過，也不知道殘奧運參加的運動員全是身體有殘障的，與他所知的奧運會絕對不同。

在出席了晚上的殘奧運開幕式的第二天，他在酒店房間的電視直播中，看到螢光幕出現了一個讓他十分震撼的畫面。他看到一位失去了雙手的運動員，在泳池中如蛇一般地舞動身體，完成了比賽全程，不但自如，速度還很快；由於失去了雙手，他在衝線時以頭碰池。他萬料不到沒有雙手仍可以參加游泳運動，而且還能參加殘奧運。余副會長有感於殘奧運的特殊性，尤其是參加的運動員都以無比意志去克服自身殘障，如健全運動員一樣參加體育運動鍛煉，是身殘志不殘的真實寫照。

都讓我覺得參與殘疾人運動的工作

十分有意義」

應邀加入協會

出席過北京殘奧運後，他心中已斷然要以自己的能力，為殘疾運動員做點事。自京回港後，協會時任會長周一嶽和總幹事林俊英邀請他加入協會。余副會長在社會上也有擔任各項公職，也在某些慈善團體擔任職務，以往有關機構提出邀請時，他都會再三考慮才應允對方的邀請，他說這次是他不作考慮的第一次。「我

余副會長積極參與協會的活動，擔任兩屆香港殘奧日籌備委員會主席。

余副會長在協會主辦的國際賽事 BISFed 亞洲及大洋洲硬地滾球錦標賽 2017 中擔任籌備委員會主席。

2019 年，余副會長再度擔任協會舉辦的國際賽事賽籌備委員會主席。

一口便答應了，因為在北京殘奧運中，所見到的一切，都讓我覺得參與殘疾人運動的工作十分有意義。」

　　自從加入協會之後，余副會長積極參與協會的活動，他曾經是兩屆「香港殘奧日」活動的主席。他認為這活動十分有意義，向香港市民介紹和宣傳香港殘疾運動員，以及推廣宣傳協會所做的工作，通過「香港殘奧日」他了解到香港市民普遍對殘疾運動員認識較少，不知道有協會的存在和工作性質。他認為本屆東京殘奧運有電視直播，為香港殘疾人運動員和協會帶來一個很好契機，讓香港市民知道了「他們是誰？」「這是甚麼運動？」因而在展開推廣宣傳和認知工作上，有提供了有利條件。

有種精神叫蘇樺偉

　　余錦遠副會長和劉德華副會長兩位，都有共識要在運動員間營造凝聚力，原因是每位運動員都有各自參與的項目，例如田徑、輪椅劍擊、羽毛球等，各有專門的訓練，又各自進行訓練，甚少接觸的機會。因此兩位副會長會定期相約大家聚會，加強溝通交流，言談間凝聚力便培養出來了，也可以讓大家保持士氣。

　　2012 年倫敦殘奧運和兩屆亞殘運余副會長也有在比賽中專程到場館為港隊打氣，分享勝利喜悅，經過了比賽的洗禮，運動員和他本人都得到了提升。在跟殘疾運動員相處的過程中，余副會長分享自己也有所得着，每位運動員的奮鬥故事都向大家發放出正能量，是大家學習的榜樣，他們奮鬥的故事讓大家都得到鼓勵。

　　他特別提到，蘇樺偉是一位不斷進步和努力要求自己提升的運動員。在 2008 年北京殘奧運，他傷患不少，加上年紀漸長已過了運動員的「黃金期」，在如此大的壓力下協會上下也擔心他會頂不住。但事實證明，蘇樺偉在北京殘奧運中雖然碰到失敗，但他

總是可以挺過來接受考驗，結果還以破世界紀錄的成績奪得 200 米金牌，蘇樺偉永不放棄的精神是我們寶貴的精神食糧。

為退役運動員謀出路

余副會長身邊的朋友，都肯定他和劉副會長在殘疾人運動中所做的工作，他表示對於現役的殘疾運動員，不單要支持他們取得成績，還要更進一步地去令他們在退役後找到出路。因此兩位副會長都致力以自己的人脈絡關係動員朋友，還有是社會有條件的機構，為退役的殘疾運動員提供職位。

他認為這是一個現實的考量，殘疾運動員本因傷殘導致身體不健全，在運動上的付出或會導致他們跟社會脫節，因此一份合適的職業，待殘疾運動員在退役後獲得較理想的安置，一直是他和劉德華副會長正在努力和期待可以實現的心願。當然如果有政府的支持，效果就更理想，整體殘疾運動員退役後職業和升學等，也是有待政府支持去解決的。

余錦遠副會長自豪地說自己也是運動員，自言的保齡球打得不錯。其實豈止是不錯，他由讀書年代到近期都有參加比賽，最好成績曾得過世界保齡球錦標賽單人賽第二名，現在他以打保齡球來保持一定的運動量，並定期相約一班保齡球友打球，包括劉德華副會長。副會長現時仍擔任香港保齡球總會副主席，曾協助訓練中國內地保齡球運動員，希望藉此幫助年青運動員成長，和嘗試推動香港殘疾人保齡球運動。余錦遠副會長的社會公職，除協會工作外，還有器官捐贈組織，這兩個公職都是他想要努力做好的，因為能實實在在地幫到有需要的人，令他十分滿足。

余副會長（後排右二）與劉副會長（右三）一同到仁川 2014 亞殘運會為港隊打氣。（余錦遠提供）

余副會長熱愛保齡運動，曾參與國際高級經典保齡球錦標賽 2014－香港，並取得銀牌。（余錦遠提供）

畢生難忘北京 2008 殘奧運

伍澤連 BBS, MH

現任執行委員
前義務秘書（1990—2013）、
副主席（2014—2019）

「一日為協會成員終身都是其中一員，

現任協會執行委員伍澤連自 1978 年加入協會，乃協會早期的總幹事，曾任義務秘書和副主席，對協會的歷史十分了解。他在介紹協會時表示：「當年協會會址在秀茂坪第 25 座，在資源匱乏的社會，能夠獲分配會址已是不錯的了。」會址沒有任何裝修，可說是家徒四壁，除了一位兼職司機只有三位職員。因當年通訊科技不發達，只能靠電話聯絡會員，和以十分原始的蠟版印刷製作通訊，向會員發佈有關活動的訊息，所有會務由一班義工承擔。義工的來源是職員和會員的親戚朋友，以及協會旁邊特殊學校的義工，協會由早期發展至有今天的壯大，誠然離不開一班熱心義工的支持。

開展初期資源匱乏

協會在創立初期，一切活動開展都不容易，先是政府提供的資源有限，只能在有限的條件下去組織和推行各種活動。起初只開展六個項目訓練班，包括射箭、田徑、游泳、乒乓球、輪椅籃球和輪椅劍擊，都在週末或晚上進行訓練。要進行訓練必須要解決場地的困難，田徑訓練場地多得時任協會副會長男拔萃書院郭慎墀校長借出場地，讓協會可以進行訓練，還獲得當年香港短跑名將黃慕貞協助訓練。

值得一提的是，當年殘疾泳手都得到一些專業游泳教練的指導，包括張煥文，他是國際殘疾人合資格的游泳教師，曾獲選最佳

我身上流着傷殘人士體育協會的血」

義工，協助訓練殘疾泳手直至退休。此外協會亦獲得泳總的專業教練協助訓練，例如梳魚泳會的胡禮，以及泳總總教練鄧乃鑄及陳錦奎等，因此當年協會的游泳隊義務教練團陣容鼎盛。田徑和游泳兩個項目訓練進行得如火如荼，目的是香港於 1982 年主辦遠南運動會，要挑選足夠運動員進行專業化訓練，着力訓練第一批參加國際比賽的殘疾運動員。

伍澤連表示，2021 年由於政府購買了東京奧運會和殘奧運的電視轉播權，讓社會對殘疾人運動員加深了解，政府在資源投入方面大增，整個社會大環境跟以前不可同日而語。他回想起當年開展工作遇到不少困難，先是資源不夠，有不少計分賽因缺資源

無法成行，有些運動員又因工作問題無法參加等，存在的種種困難實在不少。在物色運動員時，又因當時社會上對殘疾人士戴有色眼鏡，造成不少殘疾人士不願步出社會，他們也難有機會物色到合適人選進行訓練。他笑說，偶爾在街上見到殘疾人士會主動游說參加訓練，爭取他們成為殘疾運動員。

幸福是靠自己爭取的

儘管在物色運動員方面遇到不少制肘，但教練的付出也得回報。當年義務田徑隊由陳繁衍教練訓練，隊員在 1984 年殘奧運 4x400 米輪椅接力賽中不但奪得金牌，且打破了世界紀錄。陳繁衍教練自八十年代初開始訓練香港女子輪椅競速隊和擲項直至他在 1997 年移民為止，陳教練是自動請纓訓練輪椅接力隊的，他還負責訓練輪椅籃球，當年協會對如何訓練輪椅籃球缺乏經驗，尚在摸索階段，因此陳繁衍教練的貢獻良多。他正職是一名教師，課餘時間便到協會參加訓練工作，更把教練費悉數捐給協會，當真出錢出力。

後來伍澤連到學界體育聯會工作，通過學校的轉介，在物色運動員方面有所舒緩。參加了多年協會工作中，他親身感受到殘疾運動員不畏艱辛地參加訓練，為自己的人生拚搏，讓他十分感動。深切體會到健全人士更不應怕困難，應積極面對：「幸福不是必然的，他們的幸福是靠自己爭取得來的。」他又看到不少退役運動員都是抱着感恩的心，去回報協會對他們的幫助，例如承擔教練工作為培訓運動員出力，有些則以自己的本領去回饋社會，情操高尚。

協會第一份會訊。

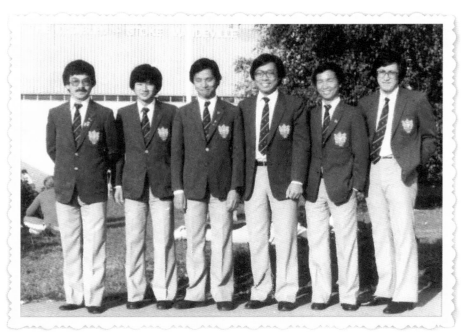

1981 年，協會「六披頭士」代表隊職員攝於英國史篤曼維爾場館，右二為陳繁衍。

被運動員精神感染

談到自己加入協會的經過，伍澤連表白了自己的心跡：「一日為協會成員終身都是其中一員，我身上流着協會的血。」有機會加入協會工作有一種幸福感，理應感恩，因為不但可以在運動員身上學習到他們的精神，還有醫生和物理治療師都犧牲了自己，去為殘疾人士運動作出貢獻，「他們都是我學習和尊敬的榜樣。」

2008 年伍澤連擔任北京殘奧運香港代表團團長，香港運動員備戰北京殘奧運刻苦訓練，堅持和永不放棄的精神感動了他。其中一位輪椅劍擊運動員陳蕊莊為了堅持每週六至七場的訓練，日間上班晚上訓練，在當年體院仍沒有全職殘疾運動員的制度，所以日間運動員必須工作，以維持生計。伍澤連身為團長從關心出發，見她如此頻撲實在太辛苦了，曾建議她放棄日間工作爭取多些時間休息。但陳蕊莊表示她是可以堅持下來的，她說：「我頂得住的。」就是她一句「頂得住」，訓練雖然艱苦並沒有退縮，結果在女子輪椅劍擊個人賽四面金牌中獨取了花劍和重劍兩面金牌，交出了優異成績表。此事讓他十分感動，若非陳蕊莊的刻苦、堅持不放棄的精神，她豈能奪得兩面金牌。

多個值得記念的時刻

伍澤連在談到自己被委予重任，擔任 2008 年北京殘奧運香港代表團團長，雖然責任重大，但亦是人生中難得的機會，當中所遇到的人和事都是他畢生難忘的。先是蘇樺偉由低潮及時返回高峰，這其中的變化，仰賴不少人投入心血。蘇樺偉在北京殘奧運開局失利，這對他有頗大打擊，他在 100 米決賽中只得銅牌，雖然劉德華副會長在現場即時安慰，為他送上鼓勵，但偉仔當時表現得

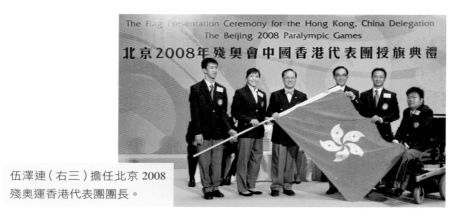

伍澤連（右三）擔任北京 2008 殘奧運香港代表團團長。

北京 2008 殘奧運，時任民政事務局局長曾德成、會長周醫生及團長伍澤連（背向鏡頭白衣者）於蘇樺偉衝線後表達衷心祝賀。

陳蕊莊出戰北京 2008 殘奧運輪椅劍擊女子 B 級花劍個人賽奪金。

十分失落，後來他在 400 米決賽中僅得第六名，這個賽果對他打擊更大，雖然教練潘健侶也即時為他進行總結，但也難撫平他的心情。

伍澤連憶述，後來潘教練建議找來蘇樺偉媽媽入選手村，跟他談心為他舒緩壓力，因媽媽是最了解他的人。結果這成了一服靈丹妙藥，蘇樺偉不但在 200 米決賽中勇奪金牌，更以 24.65 秒打破了世界紀錄。伍澤連還記得當時與他一同見證蘇樺偉奪金的還有時任民政事務局局長曾德成、協會會長周一嶽醫生和馮馬潔嫻主席。當時他們剛在水立方支持香港運動員，在離開水立方後見蘇樺偉快比賽了，雖感吃力，但為支持蘇樺偉都堅持小跑到鳥巢，及時見證這歷史時刻。

2008 年 9 月 16 日是香港隊值得記住的日子，因為當天是女子輪椅劍擊的最後一天比賽，余翠怡奪得她在北京殘奧運的首面金牌，陳蕊莊奪得她個人的第二面金牌，在女子四個項目中香港隊便奪得了三面金牌；余翠怡在領獎時十分激動。總教練鄭兆康激賞隊員們的表現，皆因能在中國隊手上奪得三面金牌殊為難得，當年香港仍未有全職殘疾運動員，中國隊則已進入了全職訓練的階段，訓練量遠較港隊多，因此這個成績絕對值得我們驕傲，加上當天蘇樺偉也奪得 200 米金牌，打破世界紀錄。

同日也發生了震動世界的雷曼事件，對於伍澤連來說這天更是太太生日，但由於在北京太多事情發生，他來不及致電太太祝賀，幸好太太諒解他在北京領軍繁忙，對他網開一面，沒有半點責怪之意。這一切一切，伍澤連忍不住要說一句：「2008 北京殘奧運讓我畢生難忘！」

與內地交流日深

談到跟內地互動的關係，伍澤連認為可以分作兩個層面。第一方面是推動基層運動員和新秀的培養，可以追溯到 1983 年由澳門主辦的第一屆穗港澳輪椅三角賽開始，至 1985 年再加入中華台北成為四角賽。此賽事直至 2010 年為最後一屆，因當年四個代表隊有感於經過多年的交流比賽，新秀已得到鍛煉成長，可以辦一些更高水平的比賽，讓新秀磨練達至國際水準。

第二方面可從培訓精英運動員範疇闡述，在 1994 年香港第一次主辦首屆輪椅劍擊世界錦標賽，這也是賽事第一次在亞洲舉行，比賽在體院進行。香港輪椅劍擊運動員首次獲來自中國內地的體院劍擊教練王銳基指導，還有當年體院的發展經理黃肇剛也參與其中，協助訓練香港輪椅劍擊運動員。自此開展了跟內地的密切關係，鄭兆康教練的帶領下香港運動員經常到南京全國劍擊訓練中心受訓，讓水平得到較大提升。

全國舉行多項賽事

當年現任協會林俊英總幹事其時在體院擔任管理層，在他的協助下香港殘疾人運動員不管在香港，還是在內地都得到專業的訓練。例如在乒乓球方面，可以追溯至 1979 年由鄭仲賢教練開始，他訓練香港殘疾乒乓球運動員已有一段長時間，因此積累了不少經驗，後來他的工作交由趙萬權、王文華及吳季輝三位教練接棒，至九十年代開始初見成績。為了準備 2008 年北京殘奧運，必須聘請一位全職教練訓練運動員。在王銳基教練介紹下，2007 年 3 月林俊英在廣州二沙島面試並聘請了現任教練張佳訓練殘疾人乒乓球員，直至現在。

1982 年香港主辦遠南運動會，提供了兩地交流互動的大契機，1983 年開始舉辦每年的三角賽、四角賽等，兩地展開官式訪問和交流。1984 年第一屆全國殘疾人運動會在方心讓教授故鄉合肥舉行，1987 年第二屆全國殘運會於唐山舉行，1987 年年底在香港舉行六城市輪椅籃球賽，包括了北京、上海、唐山、廣州、天津和香港。1992 年廣州舉行全國殘疾人運動會，香港派了大量技術人員包括國際認可的級別鑑定師、物理治療師和級別鑑定師，到廣州協助工作及舉行工作坊等。因內地的殘疾人運動剛起步，在鑑定工作和物理治療師方面人才十分缺乏，而 1994 年北京準備舉辦遠南運動會，需要大批人才，於是香港便在這方面提供了有力援助。

　　為了應付 1996 年殘奧運，協會在體院及劍擊教練王銳基的大力協助及支持下，他憑着自己在內地的人脈關係，經常組織和率領香港殘疾劍擊運動員，到內地接受訓練和參加比賽，讓香港運動員的水平得以大大提升。自北京成功申辦 2008 年奧運會和殘奧運後，兩地的交流和關係更加密切了。也可以看到中央政府投入了大量「心」和「力」去發展殘疾人士運動，例如內地已分別在北京和廣州建立了殘疾運動員訓練中心，其最終目標是在全國各省市都一一建立訓練中心。

積極面對今後發展

　　香港殘疾人運動存在的困難非一朝一夕可以解決，解決方法應有前瞻性和有目標性。他認為東京殘奧運因有電視直播，讓市民認識殘疾運動員，這是最大的契機好讓我們好好去思考今後的發展路向。我們迎來的困難是「人」的問題，要以人為本，着重人和資源的配合。社會的大環境包括世界上殘疾人口正在下降，因

游泳教練張煥文（左）一直協助訓練泳隊直至退休。

1980 年代香港短跑名將黃慕貞（左二）協助田徑隊訓練。

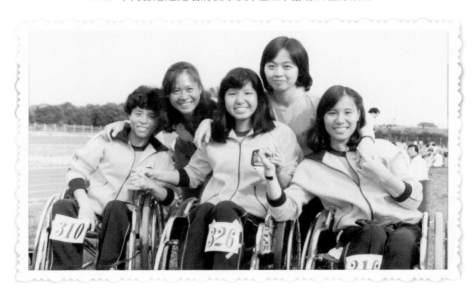

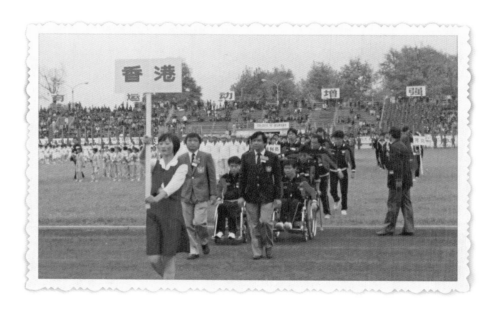

港隊參加於方心讓教授故鄉合肥舉行的 1984 年第一屆全國殘疾人運動會。

此在發掘運動員上較為困難，先要鼓勵他們走出來。第一是招募運動員，現時協會已在不同地區舉辦不少活動和訓練班，只有他們願意參加才能在活動中發掘他們的天賦。

　　第二是教練的培訓，舉辦活動和訓練班，同時必須舉辦教練培訓班提升教練質素。第三，加強科研。目前體院已有先進的科研支持殘疾人運動員改善動作、技術，增強體能；心理治療、醫療配合等亦有多方面的支援。強而有力的科研支援是運動員取勝的後盾。第四，加強宣傳，自東京殘奧運後加深了市民對殘疾人運動和殘奧運的認識，我們不應止步於此，因不少殘疾人士仍未知道運動對自己身體的好處；身體好對家人，對社會資源的運用等也是多贏的。第五，配合政府的三化政策：普及化、精英化及

盛事化，每兩年舉辦一次大型比賽，讓他們有發揮機會，又可以從中發掘運動員。最後當然也要配備足夠職員和義工去落實執行。

借用由劉德華副會長為北京殘奧運，親自作曲及作詞的歌曲《Everyone is No.1》歌詞：「只要一條心，狂風和暴雨都變成好朋友。」只要社會各界齊心合力，支持殘疾運動員，定能在世界體壇上再創佳績，把無可能變成有可能，成就更美好的人生。

2008年，眾人在北京殘奧運見證蘇樺偉（左三）奪金。左起：曾德成、馮馬潔嫻，右起：周一嶽、伍澤連、林鄭月娥。

「北京殘奧運，可以說是我最想

　　「神奇小子」蘇樺偉的名字大家耳熟能詳，他曾經參加過五屆殘奧運，勇奪六面金牌，是香港殘疾人運動史上的一顆明星，是香港殘疾人運動成功的標誌。自 2016 年退下賽場至今，已踏入第六個年頭了，退役之初，蘇樺偉曾說，獎項是其次，最介意是自己有否盡力比賽、享受比賽。他直言，作為運動員已無遺憾，因為獎牌也拿過了，對於 2008 年那一屆北京殘奧運，「北京殘奧運，可以說是我最想拿到殘奧運金牌的一屆。」。

　　自幼身患痙攣的蘇樺偉，在許多人眼中已經輸在起跑線，但他沒有因此否定自己，而是堅持跑下去，能夠如此堅持，當中是因為他為自己定下了目標，「有了目標便必須為實現目標堅持下去。」

這是他在當運動員時，以至退役之後都放在心上的理念。在殘奧運賽場上拿了一面又一面的獎牌，「除了榮譽之外，更令我可以用自身的經歷去影響別人，發放正能量，告訴大家只要堅持下去必能達至自己定下的目標。」他在 21 年的運動員生涯中是如此鞭策自己的：「贏了自己便可以。」

踏上運動員之路

1994 年，蘇樺偉如常參加每年一度由協會主辦的週年運動會，在跑完 100 米比賽後，偉仔在場上的表現吸引了田徑教練潘健侶的注意，賽後教練問偉仔是否願意參加田徑訓練班，偉仔坦

拿到奧運金牌的一屆」

率地說自己很喜歡跑步，於是便答應了。但當年只有 13 歲的偉仔還要經過媽媽一關，在徵詢過老師的意見後，老師認為參加訓練班可對偉仔身體的協調性有好處，有了老師的意見後媽媽放心得多了。自此開啟了香港一名殘疾運動員的傳奇之門，並在往後的日子不管在亞洲，以至在世界上也發光發亮。

訓練班偉仔形容是「好好玩的聚會」，班中有不少認識的同學仔，可以打打鬧鬧地相處，雖然教練所教的從未學過完全不懂，但有些課堂是可以「講數」的，例如要跑圈他無法完成又可以跟教練求一下情。訓練班是偉仔和朋友仔相處的遊樂場，嘻嘻哈哈打打鬧鬧又過去一天了，因此每次訓練他都希望不要太快結束。

及後，偉仔參加的田徑訓練班被安排到香港體育學院進行，每天進行兩小時的訓練，較從前辛苦多了。當年他被選入了港隊準備參加 1996 年的亞特蘭大殘奧運，偉仔覺得訓練很辛苦，訓練時同伴都很認真不會講笑，而且他在隊中年紀最小，跟同伴最少相距 12 年。教練對訓練十分嚴格，從熱身運動、起跑動作等一切都有嚴格要求，動作要正規，否則重做，教練要求完成的動作偉仔未必全部做到。而且在偉仔眼中，體院 400 米一圈的運動場好大，心裏想如何可以跑得完一圈呢？港隊的操練較以前的訓練班辛苦得多，並非想像中的你追我逐，於是，想離開的想法便萌生出來了。媽媽知道後，便着他想想為何要參加訓練，既然是因為愛跑步才決定參加的，決定了就不要放棄，要堅持下去。偉仔憶述有賴媽媽和教練的耐心開解，他才能堅持留在訓練班。

首次出戰殘奧運

接力隊由三個大哥哥陳成忠、張耀祥、趙國鵬和他組成，偉仔負責跑最後一棒，這支接力隊完成刻苦訓練，踏上 1996 年亞特蘭大殘奧運的征途。當年偉仔只有 14 歲，首次踏上這個運動員夢寐以求的最高舞台，對殘奧運毫無概念，也不懂其重要性，只知道選手村有免費可樂飲。賽場上，他懵懂地接過大哥哥的捧後，拚命地衝向終點，完成大哥哥們在賽前的吩咐。他憶述當時是否跑第一也糊裏糊塗的，只見到他們高高興興地走過來。就這樣，蘇樺偉獲得了他人生中的首面殘奧運金牌。得到人生第一面金牌的一刻，他感覺不大，只是回想到過去跟大哥哥們一齊的努力，便開始明白到「原來努力練是可以攞金牌的。」

四年後的 2000 年悉尼殘奧運，他以破世界紀錄的成績勇奪 100 米、 200 米和 400 米金牌，以及 4x100 米和 4x400 米銅牌。悉

蘇樺偉（左）於協會主辦的週年運動會被發掘。

教練潘健侶（左）在蘇樺偉運動員生涯扮演重要角色。

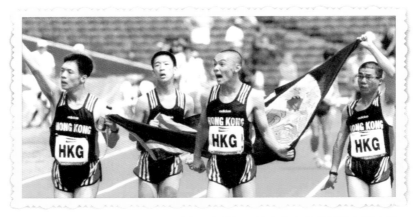

1996年亞特蘭大殘奧運，蘇樺偉（左二）獲得了他人生中的首面殘奧運金牌。

尼殘奧運他個人勇奪三金二銅，揚威國際體壇，「神奇小子」的美譽不脛而走。這屆殘奧運，他更自言是最令他難忘的比賽。經過1996年亞特蘭大殘奧運，在該屆奪得了一面接力金牌後，隊友的鼓勵讓他認識到，只要刻苦訓練便能獲得好成績。於是自亞特蘭大一役後，他便很自覺地跟從教練的要求訓練，大部分的訓練都可以達到教練指定的標準，所以2000年的悉尼殘奧運是他在過去幾年刻苦訓練後的成果大爆發，取得的佳績讓他難忘。加上當時因體力消耗未及恢復，在跑畢400米後嘔吐起來，這是真是「跑到嘔」。但馬上就要參加4x100米初賽，雖然感到頗辛苦但沒有想過放棄，因4x100米是有機會入決賽的，故決心頂住拚一拚，最後不但晉級決賽更獲得了銅牌，2000年悉尼殘奧運真是令人難忘。

2008 年北京殘奧運

「在運動員生涯中跑了10多年，從未曾試過面對如此的巨大壓力，讓我透不過氣來。」這是他在參加2008年北京殘奧運的感想，雖然參加了幾屆殘奧運，此屆是他自當運動員以來，最希望奪得金牌的一屆。出發前已有不少市民鼓勵他在北京殘奧運奪金，為港爭光，他也極想在此屆成功奪金。2008年香港已回歸祖國，該屆殘奧運又在自己國家的首都舉行，若能奪取金牌意義非凡，因此身心都感受到前所未有的壓力。

剛開始比賽時，偉仔並未能把壓力化為動力，在100米和400米賽事中因發揮未如理想，即使100米是他的強項但只能獲得銅牌，而400米更非他的主項，在盡力跑下獲得第六名，失落了100米和400米，偉仔自己也感失望。距出戰200米尚有幾天時間，此時教練和媽媽是偉仔解壓的關鍵人物。教練為他分析為何100米和400米跑得不好，教練認為偉仔壓力太大，導致無法把平日

訓練的效果正常發揮出來，於是鼓勵他不要糾纏於兩場的失利，專注於發揮訓練效果。而媽媽則開導他以平常心看待，鼓勵他既然在以往的殘奧運中可以做到，今屆也是可以的。

在教練和媽媽的輔導下偉仔開竅了，站在 200 米跑的起跑線上蓄勢待發，想的只有終點上的橫線，起跑槍響起，心中的壓力即時化作動力，前 100 米都處於領先的有利位置，待轉彎時他看到有選手追上來了，於是決定加速。他一騎絕塵直衝終點，在衝線一刻蘇樺偉舉起勝利的右手把積壓多時的壓力釋放出來，攝影師拍下了這歷史一刻。他不但圓了夢想在北京殘奧運奪得個人金牌，並以 24.65 秒打破了該項目的世界紀錄，在北京殘奧運劃上圓滿的句號！頒獎一刻他熱淚盈眶，全場觀眾向他報以熱烈掌聲，以掌聲向此位「神奇小子」表示祝賀。

經此一役，偉仔總結道：「我的心態已不同了，對於比賽只要全力付出過，把在平日訓練的效果發揮出來便問心無愧，輸、贏都樂在其中，不會再給自己如此大壓力，重要的是享受其過程。」運動員若未經歷過比賽得失的磨鍊，是難以成長的。

曾被教練嚴厲指導

至於蘇樺偉認為最遺憾的比賽，則有點讓我們意外。這場比賽是在香港灣仔運動場由業餘田徑總會主辦的本地賽事，當時正值 2004 年雅典奧運會舉行前夕，蘇樺偉參加了比賽，與健全運動員同場競爭，教練的意圖是希望藉着跟健全運動員比賽，提升偉仔準備雅典殘奧運的狀態。可是偉仔當時自感跟健全運動員比賽已輸了一截，因此便產生了放棄心態，效果當然不好，賽畢教練對他作了一次嚴厲的指導，指出他喪失了作為一名運動員應有的心態。偉仔對教練的指導記在心中，時刻反思，他自覺作為一名運

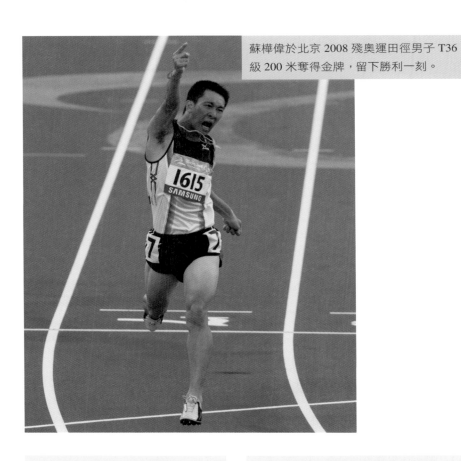

蘇樺偉於北京 2008 殘奧運田徑男子 T36 級 200 米奪得金牌，留下勝利一刻。

頒獎一刻全場觀眾報以熱烈掌聲。

父母見證蘇樺偉於北京奪得金牌。

動員以這種態度參加比賽是最大的失德，這次給他的教訓是深刻的，也視這場比賽為其運動員生涯中最遺憾的比賽。

21 年的運動員生涯中，有三位對他影響最大的幕後功臣，分別是日夜相對的教練潘健侶和媽媽，及協會副會長劉德華先生。偉仔與潘教練的關係亦師亦友，感情如同父子，潘教練不但向他傳授跑步技術和比賽態度，還教會了他做人道理。潘教練以踢到石頭為例子，說當你在跑步時踢到一塊石頭，慶幸沒有被它絆倒而受傷，但是此塊絆腳石或會讓在後面跑上來的人受傷，你便要把它搬走。偉仔表示潘教練舉這個例子，是在教育他做人應有的品德，讓他印象深刻。教練教他學會獨立照顧自己，不受其他事影響，還經常鼓勵他要發揮自己的才能克服困難，在教練的要求下有時想偷懶都不敢了。

偉仔的守護天使

媽媽則是照顧他起居飲食的天使。偉仔自當運動員後，訓練、比賽都安排得密密麻麻的，有時要出外參加比賽，偉仔更要離港一段長時間。飲食生活雖然有團隊的照顧，但媽媽不能在他身邊做守護天使，多少讓她感到憂心。媽媽就是偉仔的最有力支持者，他揚言自己的成功缺少不了媽媽與他砥礪前行，經常耐心地鼓勵他以平常心去看待比賽勝負，放鬆心情去面對比賽才成就了他。偉仔透露自小血色素低，醫生建議多吃牛肉增加鐵質，媽媽都會盡力設計出多款有關牛肉的菜單，好讓偉仔食得開心又可以補充鐵質，媽媽是偉仔的守護天使。

缺少不了的還有協會副會長劉德華對他的關心和支持。在 2000 年悉尼殘奧運，劉副會長對他說，親睹他在 400 米決賽中由落後之際，從後趕上衝線勇奪金牌的一刻，讓他十分感動。偉仔

不服輸的性格激勵了他要積極克服困難，劉副會長更鼓勵他多奪獎牌為香港爭光。2003年偉仔畢業了即將離開學校，他打算全身投入職場不再當運動員了。雖然2004年即將迎來雅典殘奧運，但偉仔表示希望畢業後憑自己的能力去打工賺取生活費。當劉德華先生知悉此事後即主動聯絡偉仔，鼓勵他繼續當運動員，於是在2004年雅典殘奧運後聘請他到其歌迷會工作，一切以訓練為大前提，公司可以遷就他的工作時間。有了這位好老闆和彈性的工作安排，偉仔安心訓練，隨後他在歌迷會任職了七年之多。

善用當運動員的經歷

由一顆在殘奧運田徑賽場上閃閃發亮萬人注目的明星，至歸於平淡生活，至今偉仔仍然受到注目，他退役之後的生活過得如何？偉仔現時在香港殘疾人奧委會工作，對於這個崗位他表示十分有意義，「我很喜歡這份工作，原因是我可以繼續關注殘疾人運動，為自己的師弟妹和後來者服務，希望他們可以在運動員的路上走得更遠。」在退役之後，偉仔認為自己最大的社會責任，是善用自己當運動員的經歷，向社會大眾發放正能量，在面對困難時能夠一一跨過。尤其是當他應邀到學校或社會團體分享自己的經驗時，他格外珍惜這些機會。有一次他在學校向同學們作分享，於是在分享會之後，他主動走到這位同學面前，親口再一次鼓勵她，給她一些支持。及後，他知道這位同學已加入了協會的劍擊訓練班中，更立志要當一名殘疾人運動員，就更高興了。

退役後不用每天都在田徑場訓練，也不用四處「征戰」，除了到香港殘奧會上班外，偉仔的私人時間更充裕了，可以約朋友聚會或踢波出一身汗，或者陪媽媽去行山，他尤其珍惜可以陪媽媽的時間。他說媽媽為了成就他，長年累月細心照顧，讓他可以專

心訓練比賽，因此一定會孝順她，陪她到她想去的地方旅遊。不過長期訓練比賽遺留下來的腰傷仍然困擾着他，腰痛難耐時，偉仔只能靠食止痛藥舒緩痛楚，特別在遇到潮濕天氣時，甚至會痛至舉步維艱。他每天堅持拉筋運動進行自我治療，也讓身體得到舒緩。好消息是有機構願意為他提供物理治療，還有籃球運動員的堂弟為他找到了治療師，他在家人和朋友的協助下找到了治療的好方法，並學會了以調整呼吸方法來處理腰傷，且取得一定效果，實是可喜。

他呼籲政府不單要關注支持現役的運動員，也要能幫助退役運動員，給予工作機會，好讓他們可以憑自己的努力維持生計。殘疾運動員身體上的障礙造成行動上不便，有時要付出比健全人多一倍的力氣才能完成一個動作，因此工作崗位上的調整配合就更為重要了。他舉例說一位前隊友在醫院從事勞動工作，每次都要付出很大力氣才能完成。

每面獎牌得來不易，偉仔坦言當年訓練甚為辛苦，有時不懂如何堅持、突破，因有同伴扶持，分享經驗，才可繼續向前。運動員生涯得以走了 21 年，都是因為自己永不放棄，堅持自己的目標及夢想。他寄語師弟妹：「做運動員是辛苦的，訓練是辛苦的，但只要有夢便要永不放棄，或者成績、目標未如心中所求，但為了目標努力過，必有得着。」蘇樺偉已上過頒獎台的最高點，他的成功源於自身的奮鬥、團隊的支援、家人和社會的支持。更多的運動員或與獎牌無緣，但他們都身體力行告訴我們，傷殘不能定義人的價值，心態才是關鍵。無論最終能否贏到獎牌，能夠堅持，就是一種成功。

造就一個更好的自己

馮月華

殘奧運輪椅劍擊
香港首金得主

「曾經代表香港南征北戰，這是一次

　　馮月華，1984 年紐約及史篤曼維爾殘奧運輪椅劍擊女子 4-5
級花劍個人賽金牌、乒乓球女子 4 級團體賽銀牌、 1992 年巴塞羅
拿殘奧運乒乓球女子 5 級團體金牌、女子 5 級單打及 1-5 級單打
公開賽銅牌、 1996 年亞特蘭大殘奧運乒乓球女子 3-5 級團體銀牌
及女子 1-5 級單打公開賽銅牌得主。馮月華不但在以上幾屆殘奧
運中戰績彪炳，在她多年的運動員生涯中，不論是世錦賽，還是大
大小小的國際比賽都屢屢獲獎。經過多年征戰，她開始慢慢淡出
賽場，直至 2006 年退役。

難忘頒獎台奏起國歌

對於擁有不少獎牌、經常登上頒獎台的最高位置的馮月華來說，真正感動她的卻是於 2005 年在瑞典斯德哥爾摩舉行的乒乓球比賽所獲的乒乓球女子 TT5 級單打金牌。

該次她一如以往站上頒獎台，但這次掛上金牌時奏起的是中國國歌，而非英國國歌。國歌奏起時在心中出現的身份認同感讓她十分激動，暖在心中。1997 年香港回歸祖國，以中國香港的名義出席國際賽事，她指當年中國殘疾運動員並未取得金牌，因此奏起國歌時便覺得自己如同是代表中國，認同感十分強烈，激動得潛然淚下。馮月華說：「曾經代表香港南征北戰，這是一次刻骨銘心的經歷，相信此生也不會忘記。」

刻骨銘心的經歷，相信此生也不會忘記」

增值自己融入社會

馮月華自小患上小兒麻痺症，行動不便，但她並沒有因此降低對自己要求。求學時期對知識求知若渴，她小學就讀香港紅十字會雅麗珊郡主學校。小學畢業後，為了追上當時主流中學水平，她決心報考其他文法中學，結果成功地考入基智中學。在這所主流中文學校裏，她沒有得到任何特殊照顧，反而造就了她勇於面

馮月華於吉隆坡 2006 遠南運動會取得乒乓球女子 TT5 級團體銅牌。

對社會，積極拓展人際關係的性格。雖然行動不方便，但同學間的交往自然，她也不會因為行動不便而自卑或者自我孤立。

有一次她在操場跟同學打自小學就感興趣的羽毛球，雖然行動不太方便，但她在操場打羽毛球的身手敏捷如健全的同學。她的行動嚇怕了老師，生怕她會出意外，便禁止她涉足操場和免她上體育課，但這「禁足令」仍難阻她在課餘時間跟同學打羽毛球。

中學畢業後，馮月華早有準備要融入社會，因此積極裝備自己。當年香港的中學分中文和英文中學，名義上雖同是中學畢業，但在英文水平卻有一定差距。為更容易地在社會上覓得工作，她除了報讀成人職業訓練課程外，還積極自學英文，每天強記英文詞彙，英文水平跟中學畢業時比較，提升了一大截。馮月華身邊的朋友都知道，她說得一口流利法文，成為她日後出戰國際比賽的有利條件。雖然退役至今多年，馮月華仍然跟一些在賽場上結識的法籍運動員保持聯絡。

英文法文皆通

馮月華擅長法文乃得益於她曾在一所法資保險公司任職。公司老闆保送員工到法國文化協會學習法文，目的是可以增強員工間和公司上級的溝通。她很珍惜這些機會，法文水平逐步提升，其後她轉攻澳洲的保險學會專業試，經過五年的努力成功考完了十二份考卷，獲得了認可的專業資格。她自豪地說：「任職的保險公司除最高層是法國人外，其他高層則以說英文為主，而我的英文水平也可以過關，可以無障礙地跟他們溝通。」

1991 年，她任職的法國公司將總部遷往新加坡，剛好她的第一個兒子出生了，她選擇了離職，專心撫育兒子，過了兩年家庭主婦生活。為免跟社會脫節，她決定再投身社會工作，這次她成

功考入了政府部門，成為當時律政司署的一名文職公務員，在這個工作崗位上她又有遇上了難忘經歷。因當年特區政府準備通過《基本法》23條立法，為配合律政司工作，她跟同事們日以繼夜地工作，可惜仍未能通過。時任律政司司長梁愛詩向每位同事發出了感謝信，向她們的努力付出表示感謝，也為她的生活添上了精彩的一筆。

走上殘疾運動員之路

「由於我貪玩，所以很喜歡運動。」馮月華如此形容自己的性格，在學校寄宿期間，學校旁邊的空地是她和同學們經常玩耍的地方。1973年協會會址搬到秀茂坪，並舉辦了一些體育活動，鼓勵殘疾人士參加。馮月華當年十分雀躍，由於新會址就在學校附近，朋友們可以聚集在一起參與運動。馮月華高興地介紹協會秀茂坪會址開幕禮的一張照片，她指着照片中有份參與剪綵儀式的小女孩時說：「這是我呀！」

協會起初只開辦了輪椅劍擊和乒乓球訓練班，馮月華一口氣便報了兩項輪流參與。她在讀小學時有接觸乒乓球，她形容只是「玩玩吓的玩意」，談不上接受訓練；而劍擊則是透過協會首次接觸。憑着她的努力不懈和教練的悉心指導，她很快便被挑選加入港隊接受系統的訓練，她說：「預料不到的是此後參加殘奧運時，會在乒乓球和輪椅劍擊中獲得金牌。」馮月華特別感謝乒乓球教練鄭仲賢：「鄭教練很重視基本功訓練，所以我的乒乓球底子好，完全是鄭教練嚴格訓練的成果。鄭教練還會針對我用左手的特點，制定一套有針對性的訓練內容。」

馮月華表示，其實鄭教練的「左撇子」打法也不是僅僅為她而設，而是針對當年港隊的情況，才設計出這套打法，因為當年四名

協會秀茂坪新會址開幕禮照片中，見到馮月華兒時（右一）的身影。

馮月華（前排左二）出發參加 1984 年紐約及史篤曼維爾殘奧運，並在輪椅劍擊女子 4-5 級花劍個人賽取得香港首批殘奧運金牌之一。

馮月華伙拍黃佩儀（黃衣者）於巴塞隆拿 1992 殘奧運取得乒乓球女子 5 級團體金牌。

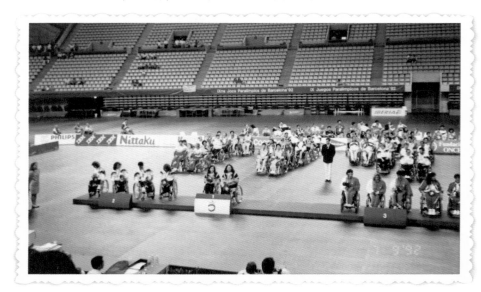

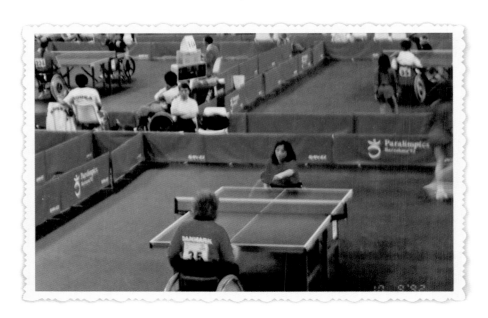

馮月華於巴塞隆拿殘奧運乒乓球女子 5 級單打取得銅牌。

馮月華於巴塞隆拿殘奧運取得一金兩銅。

隊員中竟有三位是「左撇子」，連動帶隊比賽的王文華教練也是以左手為主力手，相當有趣。

艱辛的訓練之路

對於殘疾運動員來說，抵達訓練地點是一條崎嶇的路。乘坐公共交通工具對於健全人士而言是輕而易舉的，但對於行動不便的殘疾人士來說卻是困難重重，要趕車趕船更難以做到。

馮月華描述她的訓練之路時說，參加劍擊和乒乓球訓練基本是每週一次，如要準備大賽便會加訓。當年她們的訓練地點包括秀茂坪會址、跟市民共用的體育館或者借用學校場地等，還有市政總署於紅磡火車站停車場的臨時寫字樓外劃出部分地方訓練，後來九龍醫院的物理治療部亦成為訓練場地之一。當時，香港體育學院的前身銀禧體育中心還未成立，「每次前往訓練，我必須轉三程車方能抵達，後來增加了銀禧體育中心尚要坐火車，在火炭下車後，走一條天橋通往場地。」這條路她重重複複地走了多年。白天上班，晚間訓練，為了可以準時出席訓練，放工後趕路成為了她年復一年的生活，晚餐以麵包充飢，訓練後拖着疲憊的身軀回家，幸運的或能坐上順風車，否則又要重複這條崎嶇的路，返抵家中休息，吃當天的晚飯。

自 1987 年長子出生，馮月華更要肩負母職，兒子入學了要照顧孩子的功課，家務也不會減少，加上當年對殘疾運動員沒有太多津貼，艱辛的訓練之路她走了多年，縱然辛苦，但完全沒有想過放棄。她的信念是「因為熱愛便不會放棄」，她以樂觀的態度看待困難，更認為下班後參加訓練，反而可讓忙了一整天的身體放鬆，全身心享受訓練過程。

世界賽仍記憶猶新

馮月華首次代表香港出席國際賽並非 1984 年的殘奧運，而是史篤曼維爾傷殘人士運動會——殘奧運的發源地。馮月華表示參加此項綜合運動會，可以跟來自歐洲以至世界各地的殘疾運動員交流，是檢視自身實力的好機會，藉以改善自己的不足，因此香港運動員一直都積極參與。

1984 年馮月華取得殘奧運的輪椅劍擊金牌和乒乓球女團銀牌，她透露這面金牌和銀牌背後也有一段難忘的經歷。話說該屆殘奧運她報名參加了輪椅劍擊和乒乓球兩項目，當年兼項的運動員是絕無僅有的。身兼兩項的她發揮出色，輪椅劍擊個人和乒乓球團體皆打入決賽。在輪椅劍擊女牌戰中，她先後擊敗了法國和德國等四名劍手取得金牌，然而輪椅劍擊頒獎禮的時間延遲了。那邊廂乒乓女團的決賽舉行在即，要面對瑞士這支強隊，她的拍檔在她抵達決賽場館時已先贏了兩場單打，只待她準時抵達完成雙打，金牌便唾手可得。為了在頒獎禮過後可以準時趕抵決賽場館參加雙打比賽，協會安排了專車把她送往比賽場館，因時間緊迫，她更只能在車上換下劍擊服。可惜的是，港隊用盡辦法也無法及時抵達，比賽宣告結束，香港隊被判棄權，只能獲銀牌。這段經歷她仍記憶猶新，讓拍檔受了這樣的委屈，她感到相當內疚。

1992 年巴塞羅拿殘奧運是她參加的第三屆盛會，該屆殘奧運她獲得了乒乓球女團金牌，是她在乒乓球項目的最佳成績。這面金牌她和隊友頂住了巨大壓力，皆因香港隊沒有後備運動員，兩名球手包辦了團體賽單打和雙打賽，稍有差池，在賽前或比賽中受傷，便沒有替補人選。更具挑戰的是比賽時間長，體力消耗大，加上決賽對手德國隊本身已具有實力，其中一名球手是原德國國家隊的健全運動員，大大增加了港隊爭勝的難度。教練在決賽前

先為她們進行心理輔導，要求運動員放開心情來打。比賽每場都打五局才能決勝負，經過長達三個小時的鏖戰，港隊在決勝局險勝對手奪得了金牌。

獲最支持家庭獎

馮月華認為參加了殘疾人運動，尤其是乒乓球對她的人生有頗大影響。成為運動員可讓她有更多的出外機會，見識世界，認識各地的朋友，亦影響了她的家庭成員，小兒子陳祉謙在她的影響下自小便接觸乒乓球，在學界比賽中屢次獲獎。他在 2002 年更獲得全港學界精英賽男單冠軍兼最有價值球員。就讀大學期間則代表理工大學出賽，其後更成為了一名乒乓球教練。丈夫陳仕傑也是精英殘疾運動員，一家人經常交流比賽和訓練心得。在 2006 年，他們一家更獲恒生乒乓球學院頒發「最支持家庭獎」。

馮月華在多屆殘奧運中披金戴銀，而 2008 年北京殘奧運，則以觀摩團隊成員身份觀戰。她親身目睹蘇樺偉、余翠怡、郭海瑩等新秀在賽場上取得好成績，她以過來人的身份得出這樣的體會：「應該以平常心對待取得的榮譽，要把握好當前的機會，做好自己。現在政府對殘疾運動員的資源投入跟以往有巨大差別，因此更要專注和投入，不可浪費來之不易的資源和機會。」

現時馮月華醉心二胡演奏，已達至五級水平，學習音樂讓她放鬆心情，調整自己的心理。近年她更決意捨棄多年來取得的獎牌和照片，連帶在身邊跟她南征北戰的乒乓球拍也放棄掉。全因她認為：「不能沉醉於過去的輝煌，擁抱着過去的成績不放，這只會裹足不前，看不清前路。我們要把握個機會，造就出更好的自己。」

伍

邁步全職運動員之路

香港特別行政區政府以印尼 2018 亞殘運為試點，提供額外撥款建立系統化支援殘疾人運動。當時共有六個項目依據成績被納入殘疾人運動項目精英資助先導計劃，包括三個 A 級精英項目：硬地滾球、乒乓球及輪椅劍擊，以及三個 B 級精英項目：羽毛球、草地滾球及保齡球。A 級精英項目更獲得聘請全職總教練的額外資助，而在相關安排下，運動員每星期須接受不少於 20 小時的訓練，兼職運動員則為 12 小時；協會共30 名運動員參與其中，其中 12 名投身全職行列。

在計劃的支持下，運動員能在「全心投入運動訓練爭取體育成就」或「專注工作」中作出取捨，因此使教練團獲得更充足的訓練時間。面對世界競技水平的迅速發展，計劃也能配合本地訓練體制的調整與日漸增加的支援需求，故計劃自 2019 年起的恆常化對協會發展更是一大鼓舞，有利於繼續為殘疾運動員提供場地、資助及系統化的訓練。2018 年，香港代表隊再攀巔峰、締造歷史，於印尼亞殘運中勇奪 11 金、16 銀、21 銅，共 48 面獎牌，印證了計劃的成功。

全力發展傷健馬術

利子厚 JP
現任副會長

「殘疾運動員能成為全職

　　香港的體育發展得益於 2008 年北京奧運和殘奧運帶來的契機，一大批有心有力的知名人士，投身到香港的體育發展中，不管是健全運動的發展和殘疾人運動的發展，都得益於他們的熱心和貢獻。協會副會長利子厚便是其中一位。2008 年北京奧運會馬術比賽在香港舉行，他認為這正是發揮香港優勢的絕佳時機，更重要的是在北京夏季奧運會舉辦過後，隨即而來的北京殘奧運馬術比賽也在香港舉行。

參加北京殘奧運

　　根據國際經驗，在殘疾人士復康的治療手段中，讓殘疾人士參加馬術運動是一種有效的物理治療方法，其過程有助改善手腳協調。

　　在香港舉行北京殘奧運馬術比賽，為香港培育殘奧馬術比賽運動員帶來契機，大家遂以培育運動員參加 2008 年北京殘奧運為目標。但由於傷健馬術在香港一向只用於復康，要把這種沿用於物理治療的運動提升到國際比賽的水平，並參加 2008 年北京殘奧運，講求的是高度的技術以及各方面的配合。

　　利副會長自 2006 年開始接觸傷健馬術運動，當時傷健馬術在香港的基礎十分薄弱。馬術是利副會長喜愛的運動，而且也經常參與其中，包括訓練和比賽都可以找到他的身影。對馬術有濃厚

運動員，是香港殘疾人運動發展的里程碑。」

興趣及投入感的利副會長同時是現任香港馬術總會會長及香港賽馬會副主席，掌管着這家香港賽馬運動最大的慈善機構。對馬術也有濃厚興趣和投入感。他認為，參加體育運動對每個人的身心健康發展都十分重要，尤其是殘疾人士，所以他對推動香港體育運動的發展是有着高度的熱誠，而且積極參與其中。希望可以物色參加傷健馬術運動的殘疾人士，培養出可以參加北京殘奧運馬術比賽的運動員。

發展馬術運動必須要投入龐大資源，傷健馬術在香港基礎薄弱，沒有本地比賽，因此必須讓運動員出外參賽接受訓練，這是一大筆資源的投入。要參加殘奧馬術比賽先要爭取入場券，運動員要經常到世界各地參加比賽，儲了足夠積分，才有資格參加殘奧運。這項並非只是一個人的運動，更講究運動員和馬匹的配合，要為運動員配備馬匹又是其中的一大難關，大大增加了實現計劃的難度。利副會長積極地推展此項工程，除了聯絡協會外，還跟各相關機構研究，實現這個計劃所需經費，制定發掘人選的方向等，猶幸當時得到香港賽馬會、香港馬術總會及香港傷健策騎協會全力支持。

最終不負眾望，香港破天荒有運動員葉少康策騎履冰之注，參加北京殘奧運會的馬術比賽。是次壯舉，不但提升了公眾對於欣賞馬術運動的興趣，更正式為馬術運動以至傷健馬術在香港普及化奠下重要的里程碑，他也自覺很有成就感。

香港的傷健馬術運動

利副會長自 2008 年加入協會成為副會長之後一直致力推動殘疾人運動發展，他認為香港的傷健馬術運動的發展離不開 2008 北京殘奧運會給予香港的契機。因當年香港決定要派出一名運動員參加 2008 年北京殘奧會的馬術比賽後，政府和香港賽馬會便投入龐大資源去實現這個計劃，由培訓運動員到馬匹的購買，出外比賽時所需要的檢疫費用等都有資源的投入。可喜的是自 2008 北京殘奧運之後，香港在同步發展傷健馬術和健全人士馬術，已見初步成績了。

在香港發展傷健馬術資源不成問題，但是跟其他殘疾人士運動項目一樣，同樣遇到發掘人才的難題。香港在硬地滾球和輪椅

馬術運動員葉少康策騎履冰之注參加北京殘奧運的馬術比賽。（由香港傷健策騎協會提供）

利副會長（右一）擔任北京殘奧運香港代表團副團長。

利子厚先生（右一）自 2008 年起擔任協會副會長。

劍擊兩個項目都取得好成績，照理應可吸引更多殘疾人士嘗試參加，體會其中的樂趣，但事實往往在招納人才上遇到不少困難。因此協會今後將加強跟學校、家長的溝通，在校內和社會上推廣，打造殘疾人運動的文化，讓大家都認識到做運動的好處，明白到做運動員也是有出路的，這必須靠時間的累積才能營造出來。

接觸殘疾運動員的得着

殘疾運動員在訓練中遇到困難、挫折時不畏困難，積極面對的態度感動了利副會長。他說，殘疾運動員心中有一個信念：「殘疾並不表示無能！」與他們在訓練中克服困難的鬥志和絕不退縮的意志健全人士相比，往往有過之而無不及，過程可以說是有血有淚，他們每位身後都有讓你感動和讓你得到鼓勵的故事。自 2008 年加入協會成為副會長之後，至今仍堅持着為推動殘疾人運動發展貢獻自己的力量，皆因在接觸殘疾運動員的過程中被他們正面的人生觀、積極面對困難的事跡所感染，深感可以為推動傷殘人運動出一分力很有意義。

現在殘疾人運動發展的前景是樂觀的，政府在推動殘疾人運動方面的資源投入大大提高了。東京殘奧運市民可以通過電視轉播，了解到香港殘疾運動員在殘奧運中的表現，看到比賽中激烈的程度絕對不比健全運動員遜色。以往香港殘疾運動員雖然在殘奧運中取得優異成績，因沒有電視直播，香港市民對他們所知甚少。香港殘疾人運動的發展出現了很好的契機，從整個發展方向來看是十分樂觀的，期待亞殘運和巴黎殘奧運的到來。

殘疾人運動里程碑

在利副會長仍是體育學院董事局成員期間，他在爭取殘疾運動員成為體院全職運動員的過程中，扮演了不可或缺的角色，主力解決資源分配的問題，利副會長及體育學院董事局成員非常認同及鼓舞提案獲得通過，也為自己帶來成就感。

利副會長認為，殘疾運動員成為全職運動員，是香港殘疾人運動發展的里程碑。自此之後香港殘疾運動員的身份得到認同，對他們投入訓練爭取佳績提供了有利條件。

在他曾接觸的家長之間，都會談到熱愛運動的子女將來前景，一般均對當運動員的保障感到憂慮。其實運動員在退役之後仍可以在體育範疇方面發展，例如擔任管理職務，憑自己的經驗當教練繼續培養運動員等，可做的崗位很多。據他所知體院已為運動員退役之後的出路問題，展開了深入探討，不管是殘疾運動員還是健全運動員，將來的出路都是有保證的。

他深信特區政府在支持發展殘疾人運動方面將來仍會加大力度，這是作為一個文明社會所必須的，何況香港是文明的國際大都會，在傷健共融方面已初見成績。雖然目前對殘疾人士的支援不能說是很全面，仍有大進步的空間，例如在社會上推動各企業接納殘疾人士參加工作並給與予職位，這方面若政府加大力度必可取得理想的效果。過往運動員也提出過一些想法，在就業方面保證退役後有一份固定職業，有穩定收入，大部分問題也得以解決，這方面必須由政府牽頭推行。現時體院已獲得部分大學支持，讓殘疾運動員可以繼續學業，課程也是以全職運動員條件和身份去設計的。將來香港殘疾人運動必須開展到學校，得到學校的配合，並滲入到家庭得到家長的支持，這是協會一個長遠的工作。

我是馬術運動員

利副會長表示自己是一位馬術運動員，他在分享自己當馬術運動員的體會時表示，由於馬術是人馬配合的運動，所以溝通十分重要，他認為自從參加了馬術運動後，亦令他在跟別人溝通時較有耐性。他在馬術項目經驗豐富，在本地曾參加跳欄比賽，也曾代表香港出外比賽，至於越野賽方面則多在外地參與。最深印象的是有一次在美國參加越野賽，因與馬匹的配合出錯而導致受傷。坊間有人誤會馬術運動只是馬匹的運動，他說這是很大的誤解，因馬術講求「人馬合一」，要把自己的身體跟馬匹配合，便要身體取得平衡和足夠柔軟度，這樣才不會阻礙馬匹的發揮。以殘疾運動員為例，由於肢體不全，要更為講究身體平衡，才能配合馬匹的動作，這有助他們的復康。

利子厚副會長還有一個愛好，是每年都會去不丹、尼泊爾或斯里蘭卡行山，在喜馬拉雅山擺脫大城市的煩擾。他每次都與當地的僧侶同行，在行山過程中只會專注前面要走的路而不會作他想，所以每年的行山活動都是他接近大自然洗滌心靈的時刻，經年的行山運動也讓他有不少得着。如同殘疾運動員的精神一樣，只要專注於眼前事物，便能一往無前，跨過困難直奔終點。

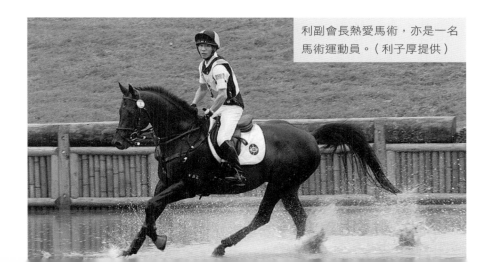

利副會長熱愛馬術，亦是一名馬術運動員。（利子厚提供）

北京殘奧運馬術運動員葉少康（左二）與利副團長（右二）出席香港代表團授旗儀式。

2008 年，利副團長（右二）帶同嘉賓參觀馬廐。

利副會長（右一）熱愛馬術，積極培養殘疾人馬術運動員。（利子厚提供）

堅持共同信念、承擔及擁有感

林俊英 MH

現任總幹事、亞洲殘疾人奧委會榮譽獎章得獎者

「協會 50 年來的成績，實有賴

亞洲殘疾人奧委會於 2019 年 2 月 5 日至 6 日在阿聯酋杜拜舉行第五屆會員大會，席間頒授獎項予傑出運動員及表揚殘疾人運動發展有卓越成就的人士，其中協會總幹事林俊英榮獲榮譽獎章，以表彰他對殘疾人運動發展的長期貢獻。林俊英早於 1983 年起從事殘疾人運動行政及管理工作，擔任多項國際體育機構公職，包括國際殘疾人奧委會發展委員會委員、國際硬地滾球體育聯會副會長及秘書長，積極推廣及發展殘疾人體育運動。

畢業後加入協會至今

　　訪談當天林俊英風塵僕僕剛出席 2022 年北京冬季殘奧運自北京返港。他說這是他自 1983 年開始參與大型運動會以來，首次出席冬季殘奧運，對於北京主辦的本屆冬季殘奧運，他形容舉辦得十分完美，十分成功，讓他大開眼界，有機會出席他深感榮幸。協會早已希望培養運動員參加冬殘奧運，惜因種種原因未能成事。在北京期間，他曾接觸過不少有關人士，包括中央或地方級別的，他們都表示會全力支持香港訓練可以參加冬季殘奧運的運動員。希望在不久的將來，香港將可實現派出運動員參加冬季殘奧運的夢想。

各持份者上下一心，堅持共同 信念、承擔及擁有感。」

　　林俊英於 1982 年在外國完成有關康樂及體育管理的課程，其中有針對殘疾人運動和長者運動的專門學科。同年返港，他在香港青年協會赤柱戶外體育中心擔任經理，當時見到協會有一份極為適合自己的工作，於是便加入協會。剛加入協會工作，首先想到的是，是否要為協會重新定位，因為協會成立初期以協助傷殘人士復康為主要職能，但協會名稱以「體育」為主，因此它應該是一家體育總會而非復康的社福機構。他的理念是既然是體育總會，

因此所有參加者都應以「體育」為主，而非一家社福機構，這個定位亦得到時任主席屈慕蓮夫人的認同。

協會於 1972 年成立，1983 年開始協會思考如何在原有的優勢上鞏固已有的成果，爭取社會的認同等。例如協會在項目的鞏固和資源的發掘上做得好，但在宣傳方面有所不足，部分外界人士更指只是每隔四年的殘奧運才察覺協會的存在。受到資源不充裕所局限，當年協會只有三位全職職員，社會福利署撥給協會的款項每年也不多，更加沒有商業贊助可言。香港賽馬會的資助是有的，但多是一筆過款項的支援，或在某些交通工具上提供支援等，開展各方面的工作都極受制肘。

視協會為大家庭

即使資源並不充裕，甚至協會早期現金流有限，不得已影響到部分職員「出糧」情況，但是包括他自己至協會的執委會到運動員，成為協會的一員後都不曾想過離開。在協會內默默耕耘不問回報，其重要原因是大家都視協會為大家庭，而自己是大家庭中的一份子。再者，協會運動員對運動的認知大多數是從零開始，由對該項運動一無所知到可以在國際賽場上獲取獎牌，無形中更培養了他們和教練、職員之間的深厚感情和相互的信任。所有參與者都希望繼續在協會堅持下去，提升水平，因而對協會有種「擁有感」，且不存在半點私利。

尤其在教練方面，他們都以義務和半兼職的性質來參加協會運動員的訓練，以至後期體院的專業教練都是義務性質的，他們均是無償付出，為的只是幫香港殘疾運動員。因此當見到運動員在比賽中有成績時，教練們都很有成就感，因而產生的凝聚力是巨大的，協會也十分認同教練作出的貢獻。

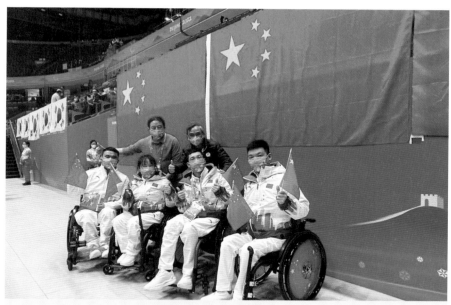

林俊英（後排右一）首次參與冬季殘奧運，印象深刻。

林俊英榮獲亞洲殘疾人奧委會榮譽獎章，
以表揚其積極推動殘疾人運動發展，貢獻
良多。

林俊英（左）與國際殘奧會會長安德
烈柏斯留影。

至於對協會財政支援方面，由最早期的不足到後來逐漸地增多，不管在社會福利署、公益金，及以前的文康廣播司等機構所提供的資助是逐漸地「好起來」。協會資源獲得社會上的支持，重要的契機出現在 1986 年，當時派隊出席在印尼舉行的遠南運動會，由於資源有限，若要出席如此大規模的運動會只能向外尋求支持，因此林俊英便想到向香港各大企業的基金會發信件。他憶述當年各大企業的回應十分正面和積極，包括飛利浦莫里斯（亞洲）、電話公司、免稅店、基金、信興教育及慈善基金等，電話公司更借出位於荔枝角的文康中心，供協會作訓練之用。

體院給予大力支持

對協會、對香港殘疾人運動的支持，不管在體院成立的前後，都作出大力支持。對某些單項運動例如乒乓球，鄭仲賢教練更是早期便參與其中，至後來由趙萬權教練接手，劍擊項目和田徑項目體院都有直接派出教練訓練殘疾運動員，所以體院不只是在香港主辦遠南運動會時體院借出場地，讓運動會得以成功舉辦，而在單項方面的訓練和發展都起了重要作用。

林俊英更提到如何獲得體院支持，讓香港殘疾人運動水平得到更大的提升。

1990 年他加入體院後，在 1994 至 1995 年間向體院提出了一個共融訓練計劃，要求為殘疾運動員聘請一位乒乓球和輪椅劍擊全職教練，該兩名教練分別是王文華教練和王銳基教練。他們在白天負責訓練健全運動員和青少年運動員，晚上則訓練殘疾運動員，其時殘疾運動員尚未建立全職運動員制度，所以都在晚上進行訓練。此計劃的實施非常成功，自此之後殘疾運動員便有了全職教練，後來擴展到包括硬地滾球、羽毛球、草地滾球等，香港

殘疾運動的水平因而得到大大提升，並可在國際大賽中包括殘奧運競逐獎牌。

2000 年後，殘疾人運動得到更大的突破。原因是得到體院運動科學和運動醫學方面的支援，至今體院在這兩方面對香港殘疾人運動的支援依然不斷。林俊英認為，體院場地的支援當然重要，即使這種軟性的支援是無形的，但卻是絕對重要的，他表示：「對提升香港殘疾人運動的水平和在國際比賽中取得好成績，體院運動科學和運動醫學方面的支援是有力的保證。」回顧自己在體院為爭取運動員資源作出的努力，他表示十分感謝協會對秘書處的信任和支持，上下一心，懷着共同信念，讓同事作為前線的工作人員，可以放開手腳地去做，這也是他能夠為協會工作至今的重要原因，得到協會的信任，後來多項計劃才得以成功實現和執行。

政府須度身訂造政策

至於與政府的關係面，林俊英用了一句很到肉的說話來形容跟政府的關係。「長期以來，我們都爭取政府在處理殘疾人運動方面應有所調整，雖然政府在針對殘疾人運動方面已制定了政策且已有了很大的提升，但至今我們仍希望政府為殘疾人運動度身訂造一套更具彈性、更符合殘疾人運動實際的政策。」他補充說：「這政策必須有別於健全運動員，效果才會更好。」

他又舉例說，如何解釋和處理獎金的分配，以前因為沒有獎金所以無法比較，但現在有了獎金便有了與健全運動員同工同酬的爭議。這絕對不是一個對和錯的爭議，若從健全運動員和殘疾運動員在接受專業訓練方面而言，兩者是有分別的，這是歷史留下來的問題，絕對沒有對錯之分，不過在處理上必須要小心。

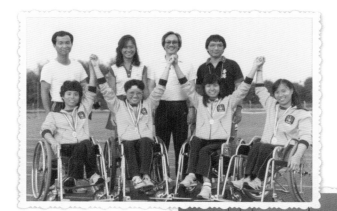

林俊英（後排右一）於
1980年代加入協會。

九十年代中協會向體院
提出共融訓練計劃，由
王文華教練（後排左）於
晚間與乒乓球隊訓練。

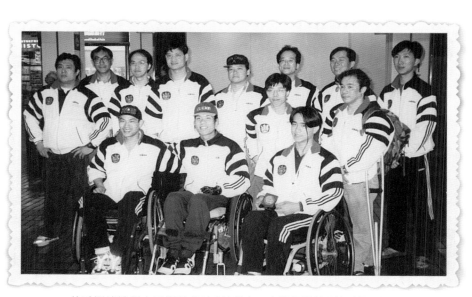

共融訓練計劃由王銳基教練（後排左四）帶領輪椅劍擊隊訓練。

為運動員作全面考慮

對於管理運動員方面，林俊英認為在協會內管理好運動員之餘，更兼顧和他們的關係是有難度的，中間存在感性和理性的角力。由於運動員肢體的不健全，職員在處理時難免加了同情分，如果太感性便難以從體育發展的角度去考慮，即如前文提過，協會是傷殘人士體育協會，是以體育為主的協會，所以應以理性態度去處理，才符合協會的定位。他以做父母的角色為例子，又要做好又要做醜，兩者間取得平衡是困難的。

協會除了關注運動員的體育支援，也考慮到運動員退役的出路。於是在多年前，協會內已開設實習生的計劃，讓運動員在不影響訓練下，到不同部門工作，得到工作經驗，有助日後投身社會。早期實習生有田徑運動員蘇樺偉、輪椅劍擊運動員陳穎健，及後更設全職職位聘用馮英騏及曹萍等。2010 年開始，協會與民政事務局洽談增加資源，成功爭取全職教練先導計劃，及後體院亦正式開展全職運動員計劃及設精英資助評核準則，以成年及青少年運動員在主要國際賽事的成績作為甄選準則來訂定達到國際水平的體育項目，令整體全職運動員和教練的安排得到穩定支援。

香港近年在國際賽成績稍有回落，他總結其原因包含以下幾個因素。第一協會人手支援一直是不足夠的，一直以來協會肩負殘奧會的工作，又要肩負 10 多個運動項目發展的工作，所以在他2000 年重返協會時，便向協會提出解決以上問題。尤其在 2008 年北京殘奧運後，已見到成績較 2004 年雅典殘奧運時有較大下跌幅度，同時也看到運動員在新舊交替上出現斷層，因此他提出如何在同事分工上更細緻，不用過於集中某些人肩上。經過多年的爭取，在 2022 年 4 月 1 日，香港殘疾人奧委會和傷殘人士體育協會正式分工，希望分工之後工作做得更好。

招募運動員的困境

另外，協會在招募新的參加者方面，應該投入更多時間。長期以來我們招募的運動員多是來自特殊學校，或者是透過運動員以推薦介紹的方式，也有由醫院物理治療師轉介。今時今日礙於私隱條例轉介受到限制，協會還有是通過新聞報道發現一些因工業意外或者交通意外導致傷殘的人士。協會的角色是主動聯絡有關人士爭取他們成為殘疾運動員，通過以上途徑去發掘可發展成為運動員的殘疾人士。為了招募更多殘疾人士運動員，不管是職員還是教練，只要在街上見到殘疾人士都會主動邀請他們參加殘疾人運動。

隨着香港醫療系統的不斷進步，香港殘疾人口在不斷下降中，在特殊學校物色運動員這條途徑近兩年已越見困難。因此協會已計劃在開拓運動員來源方面，透過地區活動實施招募，透過地區人士開展運動員招募工作。在 2020 年，硬地滾球在六個地區開展活動也取得不錯的效果，將來還會開展羽毛球、游泳等活動，對於香港殘疾人運動的發展，在招募運動員方面仍然是存在最大的難題。另外由於融合教育政策，也有殘疾學生入讀主流學校，他們因肢體問題無法上一般體育堂，因此協會正全力吸納這部分學生成為殘疾人運動員。當然這方面要做的工作仍然很多，包括向學校發送小冊子等，以一個個辦學團體地去做，希望可以解決招募運動員的問題。

發展內地殘疾人體育

説到與中國內地的關係，不得不提 1983 年，香港、澳門及廣州舉辦的三角賽，其後每年輪流主辦，第一屆由澳門主辦，後來加

入了中華台北成為四角賽。香港最早跟廣州市體委建立關係，由於 1994 年北京將主辦遠南運動會，北京副市長萬嗣全來港了解有關開展殘疾人運動會的經驗。當時協會包括周一嶽、林俊英和蔣德祥向來自北京的萬嗣全先生分享了經驗，這次分享為北京成功主辦遠南運動會提供了可行和豐富的經驗。

北京後來成功主辦了遠南運動會，協會通過方心讓教授在內地的人脈，而且當年內地成立了由鄧樸方任主席的中國殘聯，兩地的交流和關係更多更密切了。至 2010 年起，兩地的關係更進一步，香港的運動員訓練得到內地支持，可以派員到內地受訓。在 2008 年北京殘奧運之後，在北京順義區建立了殘疾人運動訓練中心，香港運動員不時到中心受訓，香港也為協助內地開展殘疾人運動提供自己的經驗，例如助北京主辦了第一屆硬地滾球世界錦標賽等。香港不同的運動項目也可以到各地集訓，例如羽毛球球隊曾在 2010 年及 2011 年到內地集訓，射箭、射擊隊到杭州集訓等。特別是香港跟廣州及南京的關係更加深厚，兩者互相扶持共同進步。至於跟內地殘奧會方面，也經常有工作上的交流，例如進行有關國際殘疾人士運動形勢的分享等。

值得一提的是輪椅劍擊運動，從前內地並沒有設立此項運動。1994 年香港主辦了第一屆世界輪椅劍擊錦標賽，比賽在體院進行，當年內地為香港提供了計分器和藥檢測試工作的支援，相信這是香港與內地首次有這方面的合作。在比賽完結之後，香港把部分輪椅劍擊運動的器材，贈予廣州和北京殘疾人運動訓練中心，協助內地發展輪椅劍擊運動。輪椅下的電子底板和抓實輪椅所用的架子是十分貴重的器材，香港在能力範圍之內對內地發展輪椅劍擊運動作出了支持，至今內地的輪椅劍擊水平已很高，在國際大賽和殘奧運中都奪取多面獎牌。內地殘疾人運動發展已建立了自己的模式，以各地的特點去發展，例如輪椅劍擊集中在南京和

上海，香港運動員不時也到以上兩地集訓；硬地滾球則以廣州為主；射擊、射箭則以杭州為基地。

國際殘奧會成立

國際方面，自 1972 年協會成立開始，香港便是國際殘疾人運動機構轄下的地區會員。在 1989 年國際殘奧會成立之前，國際間以殘疾程度分四個組織分管運動員和比賽，情況頗為混亂，直至 1976 年多倫多殘奧運才把四個類別的運動合起來進行比賽。1985 年以上組織在荷蘭召開了協調委員會，林俊英出席了會議，並推舉了周一嶽醫生作為亞洲代表參加了協調委員會，其後國際殘奧委會在 1989 正式成立。

協會也是青少年殘疾運動的先驅者，2003 年香港作為東道主，主辦第一屆遠東及南太平洋區青少年傷殘人士運動會，此為世界上第一個殘疾青少年綜合運動會，也是亞洲青少年殘疾人運動會的前身。當年吸引超過 15 個國及地區共 500 多名 14 至 23 歲的殘疾運動員參加，是協會發展的一個重要里程碑。

與奧委會達成申辦協議

坊間不少人並不理解國際奧委會和國際殘奧會兩者的運作，林俊英澄清兩者並沒有從屬關係，只屬合作和協調的關係。當年兩個組織達成協議，國際奧委會在財政上將部分支持殘奧委會，殘奧會亦不得同時找尋國際奧委會的主要贊助商贊助，以免影響國際奧委會的市場能力。另外，在兩會標誌上應有所區別，例如國際奧委會用了五環，國際殘奧會的標誌便不應跟「五」扯上關係。2000 年，國際奧委會和國際殘奧會達成一個十分重要的協議，國際奧委

香港為內地殘疾人運動提供自己的經驗，協助北京於其中國殘疾人體育運動管理中心（原中國殘疾人奧林匹克運動管理中心）主辦硬地滾球世界錦標賽。

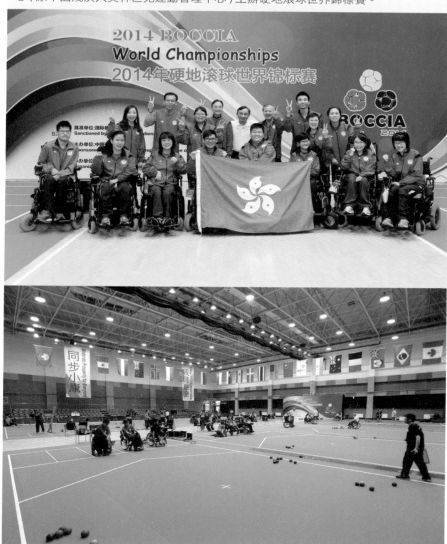

會宣布，以後申辦夏季奧運會和冬季奧運會的城市，也必須在夏季奧運會和冬季奧運會約兩週後舉行殘奧運和冬季殘奧運。

雙方還協議夏季殘奧運和冬季殘奧運在運動員出席人數方面的限制。殘奧運出席的運動員只能是夏季奧運會和冬季奧運會的百分之四十，例如夏季奧運會參與的運動員約 13,000 人，即約 4,000 至 5,000 人參與殘奧運。原因是考慮到殘奧運所用的設施必須配合殘疾運動員，在夏季奧運會或冬季奧運會結束後只有兩週時間，在工程改動上時間十分緊迫，另外由於每屆奧運會後選手村皆會出售，未能安裝太多殘疾人運動員的設施。以上規定先是限制了出席人數，也限制了殘奧運項目的設置。

自 1996 年開始至今，殘奧運建立了運動員入場券制度。若設立了新項目，其他運動項目人數也必須相應地減少，例如東京殘奧運新增了羽毛球項目，其他項目的參加人數也要減少。殘奧會每八年檢討項目的設置，如現在便要研究八年後的洛杉磯殘奧運的項目設置。現在已知的是 2024 年巴黎殘奧運，在硬地滾球項目上把男、女運動員比賽分開進行，因此參加人數便相應增加了，因而輪椅籃球便由男子 12 隊和女子 8 隊減至各只有 10 隊，這對其他國家和地區都造成頗大影響。

國際奧委會和國際殘奧委會的合約至 2032 年屆滿，在此之前仍可以保證在每四年一屆的夏季奧運會和冬季奧運會之後，仍會有殘奧運接着舉行。期望香港隊能善用優勢，持續在國際賽事中得到好成績，不負創會成員及社會人士的期望；也期望香港殘奧代表隊能派員出戰冬殘奧運，一圓林俊英的冬殘奧夢。

協會 50 年來的成績，實有賴各持份者上下一心，堅持共同信念、承擔及擁有感。林俊英謹此多謝運動員、教練、協會全人、秘書處同事、技術人員、醫療團隊、義工及各持份者、夥伴機構及贊助商的支持。

殘疾運動員得到體院運動科學和運動醫學方面的支援。

區域訓練計劃借力地區人士招募參加者，硬地滾球六區領隊於啟動禮上合照。

一家三口貢獻硬地滾球

郭克榮

現任港隊硬地滾球總教練、
北京 2008 殘奧運硬地滾球
金牌得主郭海瑩父親

「不管怎樣只要是對海瑩身體好的

　　硬地滾球是殘疾人運動獨有項目，而且香港的水平相當高，
在多屆殘奧運及國際賽事中獲得可觀數量的獎牌，這些成績少不
了現任硬地滾球總教練郭克榮所作的貢獻。

　　郭克榮除了負責訓練硬地滾球港隊的成員外，還肩負着向殘
疾人士推廣此項運動的重任。此項運動適合患有大腦痙攣及肌肉
萎縮等的殘疾人士參與，作為項目推手之一，他希望能有更多殘
疾人士參與其中。郭克榮講述自己為何會參與其中，成為硬地滾
球總教練時，他總會流露出一種特殊感情，這包含了他跟女兒海
瑩的父女之情。

因為女兒與硬地滾球結緣

女兒海瑩患有大腦痙攣，郭克榮不斷為海瑩找尋復康的有效方法，其中最佳的復康活動便是參加體育運動。郭克榮因而認識了香港傷殘人士體育協會，這個專為傷殘人士組織、籌劃及推廣殘疾人士體育運動的機構。1998 年海瑩參加了由協會舉辦的週年比賽，並獲得了 BC2 級個人賽的冠軍，也讓她被時任總教練梁豔芬女士相中，邀請她加入香港隊接受訓練。海瑩第一次參加比賽便獲得冠軍，更獲得教練挑選加入港隊受訓，郭克榮始料不及：「我對此項運動完全是門外漢，只知道海瑩就讀的學校安排硬地滾球作為復康運動之一，以課外活動方式讓同學們參加。」一切都來得突然，當年海瑩只有 13 歲。

我都支持，直接去現場看看吧！」

海瑩成了代表隊的一員，郭克榮和太太出於對女兒的關愛，決定在海瑩訓練時去現場看看，細心地聆聽教練的介紹：「不管怎樣，只要是對海瑩身體好的我都支持，直接去現場看看吧！」

當年硬地滾球的發展在香港剛剛起步，港隊的訓練需要大量義工協助和提供細心照顧。總教練梁豔芬女士主動邀請他和太太做義工。照顧過海瑩，郭克榮有切身體會，因此他一口答應了，自此便踏進了硬地滾球之門。想不到在不久的將來，郭克榮和運動員揭開了香港硬地滾球發展的新篇章。

郭克榮一家可說是全身為硬地滾球運動奉獻。（郭克榮提供）

只要是對海瑩身體好的，郭克榮和太太都支持，處處流露父母對女兒的愛。（郭克榮提供）

2017 年，郭克榮赴蒙古舉辦硬地滾球發展工作坊推廣。

帶隊到韓國交流比賽

　　郭克榮做義工的第一個任務是，在 2000 年協助總教練梁女士帶領香港隊到韓國參與交流比賽。教練梁豔芬女士解釋謂，殘疾人士出外必須得到適切照顧，保障他們的安全。郭克榮以「不枉此行、大開眼界」來形容這次韓國之旅，當中學到的硬地滾球知識，實屬皮毛，但已令他大受裨益。

　　硬地滾球在韓國已發展一段時日，該國設有殘疾人士體育中心為各殘疾人運動，包括硬地滾球的運動員提供訓練，在配套方面十分齊備，故當時韓國的硬地滾球由基礎訓練到精英發展已頗為成熟。相對剛起步的香港，兩者實力上存在頗大差距，當年的交流共進行了 20 場比賽，香港輸了 19 場，而唯一一場和局，是海瑩力保不失下得來的。他記得當時大家都很激動「港隊不用捧蛋歸來了！」在韓國學習得的經驗，為他日後發展硬地滾球帶來啟發。更難得的機會是，總教練梁豔芬女士邀請他加入港隊教練的行列，擔任助教一職，展開了他的港隊教練生涯。

　　郭克榮認為對他和硬地滾球發展的重大契機是 2001 年香港主辦遠東及南太平洋區傷殘人士硬地滾球錦標賽，賽事亦邀請了當時的強隊如韓國、泰國及澳洲等參賽，異國隊伍展示了歐洲和亞洲強隊不同的比賽風格。此外，在賽事舉行前，協會多次舉辦教練班和裁判班等傳授知識和技術，讓整個教練團均學到最新技術和訓練方法。這次大型比賽過後，郭克榮率領香港隊到葡萄牙參加比賽，令郭克榮對歐洲硬地滾球更為了解，對如何在香港發展該項運動有了更深的思考，是一次「質」的飛躍。

醞釀發展藍圖

　　歐洲之行，令郭克榮心中醞釀出香港發展硬地滾球運動的藍圖，並開始籌劃和部署進行更系統化的技術訓練。他認為香港發展硬地滾球方面應根據自己的優勢開拓創新。歐美運動員乃力量型，香港運動員在力量方面輸蝕，但論條件香港運動員均具有一定學歷，在思維方面有優勢，思考快、靈活。硬地滾球是要求腦筋靈活和策略佈局的運動，如下象棋般，要思考掌握對方的弱點或將自己的優勢最大化，香港運動員在技術層面上絕不比歐洲運動員差，所以郭克榮對香港隊的發展充滿信心。

　　郭克榮除了要吸納新血、壯大香港隊隊伍，還要擴大教練團和工作人員包括義工及物理治療師，進行更細緻的分工。他表示在隊內常駐物理治療師非常重要，物理治療師可在賽前、賽後幫助隊員做拉筋等準備工作，賽後亦進行恢復活動，這對於運動員來說都是很重要的，可讓運動員發揮更高水平。

不斷鑽研創新

　　港隊雖具備技術，但仍需解決力量不及歐美運動員的弱點。因為殘疾，手部協調受到影響，抓緊球的力量也不足夠；如場地地面的平整度欠佳，便直接影響球滾出去的直線，讓準繩度大打折扣。歐美運動員力量大不但可以把球抓牢，把球滾出去時因力量足夠便可以避過地面上不平整的障礙，減低對球滾動直線的影響。郭克榮和他的團隊經不斷鑽研後得到突破 —— 使用「拋球戰術」。只要運動員盡量把球拋起，即可避免球滾出去時因力量不夠，而影響了滾球所走的直線。運用「拋球戰術」講求準繩，依靠在平日訓練日積月累。他讚賞在 2004 年雅典殘奧運中，梁育榮將

2017 年郭克榮赴蒙古舉辦硬地滾球發展工作坊推廣。

「球疊球戰術」即巧妙地把球疊上另一球上，較對手多取一分。

此戰術發揮得很出色，連奪兩面金牌。

另外，他們也創造出「球疊球戰術」，所謂「球疊球戰術」即巧妙地把球疊上另一球上，這樣便可以較對手多取一分。郭克榮和他的教練團隊憑着不斷鑽研的精神，為隊員們設計和研究出多變的技術。香港硬地滾球隊能夠取得目前的成績，是郭克榮和他的團隊教練們以不斷創新思維打拚得來的。

踏上總教練之路

2008 年北京殘奧運之後，郭克榮應協會的邀請接任了香港硬地滾球隊總教練一職，仍以兼職的性質管理香港隊的訓練工作。而硬地滾球外，他有一份正職，他說：「我很幸運，得到上司和所屬公司的支持。」對他在下班後趕往港隊訓練大開綠燈，讓他心無旁騖做着總教練工作。

郭克榮教練形容，他在推廣和訓練運動員的過程中也遇到不少困難。協會在尋覓理想的訓練場地，下了不少功夫。過往，硬地滾球隊一直未有固定的訓練場地，到達場地時每每需要劃出賽區，又要於訓練時間完結前提早收拾。此外，硬地滾球適合嚴重大腦麻痺、肌肉萎縮症或軀體四肢出現嚴重功能障礙的人士參與，因此訓練必須注意運動員的身體狀況。他們前往訓練場地的時間過長或路途遙遠，均對他們狀態產生一定影響。地面亦要針對備戰不同賽事作出調整，例如備戰一般國際賽事的使用的是木板地，而世錦賽和殘奧運則是用膠地蓆。2015 年，硬地滾球隊得以移師到體院訓練，運動員有更多的訓練時間，場地使用上享有更大的自由度。現時香港體育學院硬地滾球訓練場地亦備有以上兩種，對港隊訓練尤為重要。

2013 年郭克榮正式從他全職工作上退休，可以更專心地履行

港隊總教練的職責。2017年政府推出殘疾運動項目精英資助先導計劃，為殘疾運動員成為全職運動員打開大門，郭克榮亦於當年成為全職教練。他表示，這項計劃對殘疾運動員是具有特別意義的，因他們自覺與健全運動員的距離接近了，真的是「有了一份職業！」

一家三口貢獻硬滾

「我經常在外出比賽，看到世界各地殘疾運動員的出色表現，自己也在香港經常接觸殘疾運動員，包括女兒海瑩。你可以看到不管是殘疾運動員還是健全運動員，只要給予他們正規訓練，他們都可以有精彩的成就。殘疾只是一種狀態並非人生的價值！」郭克榮的一家可說是全身為硬地滾球運動奉獻，他們一家三口均在這項運動中扮演不同的角色。先有郭克榮擔任教練角色；女兒海瑩則是傑出運動員、2008年北京殘奧運金牌得主；媽媽則是國際裁判，大家或許會在賽場上見到他們同場。

郭克榮跟女兒一起出外比賽的機會較多，太太是國際裁判，由賽會選派執法；如果遇上海瑩和港隊賽事，她會被調派到其他隊伍的賽事中執法。不過郭克榮記得某年有一次在杜拜比賽，他們一家三口便同場了。郭總教練笑言他們的親戚朋友都因他們感到驕傲，表示有這樣傑出的親友與有榮焉！

女兒海瑩的成長

作為教練，看到女兒的成長和在比賽中取得成績當然感到開心。海瑩在2008年北京殘奧運為香港取得金牌，郭克榮現在回顧女兒的成長，她也如其他運動員一樣有一個「開竅」的過程——

2004 雅典殘奧運，她充分吸收了大賽經驗，在 2005 年始於各項賽事中獲得獎牌。運動員所謂「開竅」，其實是在平日的訓練及賽事中吸收了指導及經驗後，由量變質的過程，運動員的變化和進步在不經不覺間發生了，其中主要靠自己的努力。海瑩在家中利用平整地面持續訓練。

郭克榮和海瑩既是教練和運動員的關係，又是父女關係，如何平衡這種關係和避嫌，以免在隊中引起不必要的猜疑？郭克榮在初期也有顧忌，當年教練團隊人數不足，在指導海瑩時均有避嫌，海瑩亦很理解這種情況；在隊內郭克榮是教練不是父親，因此教練會對自己特別嚴格。郭克榮亦曾因海瑩在一次訓練中未達到要求而嚴格斥責過她。現在教練團人手相對充足，他可以安排其他教練負責海瑩的訓練，返家後兩人可以再討論和總結當天的訓練加以改善。

難忘首面殘奧運金牌

經常率領港隊南征北戰，比賽總有勝負，數到難忘的比賽郭克榮首推 2004 年雅典殘奧運梁育榮連奪兩面金牌。該屆是香港硬地滾球隊首次在殘奧運中獲得金牌，教練團隊亦非常興奮，皆因梁育榮將教練團設計的戰術發揮透徹。在頒獎國歌奏起時，他十分感動，心情難以平靜下來。另外，海瑩在 2008 北京殘奧運會為香港隊奪金也是難忘的比賽。較遺憾的是，2012 年倫敦殘奧運硬地滾球隊未能延續成就，該屆 BC4 級運動員在比賽中曾領先捷克隊四比零，原是大好機會打入四強，但後來倒輸四比五，失去衝擊獎牌的機會。港隊於 2018 年取得亞殘運 BC3 級雙人賽首金，未來，他希望 BC3 級運動員可以在殘奧運取得獎牌。

對於香港硬地滾球的發展前景，郭克榮表示跟其他殘疾人運

郭海瑩（右）奪金後與郭克榮（左）合照，父女二人難掩面上笑容。

郭海瑩於北京 2008 殘奧運取得硬地滾球 BC2 級個人賽金牌 。

動項目面對的困難一樣——青黃不接、沒有足夠的新秀運動員。以往硬地滾球多從七間肢體殘疾的特殊學校中挑選潛質運動員，協會也於校內推廣硬滾興趣班。自 2021 年開始協會更展開學校聯賽，每年舉辦香港硬地滾球錦標賽，希望通過這些活動和比賽發掘更多苗子。郭克榮指出透過硬地滾球可以改善參加者的身體狀況及意志力等，又能結交來自不同地方的朋友，通過比賽吸收他人經驗，提升自己。盼望日後能動員更多的殘疾人士投入這項運動，分享箇中樂趣！

郭克榮帶領港隊在東京 2020 殘奧運硬地滾球項目取得優秀成績。

走過五屆殘奧運的征途

梁育榮 MH

殘奧運硬地滾球
三金兩銀一銅得主

「硬地滾球開闊了我的人生」

在 2020 年東京殘奧運會上，梁育榮在硬地滾球 BC4 級個人賽中奪得一面銅牌。這面獎牌的顏色雖不及過往出色，但對於梁育榮賽後有感而發：「這個年紀能打入四強已不容易，最後更奪得銅牌，對我來說更有意義了。」

2004 年梁育榮一舉於雅典殘奧運取得個人賽及雙人賽金牌，在 2008 年北京殘奧運再添一面個人賽銀牌，2016 年里約殘奧運再獲個人賽金牌，經歷四屆賽事，累積了三金一銀的佳績。東京殘奧運時，梁育榮已是年屆 36 歲的「五朝元老」，並成功儲齊了金、銀、銅三色獎牌，他認為猶如完成了大滿貫。能夠在東京殘奧運取得獎牌對他的另一層意義是，與硬地滾球教練施珊珊在 2018 年

2020年東京殘奧運會，梁育榮（中）在硬地滾球BC4級個人賽中奪得一面銅牌，硬地滾球隊亦成績輝煌。

結婚後，首次以夫妻身份一同出戰殘奧運；個人賽奪銅後，受疫情影響，在沒有頒獎嘉賓的情況下，更由珊珊為他掛上獎牌。

珍惜加入港隊的機會

　　梁育榮是硬地滾球隊內老大哥，回想起由最初接觸這項運動時，他喜悅之情仍流露於眉宇之間。患上先天性多發性關節彎曲，梁育榮自小便入讀特殊學校，在體育課他開始接觸硬地滾球。梁育榮平日就愛跟別人鬥眼界，所以自開始接觸就產生濃厚興趣，即使是遊戲，態度也十分認真。直至中四的體育課，由硬地滾球教練指導技術，他更投入且見到長足進步。可惜在一次組隊比賽而進行的特別訓練，他落選了！一眾好友成功入選並出外比賽，這讓梁育榮十分羨慕。從好友口中，他得悉原來外面的硬地滾球天外有天。

　　梁育榮是個敢於爭取機會的人，於是他大膽地向好友提出，希望為他向教練推薦自己參加代表隊訓練，適逢當時隊伍缺人，

加上梁育榮殘疾程度亦符合 BC4 這個級別，於是 2002 年這一年梁育榮正式加入港隊訓練。梁育榮隨即見識到訓練程度和水平跟體育課時「玩玩吓」的氣氛截然不同。港隊雖然未全職化，但訓練已具系統，他十分重視這些訓練的機會，即使交通不便也不放棄訓練。

坐上雅典殘奧運列車

經過約一年的訓練後，梁育榮的表現教練一直看在眼裏，在組隊出戰 2004 年雅典殘奧運時他亦在遴選名單中。不過，當時仍是新手的梁育榮需要先參加一場國際賽並取得他的級別鑑定結果。於是，2004 年 4 月他被派選參加在葡萄牙舉行的第六屆國際硬地滾球比賽，不但順利完成級別鑑定，還在個人賽和雙人賽登頂，取得個人首兩面國際賽金牌。

帶着首戰國際賽的經驗，和兩面金牌這極具說服力的成績，梁育榮成功地坐上了前往雅典殘奧運的列車。能夠成功取得殘奧運資格，離不開他平日對訓練的刻苦和投入。每週約 10 個小時的訓練，滿足不了想要求精益求精的他，於是他便利用住在學校宿舍之便，在宿舍走廊找一幅平地練習。梁育榮就是這樣把握機會，在有限的條件下提升技術，加強準繩度。

刻苦訓練終換來回報，梁育榮在雅典殘奧運中一鳴驚人，取得 BC4 級個人及雙人賽兩面金牌。他表示，當時出戰的初心乃吸取大賽經驗，看看外面的世界。能夠連取兩面金牌讓他喜出望外，形容是實現了小時候已在編織的夢想。

作為「初哥」的梁育榮，在邁向北京 2008 殘奧運的四年間，比賽一直輸少贏多，即使準備不足仍獲得勝利，開始流露出自滿情緒，自覺所向無敵了。也就這種想法讓他在北京殘奧運慘遭滑

鐵盧。該屆的殘奧運出現了不少新銳隊伍，梁育榮亦感到十分難打，第一次感受到衛冕的壓力。在多位強敵的衝擊下，他一路挺進決賽，在面對巴西選手的金牌戰，他形容自己輸得心服口服，皆因對手的技術確實優勝，自言是僥倖才保住這面銀牌。

雙人賽方面，他伙拍劉慧茵，預料可以衝擊獎牌，可惜在迎戰葡萄牙一役中，裁判在量度球距後，把最後一分判給對方，使到他們無法出線。失去了晉級機會讓他和拍檔十分傷心，梁育榮表示這次吃一塹，長一智，以後訓練更多加注意這些細節。他亦悟出在體育競技世界裏，不會有長勝將軍，只要稍為鬆懈，對手便會趕上。自此之後他不斷叮囑自己，要保持謙遜才能在運動員的路上走得更遠。

人生中打得最差的比賽

然而 2012 年倫敦殘奧運並沒有迎來勝利，梁育榮更形容是打得一塌糊塗，是人生中打得最差的比賽。背負殘奧運兩金一銀的包袱，大家都對他寄予厚望，但這種壓力窒礙了他在比賽中的發揮——越想打得好，越無法打出應有水平，在雅典和北京殘奧運意氣風發的那個梁育榮失去了蹤影。

經過倫敦殘奧運慘敗的教訓，梁育榮領悟到不應把勝負看得太重，適當釋放心理壓力才能回復狀態。努力過、付出過，認真地比賽，便對得住自己。放下了心理包袱後，梁育榮又再度輕裝上陣，在里約 2016 殘奧運前他參加了不少賽事，他開始重拾了往日的感覺，拋出的每一球都信心滿滿，不再有束手束腳感覺。他求勝，但不再把勝負當作唯一目的，他更享受比賽過程。作為一名運動員，他知道自己「開竅」了。

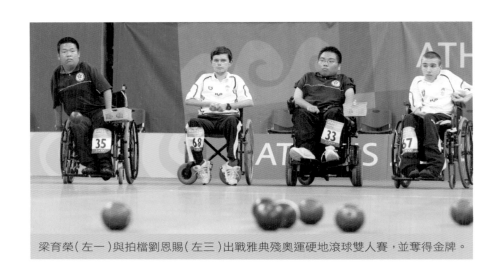

梁育榮（左一）與拍檔劉恩賜（左三）出戰雅典殘奧運硬地滾球雙人賽，並奪得金牌。

雅典殘奧運，梁育榮出戰硬地滾球個人賽奪金。

北京世錦賽翻身戰

梁育榮能夠從低谷中走出來，除了調整心態，他認為另一個關鍵是 2013 年加入港隊的一位專責物理治療師 —— 李志端博士，他除了為隊員進行伸展、恢復及治療外，在他的幫助下運動員的生、心理都得到舒緩釋放，讓他們比賽更得心應手。

2014 年梁育榮跟拍檔劉慧茵出戰在北京舉行的世界錦標賽，物理治療師李志端首次隨隊赴戰，發揮了很大作用。這次比賽梁育榮認為是自己的翻身戰，距雅典殘奧運長達 10 年之後，梁育榮在單項賽事的最高舞台奪金，他和劉慧茵亦取得雙人賽金牌。同年的仁川亞殘運，他依然取得好成績，把個人及雙人賽兩面金牌收入囊中。在里約殘奧運前夕的好表現，證明他已從低谷中走出來了。

正當他充滿信心地踏上里約殘奧運征途時，始料不及的是當地日夜的溫差，大部分隊友都患上感冒，他也不能倖免，更在服藥後作賽仍備受影響，他和劉慧茵無法在小組出線，提早結束了雙人賽之戰。

幸而，梁育榮因此有更充裕的時間準備他的個人賽，結果不負眾望，相隔 12 年後他再度登上殘奧運頒獎台最高一級，掛上金牌。他憶述說當時十分激動，也認為這面殘奧運金牌意義深遠。回顧雅典殘奧運以來走過高山低谷、再登頂峰，其中包含了自己的鍥而不捨，也有隊友、團隊的支持。他特別感謝醫療團隊的悉心照料，以及當時的女朋友，即現在的太太珊珊的照顧，他才得以盡快恢復狀態。

打開了社交之門

因為殘疾，梁育榮覺得自己跟其他小朋友不同，兒時也多次入院做手術，曾住院長達兩年時間。年紀尚小未開始使用輪椅，行走時一拐一拐的，引來別人奇異的眼光，養成他怕羞的性格，愛

梁育榮於里約殘奧運再度登上頒獎台
最高一級。

李志端博士於東京殘奧運為硬地滾球
隊員劉慧茵治療。

東京殘奧運更由太太施珊珊（右）為梁育榮掛上獎牌。

「收埋自己」的性格。他形容當時自己是一名宅男，每天的活動路線就是往來學校、宿舍，回到家中也不輕易踏出家門。

「硬地滾球開闊了我的人生。」梁育榮覺得硬地滾球讓他學會了溝通，走出了改變自己的第一步。中學畢業之後，梁育榮到小童群益會上班，負責在前台解答家長們的查詢及推介課外活動等，工作 10 年間，他面對任何人都可以主動交流，清楚表達訊息，他認為可以歸因於硬地滾球，這項運動改變了他為人處世的態度，性格也開朗了。他笑言現在他很會開玩笑，成為了笑話製造者，這樣相處氣氛不但輕鬆，更可以舒緩大家的壓力。

走上了全職運動員之路之前，他必須要在下班之後訓練，幸好工作機構對他很照顧，遷就他的訓練時間。但經過一整天工作，身心疲累是必然的，有時更犧牲晚飯時間，以麵包充飢，為的是不願放棄每節的訓練。幸運的是除了工作機構，家人亦一直支持，靠着熱愛和目標，梁育榮邊工作邊訓練，如此堅持了 10 年。在 2017 年底成為精英資助先導計劃運動員後，他在體院訓練、起居都得到適切支援，生活津貼也較以前有保障了。

無比勇氣追到太太

梁育榮和太太珊珊於 2018 年結婚，他回想起由拍拖到組織家庭，梁育榮都付出了無比的勇氣。他們相識於小童群益會，暑假期間不少青少年活動需要額外人手跟進，珊珊當時以義工的身份加入協助。由於當時硬地滾球訓練工作也需要義工，在梁育榮的邀請下，珊珊也應邀加入訓練，後來更成為教練，負責青少年隊員的訓練。

經過幾年的相處後，梁育榮主動提出交往，他明白要接受殘疾人士做男朋友此關不易過，於是發揮了運動員鍥而不捨的精神，力追珊珊，而珊珊在他的誠意打動下，終於接受了這位男朋友，他

們在 2010 年開始拍拖，期間即使遇到珊珊家人的反對，但他們仍堅定地走自己選擇的路，兩人最終於 2018 年結婚。

兩度獲提名體育大獎

梁育榮於 2015 年和 2016 年兩度獲有體壇奧斯卡之稱的勞倫斯世界體育大獎提名為「年度最佳殘疾運動員獎」。能夠成為香港唯一的運動員獲此極之難得的提名，是國際體壇對他的肯定。梁育榮接到電話通知他成為候選人時，幾乎不相信這是事實，經過再三確認屬實，他心情比取得殘奧運獎牌更要高興。他知道要當選非常困難，但能獲提名也是對自己努力的認同。

他帶着戰戰兢兢的心情到上海和柏林出席頒獎禮，不但親歷了這個體壇至高殊榮的頒獎禮，也見到不少夢寐以求想見到的體壇巨星。對於連續兩年獲提名，他認為所有運動員只要努力堅持，做好自己必會獲得肯定。

梁育榮經歷了大大小小的戰役，被問到他最難忘的比賽，他指出是東京殘奧運的雙人賽。與拍檔劉慧茵多年征戰，經歷過高低起跌，惟未取得過殘奧運獎牌，他一直放在心上。東京殘奧運他們劍指金牌，在全程比賽中發揮很好順利殺入決賽，遺憾的是在決賽中面對斯洛伐克球手有一球處理失當，與金牌擦肩而過。雖然屈居亞軍，也總算完成了心願。至於最遺憾的比賽就要數到印尼 2018 亞殘運，當地天氣炎熱，他沒料到比賽場館居然沒有冷氣設備，在這樣的環境下比賽大失水準。賽後與教練檢討日後到東南亞比賽，均要因應當地天氣及場地條件做好降溫措施，才不致吃虧。

一步一腳印，梁育榮十分珍惜自己走過五屆殘奧運的征途，縱然他已過了運動員的黃金年齡，但因為熱愛硬地滾球，他對自己運動員之路充滿信心，仍會邁步堅持走下去。

梁育榮（左）出席勞倫斯世界體育大獎頒獎典禮，與巴西球星卡富合照。

二人終於在眾多親友見證下共諧連理。（梁育榮提供）

決不被命運改變的女劍手

余翠怡 BBS, MH　殘奧運輪椅劍擊七金得主

「只有心態拿捏得當，才能成為

　　香港輪椅劍擊運動發展至今戰績彪炳，男子劍擊運動員由九十年代的張偉良稱雄，而女運動員中，稱余翠怡為「劍后」實不為過。她過去參加過的五屆殘奧運共取得七金三銀一銅的佳績，包括 2004 年雅典殘奧運女子 A 級花劍、重劍個人賽、女子花劍及女子重劍團體賽四面金牌；2008 年北京殘奧運女子 A 級花劍個人賽金牌、重劍個人賽銀牌，2012 年倫敦殘奧運女子 A 級花劍、重劍個人賽金牌、女子重劍團體賽銅牌；2016 年里約殘奧運女子 A 級花劍個人賽銀牌、重劍團體賽銀牌，亦是香港代表團在雅典殘奧運閉幕禮及里約殘奧運開幕禮的持旗手、2008 年北京殘奧運火炬手，更是香港至今累積殘奧運獎牌最多的女運動員。

面對自己作出的決定

「勇敢、好勝、樂觀，敢於挑戰」是余翠怡的性格，乃成就一名運動員的優秀條件。11 歲那年，翠怡跟同齡女孩有着不一樣的遭遇——她的左膝蓋突然腫起來，經檢查後證實她罹患骨癌，必須進行手術和化療，手術後，她在體育課不慎撞傷了曾做手術的小腿，雖然事後進行了幾次手術但效果不佳，傷口癒合欠理想，她只能頻頻洗傷口、打石膏度日，如此持續了半年時間仍不見起色。對於熱愛生活的翠怡來說造成了生活上許多不便，不能像其他朋友一樣逛街，參加活動，讓她感到相當不耐。

頂尖運動員」

在 13 歲那年，醫生建議她進行截肢手術，由於截肢不涉及生命危險，因此父母都讓她自己決定。她說有人說她很勇敢，但她否認，其實不過是當年年紀小，也不會深思後果，僅僅是想改變當時的狀況。翠怡說：「自己作出決定，就要自己面對，為自己的決定負責、努力地走下去。」

翠怡非常正面，不怕歧視，亦以最大的心理準備，迎來截肢後不一樣的生活。她說最大的困難是剛裝上義肢，重新學習走路的過程，但她好勝的性格早已令她適應，跟以前一樣走得好、走得穩，走得快。在整個復康過程中，翠怡以正面、樂觀的渡過。

她從不介意別人知道自己是殘疾人士。整個中學階段，她以

余翠怡一家相處融洽
溫馨。（余翠怡提供）

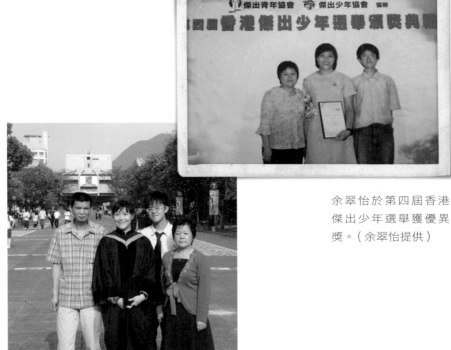

余翠怡於第四屆香港
傑出少年選舉獲優異
獎。（余翠怡提供）

余翠怡畢業於中大地理與資源管理學
系，一家人合照分享喜悅。（余翠怡
提供）

義肢行走，校內不少同學、老師都不知道她的「秘密」，只因她在校內的生活跟同學一樣，包括參加羽毛球活動等。直至 15 歲左右，她在國際賽場上取得好成績時，校內的同學、老師方知道她是一名殘疾運動員。

踏上精英運動員之路

翠怡的復康過程中，媽媽積極為她物色適合的運動，而報名參加傷殘人士體育協會的游泳班，是翠怡截肢後參加的第一項殘疾人運動。她擁有運動員不服輸和勇於挑戰的性格，也具有運動天份，正因為好勝不服輸，她一直要求自己做到最好，在 2000 年便代表香港出戰在上海舉行的全國殘疾人運動會。

余翠怡與輪椅劍擊運動結緣也始於參加游泳班，在同班的輪椅劍擊師姐遊說下，她開始接觸這項運動。全賴於這個契機，余翠怡得以在輪椅劍擊中發光發亮，成為亞洲、國際的頂尖劍手，為香港輪椅劍擊在國際上締造輝煌。

翠怡僅接受了三個月初級輪椅劍擊訓練後，便因為好的天份被劉軾教練相中，挑選她到體院接受精英訓練，在 2000 年底她正式成為香港輪椅劍擊隊的一員。

找到了人生的方向

殘疾並沒有改變翠怡的命運，她堅信命運是可以憑一己之力改變的。她回顧自己參加輪椅劍擊運動之路，由 2000 年底開始，至今已走過超過 20 年，這項運動不但給了她榮譽，更讓她找到了人生方向。「有人問我如果沒有截肢，就不會有以後的榮譽和精彩人生？」她說：「不要講『如果』，在我心中是沒有『如果』的，我的

心態是面對現實，定下目標、努力向前、直達目標，截肢後所發生的都是我不服輸而獲得的。」

跟不少成功的運動員一樣，訓練皆是艱辛的。每天要上學，再到體院訓練，至晚上回家，這個過程她視為意志的鍛煉。當運動員所需要的意志，便是從這些看似平凡的生活細節中，磨鍊出來的。在中四、五年級，翠怡以學生運動員的身份獲得體院安排入住運動員宿舍，體院對運動員規範化的生活管理，嚴格的訓練和氣氛皆讓她的技術得到提升，人也成長了，為日後成為全職運動員打下基礎。2017 年政府推出殘疾運動項目精英資助先導計劃，余翠怡成為了首批全職運動員，正式走上全職之路。

一切為了可以參加訓練

中學畢業後，翠怡考入中文大學地理與資源管理學系，她自小對地理便有濃厚興趣，除了中文大學外，她心儀的還有香港大學的地球科學系。為了方便到體院訓練，她選擇了較近香港體育學院的中文大學，其後更完成了中文大學的體育學碩士課程。

在中大讀書期間，不時要到野外考察，對於翠怡來說或有阻礙，但她憑着運動員的堅毅精神、不服輸的性格，在同學們的支援下，每每都能順利地完成考察，她更風趣地跟同學說笑，「我的義肢不怕被蟲咬」，沒有其他同學被蚊叮蟲咬之苦。她的樂觀態度和堅毅的精神感動了每一位同學。

大學畢業後她面對就業的問題，她笑言自己採用了「兼職全職運動員」的方法，既有一份不會影響訓練的職業，又可以繼續當一名運動員。在 2008 年四川汶川大地震後，陳啟明教授在威爾斯親王醫院組織了名為「站起來」的復康救援行動，協助在大地震中傷殘的青少年進行復康治療，翠怡成為大使策劃及開展有關工作。

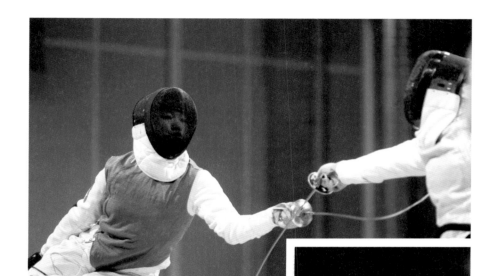

余翠怡首戰雅典殘奧運即橫掃四面金牌成績
亮眼。

余翠怡（後排左
一）與香港代表
團都取得佳績。

她週一、三、五上班，她週二、四便在體院進行訓練，她形容當年的生活很充實，工作訓練兩相兼顧。2013 年她成立了自己的劍擊學院，有了自己的事業，她繼續以「全職兼職運動員」的身份延續她的運動員生涯。

2004 年翠怡首戰殘奧運，便橫掃四面金牌，當年每面金牌獎金是六萬元，即合共獲得 24 萬獎金，這對於一位仍在讀中六的學生來説，是大筆金額。然而，跟這與同年獲獎的健全運動員相比，差距仍甚遠，反映當時社會對殘疾運動員的認受性仍然不足，她便意識到應為殘疾運動員發聲。她喜見東京殘奧運後，社會已開始認同殘疾運動員的重要性和付出。

心態比技術更重要

征戰多年，翠怡自感最難忘的比賽均發生在 2008 年北京殘奧運。當年她被選為北京殘奧運火炬手。在彌敦道，大批中大同學在街道兩旁為她打氣，讓她印象難忘。該屆殘奧運不設團體賽，她以衛冕身份角逐花劍和重劍個人賽兩項，因此心理包袱較大，在重劍決賽中她發揮欠佳，以 13 比 15 負於中國隊的張春翠，與金牌失之交臂，對此，她十分失落，認為獲銀牌等於輸掉了比賽，當晚她返回選手村後一手便把銀牌扔進行李箱，打入「冷宮」。很快她意識到不應採取如此態度，反該總結經驗，「在哪裏跌到便在哪裏站起來！」

翌日迎來個人花劍決賽，對手剛好就是在重劍決賽中贏過自己的張春翠，擺正了心態後，翠怡在決賽一役放下心理包袱，敢打敢拚，雖曾落後五劍，但她一劍一劍追上至 13 分平手，最後她連取兩劍以 15 比 13 取勝，以同樣比數力挫對手，在失落了重劍金牌後，得以衛冕花劍寶座。

翠怡很認同香港女泳手何詩蓓的說話：「能夠參加奧運已是實力的肯定，在決賽中心態比技術更重要。」她繼續分享在運動場上悟出的哲理：「要從世界各地的選手中脫穎而出，比的是誰最在意這場比賽；到了最後關頭的冠亞之爭，比的卻是誰最不在意，誰最放得開。只有心態拿捏得當的，才能成為頂尖運動員。」2008年北京殘奧運另一項讓她難忘的是，父母在她當上運動員後第一次到場為她打氣，親眼目睹她奪得金牌。

難忘參加殘奧運趣事

20歲她第一次參加殘奧運，對她來說一切都很新鮮，本身對殘奧運的認識也不深，讓她最感興趣的是可以免費飲可樂，而且可以收集奧運版的可樂。運動員村內更是一個小社區，運動員擺設地攤，可以交換其他國家及地區運動員的制服。2016年里約殘奧運是她第一次到南美洲比賽，她對巴西的認識只有足球、森巴舞以及燒烤，她在運動員村內得到志願人員熱情款待，離開時更送出T恤，讓對方十分感動。

2021年東京殘奧運，日本是港人喜愛的旅遊地，當知道東京成為主辦城市後，她和隊友們都興奮了幾年，但終究還是失望了——疫情關係，所有參賽人員除了比賽外都要留在選手村內活動。她們只能在選手村紀念品專門店滿足自己的購買慾，更因此自稱「購物黑洞」，購買了大量紀念品，把劍袋塞滿滿足地帶回香港。

在新型冠狀病毒病肆虐期間，她和不少全職運動員都在家訓練。東京殘奧運更延期一年舉行，不少資格賽取消，少了檢視自身實力和了解世界各國和地區備戰情況的機會，運動員備戰策略遭到打亂，但亦因此讓港隊有更多準備殘奧運。

她認為這段期間給予自己反思和沉澱的機會，究竟輪椅劍擊在自己的人生中佔了甚麼位置，自己在這項運動中仍可繼續走下去嗎？她得出了的結論是：「雖然投入了輪椅劍擊多年，參加了不少重要比賽，實無需為自己設下退役的限期，當自己無法達標或者未能取得殘奧運入場券時，便會自覺地停下來，又何須苦惱退役與否呢？」

以運動員身份回饋社會

作為一名成功運動員，翠怡一直嘗試向多元發展，她認為接觸社會的不同層面有助擴闊視野，豐富自己的素養，同時以自己運動員的身份回饋社會。

她創辦學院的理念除了是向青少年推廣劍擊運動外，還希望讓他們學會失敗，並培養抗壓能力。劍擊是對抗運動，有勝有負，在比賽中輸家會哭，乃正常情緒的宣洩。不會有人喜歡輸，關鍵是要知道何以輸給對方，對方又何以勝利，總結過後便反敗為勝。除此以外翠怡亦擔任國際輪椅及截肢體育聯會（輪椅劍擊）運動員委員會領袖，為運動員爭取權益；本地方面，她亦擔任體育委員會委員以及安老事務委員會委員回饋社會。

2021年東京殘奧運中翠怡與隊友空手而回，她如何自處？這位殘奧運輪椅劍擊七金得主坦言，最初是感到失望，畢竟出發征戰前，對個人賽和團體賽信心滿滿，失落獎牌實在是未曾想過。她表示有感辜負了香港市民的期望，特別是東京殘奧運是香港電視史上首次有電視轉播，市民可以看到香港殘疾運動員的表現，遺憾的是未能在比賽中奪取獎牌，與市民分享喜悅，但作為一位身經百戰的運動員，她決不因一時的失利而影響了今後的表現，總結過後便會繼續向前。

翠怡強調東京殘奧運表現雖較過去四屆遜色，卻有着更重大的意義。她認為任何事情都可以有正、負兩方面的影響。

感謝市民支持關注

翠怡認為疫情提供了一個契機，讓市民看到香港不但有一眾傑出的健全運動員，同時也有傑出的殘疾運動員，他們同樣在賽場上為香港拚搏，爭取榮譽，同樣為香港披金戴銀。東京殘奧運實實在在地提高了市民關注，賽事期間她們不斷收到鼓勵，殘疾運動員的待遇、退役後的出路的議題亦引起了不少討論。

以前殘疾運動員取得輝煌成績，在官方的慶祝儀式過後氣氛便歸於平淡，市民的關注也漸漸冷卻，惟東京殘奧運一屆不同，市民大眾對殘疾運動員的認同十分強烈而持久，例如在 11 月舉行輪椅劍擊世界盃賽，不少市民上網追蹤港隊的成績，關注運動員表現，在社交媒體留下不少打氣語句。這樣的環境對香港殘疾人運動的發展起着正面積極的推動作用。她期望未來的亞殘運和殘奧運香港都能有電視轉播。

目前國際上如美國、澳洲，以及中國內地等，在對殘疾運動員的支援和資源分配方面已跟健全運動員日趨平等，翠怡希望香港也踏出大步。輪椅劍擊隊面臨青黃不接的現實問題，她期望自己的師弟師妹要更加努力訓練，為自己定下目標，為實現目標努力，互相勉勵。

展望

　　經歷半世紀的轉變，將 50 年來經歷過的挑戰與挫折、成功與喜悅、突破與榮光一一道來，香港的殘疾人士體育從復康手段、康樂活動到競技運動的發展過程，仍歷歷在目。協會亦從僅有一名全職職員推動工作的狀況，到擁有 400 多名義工提供支援；從資源匱乏、待遇不公，到得到政府、社會與商業機構，以及公眾持續性的慷慨解囊，這個歷程實屬不易。

　　顯然，本地及世界殘疾人士體育運動向前邁進的步伐決不會停下。社會各界需要攜手共進，共同推動它的發展與突破，香港傷殘人士體育協會將繼續承擔本地殘疾人運動發展的重任，向嶄新的未來邁進。

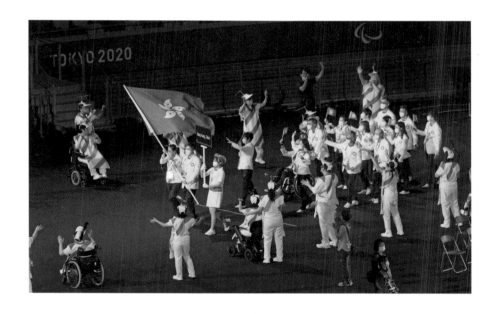

文獻資料

香港傷殘人士體育協會年報（1972-2005）

香港殘疾人奧委會暨傷殘人士體育協會年報（2005-2020）

香港殘疾人奧委會暨傷殘人士體育協會會訊（2005-2020）

香港各大報章資料（1998-2021）

香港歷史檔案館文獻（關鍵字：傷殘，105 項；殘疾，45 項）

香港公共圖書館多媒體資訊系統（關鍵字：傷殘人士體育，84 項；殘疾人，609 項）

鳴謝

（排名不分先後）

第一章文稿整理：蘇珊娜

嶺南大學歷史系「服務研習」參與同學：
陳振南、陳嘉雯、陳玳宜、張進文、趙盈瑩、曹偉瀧、高興、何洛圩、
洪璟霖、郭喆鴻、酈浩弘、林詩雅、雷敏、梁溢桐、李朝勇、李皓倫、
凌芊兒、廖諾彤、駱毅曦、呂思祺、莫皓智、顏梓恒、潘客良、司徒穎霖、
黃楚君、黃碩南、吳昊云、楊峼荻、姚力翀、邱錦鴻、楊烙如、葉展宏、
袁梓淳

Hong Kong, China